펜으로 그린 베이징

The Pen Drawing of BEIJING CITY

펜으로 그린 베이징

초판발행 2016년 5월 12일
초판 3쇄 2019년 1월 11일
지은이 왕천(王晨)
옮긴이 임화영
펴낸이 채종준
기 획 박능원
편 집 조은아
디자인 조은아
마케팅 황영주

펴낸곳 한국학술정보(주)
주소 경기도 파주시 회동길 230(문발동)
전화 031 908 3181(대표)
팩스 031 908 3189
홈페이지 http://ebook.kstudy.com
E-mail 출판사업부 publish@kstudy.com
등록 제일산-115호(2000. 6. 19)

ISBN 978-89-268-7202-4 03650

펜으로 그린 베이징

The Pen Drawing of
BEIJING CITY

왕천(王晨) 지음
임화영 옮김

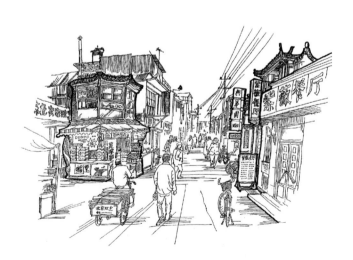

이담
Books

일러두기

1. 본문의 주(註)는 모두 옮긴이의 주이며, *로 표시하였다.
2. 외래어 표기는 국립국어원의 외래어 표기법 및 용례를 따랐다.
3. 이 책에 등장하는 인명, 지명, 행정 구역, 주소명, 건축물(건물)명 등은 중국어 발음으로
 표기하고 한자를 병기하였다. 단, '베이징시(北京市)'의 '시(市)'는 '스'로 표기하지 않고
 통용되는 '베이징시'로 표기하였음을 밝혀둔다.

生新意于法度之中
寄妙理于豪情之外

陸松龄

영원히 기억되는 선율

왕천(王晨) 화백이 처음으로 나에게 그의 작품인 《황도정화(皇都情畵)》를 보여줬을 때, 그 책이 놓인 내 책상 위에서 마치 천 년 고도 베이징의 발자국 소리가 들리는 듯했다. 까마득하게 지나가버린 세월의 기억에서부터 나날이 새로워지고 있는 도시의 새로운 모습까지 모두 보여주고 있어서, 사람들에게 친근함과 흐뭇한 감정을 느끼게 하기에 손색이 없었다.

베이징은 중국의 7대 옛 도읍 중에서 역사가 가장 짧은 곳이다. 이러한 이유로 이 책을 통해 더욱더 많은 베이징의 역사적 인문 경관을 남기고자 한 것 같다. 내가 베이징에서 생활한 70여 년 동안 베이징 곳곳에서 보았던 수많은 누각(樓閣), 거리와 골목, 원림(園林)과 성지(城池) 등이 그림 속에서는 모두 충만한 감정이 실려 있는 듯했다. 이 책에는 내가 어렸을 때부터 꿈꿔왔던 세상이 모두 담겨 있을 뿐만 아니라, 수많은 사람의 희로애락이 담겨 있다.

이 책을 읽으면 현재 베이징의 화려함과 환희를 맛볼 수 있고, 아울러 과거 베이징의 굴욕과 고통도 엿볼 수 있다. 베이징의 크고 작은 거리를 거닐다가 마주치게 되는 빌딩이나 상점들을 보면,

베이징 사람으로서의 긍지와 자부심마저 느낄 수 있을 것이다.

어쨌든 베이징은 역사가 오래된 도시로, 사람들에게 지난날을 회상하게 하고 그리움을 불러일으킨다. 또한 늘 사람들에게 애석함을 느끼게 하여 방황하게 만들기도 한다. 작가 라오서(老舍)는 자신이 쓴 글에서 지난날의 베이징은 "마치 향로에 바람이 불고, 먹물 통에 비가 내리는 것 같다"라고 하였다. 그래서 오늘날 베이징의 개발은 모든 세대의 베이징 사람들의 마음을 변화시키고 있다. 옛 속담에 "옛것은 지나가지 않고, 새로운 것은 오지 않는다"라는 말이 있다. 하지만 오늘날의 베이징은 우후죽순으로 새로운 건물을 세우고 건설사업을 진행하여, 현대화된 국제도시의 면모를 갖춰가고 있다. 이러한 모든 것이 베이징의 옛 모습을 변화시키는 것이다. 요즘 베이징의 모습을 표현할 때 주로 번쩍이는 불빛, 화려한 건물, 북적이는 거리 등 번화하고 성대한 어휘를 사용하는 것만 봐도 알 수 있다.

오늘날의 베이징은 항상 변화하고 있다. 이러한 주변의 변화를 사람들은 모순된 감정으로 주시하고 있다. 하지만 왕천 화백은 이 모든 것을 면밀하게 관찰하고 있을 뿐만 아니라, 이것을 위해 무엇을 해야 하는지도 알고 있는 것 같다. 왜냐하면 그는 열정과 선량한 마음을 가진 예술가이기 때문이다. 그는 손에 달랑 펜 한 자루만 쥐고서 수년간 베이징의 곳곳을 돌아다녔다. 도시의 크고 작은 골목들, 도시와 농촌, 산과 들판을 분주히 돌아다니면서 섬세한 필치로 열정을 다해 베이징의 풍경을 그렸다. 그는 이 그림들을 고성(老城)편, 골목(胡同)편, 노포(老店)편, 풍정(風情)편, 신도시(新城)편으로 나누고, 전반적인 베이징의 역사와 현재의 모습을 묘사하여 사람들에게 강렬한 인상을 심어주고 있다. 이 책을 보면 베이징의 웅장함과 아름다움을 절로 느낄 수 있고, 아울러 이 땅에 대한 애정을 마음속 깊은 곳에서부터 불러일으키게 한다.

이러한 의미에서 왕천 화백의 작품은 베이징 역사의 기록이라고 할 수 있다. 시간이 지난 후에 몇몇 건물이 사라지면, 비로소 이 작품의 소중함을 느낄 수 있을 것이다. 나는 왕천 화백이 매우 고심해서 이 작품을 집필한 것에 대해 충심으로 경탄해 마지않는다.

<div style="text-align: right">

2009년 12월 30일 반가원(潘家園)에서

쑨이쩡(孫以增)

</div>

- 이 책의 원래 제목은 《황도정화》이고, 출판할 때 《펜으로 그린 베이징》으로 제목을 바꿨다.
- 쑨이쩡 선생은 중국신문만화연구회 회장, 중국미술가협회 만화예술위원회 부주임, 수도미술기자협회 명예회장, 前 〈베이징일보〉 미술촬영부 주임이자 유명 만화가로, 중국만화 "금후장(金猴獎)"을 수상했다. 2013년 4월 21일 베이징에서 병환으로 생을 마감하였다.

펜 끝에서 멈추지 않는 신념

　나와 왕천의 인연은 1989년부터 시작되었다. 그때 우리는 베이징전영학원(北京電影學院) 미술학과를 함께 다닌 동창생이었다. 몇 년간 함께 공부하고 그림을 그리는 동안 우리는 마치 형제처럼 서로를 이해하며 돕고 지냈다.

　1990년 여름날, 나는 왕천을 데리고 나의 고향인 시안(西安)으로 내려갔다. 시안스(西安市) 베이린취(碑林區) 난위안먼(南院門) 루진스샹(蘆進士巷)이 내 고향 집 주소이다. 7, 8월의 시안은 무척이나 더웠다. 하지만 왕천은 매일같이 나의 낡은 자전거를 빌려 타고 이곳저곳을 돌아다니며 그림을 그리곤 했다. 며칠이 지나자, 그는 시안의 거리, 골목, 오래된 정원, 낡은 문루(門樓)뿐만 아니라 주작문(朱雀門), 종루(鐘樓), 크고 작은 안탑(雁塔) 등을 자신의 스케치북 속에 모두 담아내었다. 후에 시안의 고성은 개조되었고, 골목, 고택, 벽돌 조각으로 장식된 옛 문루 등은 대부분이 자취를 감추게 되었다.

　자유로웠던 학창 시절에 우리는 몇몇 친한 친구와 함께 앞으로 어떤 일을 할지에 대해서 자주 대화를 나누곤 했다. 어떤 친구

는 영상사업을 하기를 원했고, 또 어떤 친구는 그래픽 디자이너를 꿈꿨다. 하지만 나와 왕천은 순수 미술 분야에 관심이 있어서 그 방면으로 계속해서 연구하고 발전해나가기를 원했다. 미술학과 교수이자 유명 화가인 전(前) 중국미술협회 서기 거웨이모(葛維墨) 선생은 이러한 우리의 생각에 전적으로 찬성하며 격려해주셨다. 그는 우리에게 "그림을 그리는 것은 연애하는 것과 같다. 진실한 마음으로 그림을 사랑하면, 그림도 너희를 사랑할 것이다"라고 말씀하셨다.

20여 년이 지난 지금, 우리는 각자 다른 환경에서 자신의 재능과 기질에 따라 다른 역할을 맡아서 살아가고 있다. 각자가 겪은 고난도 삶의 성과 중 일부분이라 생각하며 최선을 다하고 있다. 나는 유화를 그리며 그쪽 방면을 연구하며 살아가고 있지만, 왕천은 그림책, 삽화, 만화 등에 심취하여 해당 분야에 몰두하고 있었다. 그동안 그는 매우 정성스럽게 수많은 그림책, 삽화, 만화를 제작하였다. 그는 "이러한 종류의 그림은 중국 예술계의 소중한 유산이라 할 수 있다. 하지만 애석하게도 이 분야에 관심을 가지는 사람들이 점점 줄어들고 있다. 나는 이 분야를 계승하고 발전시키기 위해 전심전력을 다할 것이다"라고 말하였다. 그가 '전심전력'이라고 한 말은 후에 그에게 적잖은 고통을 주었다. 그만큼 열정을 다해 자신의 소신을 지켜온 것이라 할 수 있다.

《황도정화》가 출판되자 주변 친구들은 왕천에게 지지와 찬사를 보냈다. 왕천은 친구들에게 과거의 옛 골목, 오래된 건물이나 점포도 사람들에게 진한 향수와 감회를 전해줄 수 있다고 말하였다. 그러나 근 20년간 베이징의 변화는 너무나도 컸다. 베이징의 오래된 건축물이나 옛 풍경은 점점 우리에게서 멀어지고 있다. 하지만 이렇게 아름답고 전통 있는 곳들이 모두 멀어지고 사라진 것은 아니다. 오래된 주택, 라오쯔하오(老字號), 옛 문루 등

문화 계승의 의의를 지닌 곳들은 왕천이 그린 그림 속에 보존되어 있다. 왕천의 그림을 통해 특별한 방식으로 이 땅에서 성장한 사람들과 마음으로 소통하게 된 것이다. 만약 이 작품들을 모두 모아서 본다면, 그것은 베이징 발전사의 증거가 될 뿐만 아니라 왕천의 심리 변화 과정이 담긴 기록물이 될 것이다. 또한 이것은 베이징의 정신을 보여주는 사회 풍경이라 할 수 있다. 이 책에는 베이징에 대한 감정과 생활 체험이 매우 인상 깊게 그려져 있는데, 이것은 왕천이 베이징의 모습을 친근하고 생동감 있게 표현했기 때문이다.

2009년 11월 15일 왕징(望京) 화실에서

천수둥(陳樹東)

- 천수둥 선생은 중국미술가협회 회원, 중국유화학회 이사, 국가1급 미술가, 중국인민무장경찰부대 정치부 예술창작실 전문 화가로, 전군전국과 전국청년 미술전람회 금·은상을 받았다. 2008년 중국공산당 중앙위원회 선전부, 문화부, 재정부의 국가 주요 역사 소재 미술창작사업을 위해 대형 유화작품인 〈백만웅사과대강(百萬雄師過大江)〉을 제작하였다.

목 차

老城

고성편

충원먼 옛 성루

둥자오민샹(東交民巷)*의 동쪽 입구에서 멀리 바라보이는 곳에 있었던 것이 충원먼(崇文門)
성루(城樓)로, 예전에는 원밍먼(文明門)이라고 불렸다. 명나라 영락(永樂) 17년(1419)에
만들어졌으며, 세간에서는 이 성루를 하다먼(哈達門)이라고도 불렀다. 명나라 정통(正統)
원년(1436)에는 성루를 재건하였고 아울러 옹성(甕城),** 전루(箭樓),*** 갑루(閘樓)****도
함께 건설하였다. 이후에 준공을 완료한 명나라 정통 4년(1439)에야 비로소 이곳을
충원먼이라고 불렀다. 청대 광서(光緒) 26년(1900)에 8국 연합군에 의해 성루가 소실된
후 성대(城臺)만 겨우 남게 되었다. 1921년에 성루를 다시 단장하는 노력을 기울이기도
했지만, 1930년에는 전루 성대와 권문(券門)*****을 철거했다. 1950년에는 옹성의 동쪽과
서쪽에 있는 둥쯔먼(洞子門), 겨우 남아 있는 옹성까지 모두 철거해버렸고, 1958년에서
1959년 사이에는 성문의 누각도 철거해버렸다.

°　　　　　중국 베이징의 청난(城南) 구역에 위치한 거리
°°　　　　성문 밖이나 안쪽을 둘러막은 시설물
°°°　　　중국의 성곽 건축에서 옹성 위에 있는 2, 3층의 루
°°°°　　수문(水門)
°°°°°　아치문. 즉 문의 윗부분을 무지개 모양으로 반쯤 둥글게 만든 문

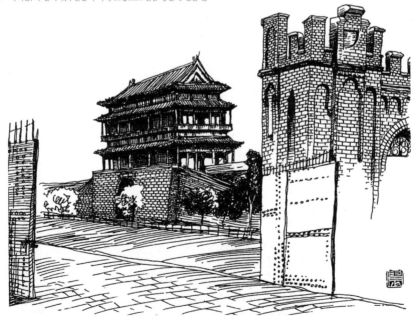

더성먼 옛 성루

1920년대의 더성먼(德勝門) 전루 동북쪽의 옛 모습이다. 명나라 홍무(洪武)
원년(1368)에 명의 군대가 원나라의 대도(大都)*를 침공하여 승리한 후
"명군이 덕(德)으로 승리하였다"라는 의미로 더성먼이라고 불렀다.
명나라 정통 4년(1439)에 베이징 내성(內城) 성문의 성루를 재건할 때
더성먼의 성루와 전루, 옹성을 함께 축조하였다. 명나라 정통 14년(1449)에
명나라 장군 위첸(於謙)은 더성먼에서 베이징 전투를 지휘하였다고 한다.
또한 청나라 광서 26년(1900)에 8국 연합군이 베이징을 침략했을 때,
자희태후(慈禧太後)**는 광서제(光緒帝)와 함께 이곳 더성먼의 서쪽으로
도피하였다고 한다. 1915년에 더성먼의 옹성은 철거되었고, 1970년에는
도시순환지하철 주변의 성벽을 모두 철거해버리고, 북쪽 전루만 남겨서
베이징시(北京市)의 문화재로 보존하였다. 1980년에 와서야 비로소
더성먼의 성루를 대대적으로 정비하였다.

* 원나라의 수도
** 서태후. 청나라 함풍제(咸豊帝)의 후궁이며, 동치제(同治帝)의 생모이다.

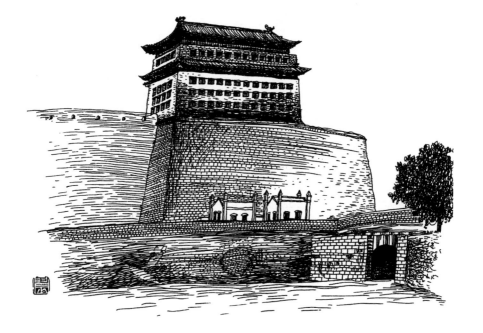

**융딩먼
옛 성루**

1920년대 융딩먼(永定門)의 전루와 옹성의
옛 모습이다. 융딩먼은 명나라 가정(嘉靖) 32년(1553)
윤삼월에 지어지기 시작하여 같은 해 10월에
완공되었다. 이후 명나라 가정 43년(1564)에 옹성을
건설하였다. 청나라 건륭(乾隆) 15년(1750)에는 전루를
짓고, 옹성은 재건하였고, 31년(1766)에는 성대를
높여 성루의 높이를 더욱 높게 만들었다. 1950년에는
옹성을 철거하였고, 1957년에는 융딩먼 성루를
완전히 허물었다.

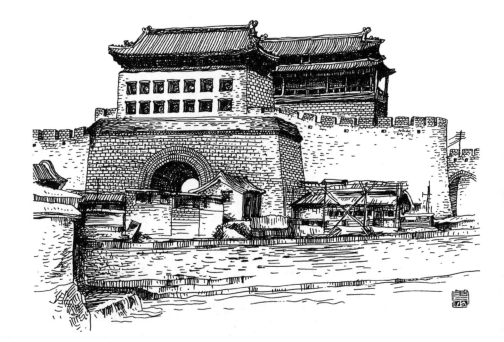

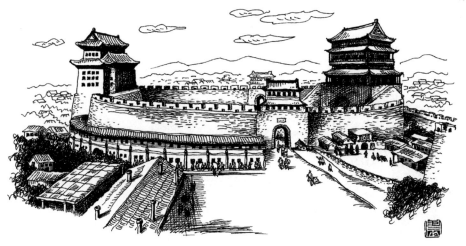

—

정양먼 옛 성루

톈안먼(天安門) 광장 남쪽에 있는 정양먼(正陽門) 성루의 옛 모습으로, 세간에서는 정양먼을
쳰먼(前門)이라고도 불렀다. 베이징에 있는 9개의 문 가운데 가장 큰 성문으로 명나라
영락 18년(1420)에 건설되었다. 명나라 정통 4년(1439)에는 전루를 건설하였는데, 이것은
정양먼 사이에 있는 옹성과 연결되어 완벽한 방어용 건축물을 만들어냈다. 정양먼은
청나라 광서 26년(1900)에 화재로 소실되었지만 이듬해부터 전루를 보수하기 시작하였고,
광서 32년(1906)에 와서야 보수공사가 완료되었다. 1915년에 다시 개조를 시작하면서
1928년에는 이곳을 국산품 진열관으로 재탄생시켰다. 1930년대에는 영화관으로
증설되었고, 이후 1949년에 연기자 웨이시쿠이(魏喜奎) 등이 대중오락 단체를 조직하여
정양먼의 전루에서 공연을 하기도 했다. 1949년 2월 3일에는 중국인민해방군이 이곳에서
성대한 입성식을 거행하기도 했다. 하지만 50년대에 들어서면서 양쪽에 있는 아치형
문틈이 갈라지게 되자 60년대에는 이곳에 있는 사당 두 곳을 철거하였다. 1976년에
탕산(唐山)에 지진이 발생하여 전루가 훼손되자 베이징시 문화재 관리부에서 전루의
전면적인 보수를 시행하였다. 그리고 마침내 1990년에 정식으로 관광객에게 개방되었다.

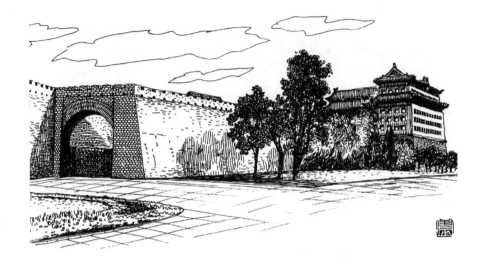

―

**둥볜먼
전루**

둥볜먼(東便門) 전루는 명나라 가정 32년(1553)에
건설되기 시작했다. 명·청대에는 베이징청(北京城)의
지형이 돌출된 형태로 생겼는데, 이 지형에서 왼쪽
어깨부위에 해당하는 곳에 둥볜먼이 있었다. 청나라
광서 26년(1900)에는 8국 연합군이 이곳을 통해
베이징청으로 침공하였다고 한다. 1952년에는 이곳의
전루를 철거하였지만, 1990년대까지 남아 있는
성벽을 꾸준히 복원하여 지금은 사람들에게 향수를
불러일으키는 장소로 주목받고 있다.

융딩먼
전루

베이징의 중축선(中軸線)* 남단에 있는 융딩먼(永定門)
전루는 1949년에 거행된 베이징의 평화적 해방
입성식에 대한 영광스러운 역사를 상징한다.
이곳은 2004년 3월에 복구를 시작하였고, 복구된
후에는 베이징 본연의 정취를 유지하고 있다.

※ 베이징 남쪽의 융딩먼부터 북쪽 구러우(鼓樓)까지 7.8km에 이르는 선

둥웨먀오
패루

둥웨먀오(東嶽廟) 패루(牌樓)*는 차오양먼(朝陽門) 외곽
선루제(神路街)의 북쪽에 있다. 명대 만력(萬歷) 35년(1607)에
만들어진 3간(間) 4주(柱) 7루(樓)의 황록색 유리로 된
패루이다. 헐산정(歇山頂)** 구조로 용마루
양쪽 끝에는 치문(鴟吻)***과 이문(螭吻)****이 있고,
정중앙에는 불꽃 모양의 진주가 장식되어 있다.
패루 정문의 북쪽과 남쪽에는 각각 "永延帝祚(영연제조)",
"秩祀岱宗(질사대종)"이라는 글귀가 새겨져 있어서 명대
승상의 고귀한 필적을 대대로 전하고 있다.

* 중국의 기념비적인 문형(門形)의 건축으로 패방(牌坊)이라고도 한다.
** 팔작지붕이라고 한다. 기와지붕 중에서 우진각지붕과 같이 사방으로 지붕면이 있
으나 양측 지붕면 위에 삼각형의 합각(合閣)이 있어서, 우진각지붕 상부를 수평으로
잘라 그 위에 맞배지붕을 올려놓은 것 같은 복합형 지붕 형식이다. 대표적으로 쯔
진청(紫禁城)의 톈안먼이 있다.
*** 전각이나 문루 등 큰 건물의 용마루나 지붕골의 끝에 얹는 기와의 하나
**** 용마루 양쪽 끝머리에 얹는 상징적인 장식물

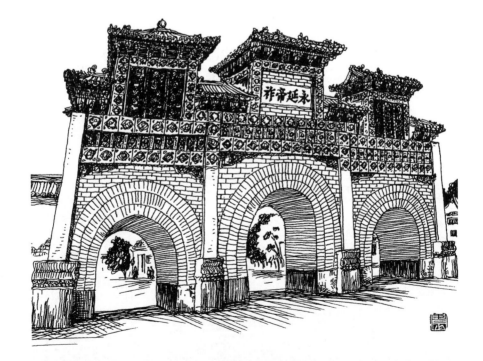

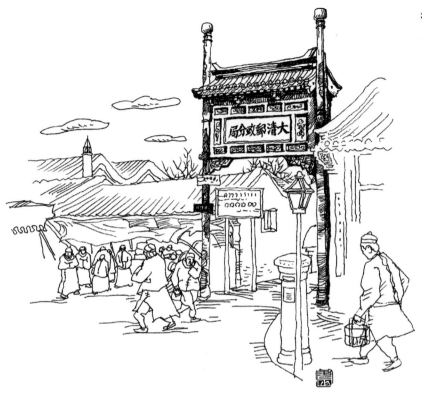

**다칭 우체국
패루**

다칭(大淸) 우체국의 패루는 둥청취(東城區) 둥단(東單)
샤오바오(小報) 후퉁(胡同)* 3번지에 있다. 청대 광서
23년(1897)에 짓기 시작했고, 처음에는 중앙 세무서 관내에
위치하였지만 청대 광서 31년(1905)에 지금의 장소로 옮겨졌다.
1914년에 베이징 제1우편사무지국(北京第一郵務支局)으로 명칭을
바꿨고, 1920년에는 다시 충원먼다제(崇文門大街) 우체국으로
명칭을 바꿔 불렀다. 1996년에는 베이징 우편관리국이
옛터의 복원을 진행하면서 베이징 우편박물관을 건립하였다.
2009년에는 시민의 주택 건설을 위해 이곳을 철거하였다.

* 베이징의 구(舊) 성내를 중심으로 산재한 좁은 골목길

파궈
우체국

파궈(法國) 우체국은 둥청취 둥자오민샹 19번지에 있다. 서양의 건축양식과 동양의 색채가 적절하게 조화된 식민지식(殖民地式)* 건축물이다. 청대 선통(宣統) 2년(1910)에 지어졌으며 벽돌과 나무로 지어진 북좌남향(北坐南向) 건물이다. 2004년에 베이징시의 보호구역과 건설제한구역으로 편입되었다.

_* 식민지에서 모국의 건축을 본떠 세운 건축양식으로 풍토, 재료, 기술 수준 등의 차이에서 모국의 양식과는 다른 독특한 특색이나 내용을 보인다.

구러우

구러우(鼓樓)는 도성 중축선 상에 있는
디안먼와이다제(地安門外大街) 북쪽에 있고, 원나라
지원(至元) 9년(1272)에 지어지기 시작했다. 초창기에는
치정러우(齊政樓)라고 불렸고, 명나라 영락 18년(1420)과
청나라 가경(嘉慶) 5년(1800)에 재건되었다.
원·명·청대에 구러우는 도성에서 시간을 알려주는
역할을 했다. 이곳은 이중 처마와 암막새*가 있는
구조로 된 목조 누각으로, 예술적 가치가 높다.

＊ 목조 건축 지붕의 기왓골 끝에 사용되었던 기와

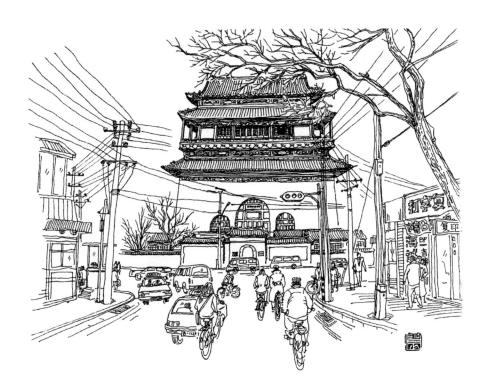

—

궁왕푸

궁왕푸(恭王府)는 시청취(西城區) 류인제(柳蔭街) 갑(甲) 14번지에 있다. 청나라 건륭 53년(1788)에 지어진 이곳은 원래 화신(和珅)의 사택이었다. 입구에는 서양식 건축양식으로 된 아치형 대리석 돌문이 있고, 강희제(康熙帝)의 어서(御書)가 쓰인 복자비(福字碑)를 중심으로 앞쪽에는 독락봉(獨樂峰)이, 뒤쪽에는 녹천소은(綠天小隱)이 있다. 이곳은 강남(江南)과 북방(北方)의 정원 특색이 공존하고 있다.

궁왕푸 푸팅

궁왕푸 푸팅(蝠廳)은 궁왕푸 화원 중로(中路)의 끝 부분에 있는 건축물이다. 건물의 형상이 날개를 펴고 비상하는 박쥐와 닮았다고 해서 붙여진 이름이다. 또한 복을 기원하는 의미에서 생겨난 이름이기도 하다. 서청(西廳)은 5칸으로 되어 있고, 앞뒤로 포하(抱廈)* 3칸이 있다. 이곳은 베이징 고(古)건축물의 일례로 잘 알려져 있으며, 예전에 공친왕(恭親王) 이신(奕訢)은 이곳에서 각국 대신들과 군국대사를 모의하였다.

* 중국의 묘(廟)나 주택 건축에서 주옥(主屋) 앞에 평행으로 접속해서 세운 낭건축(廊建築)의 일종

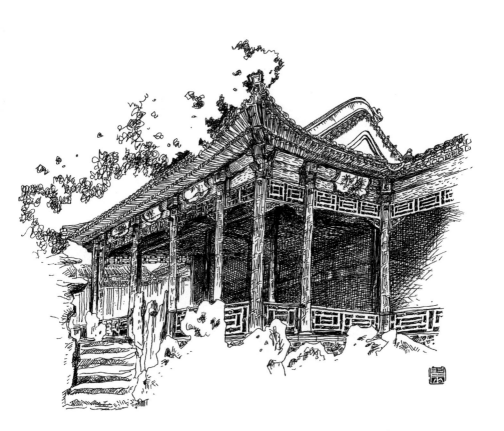

허징궁주푸

현재까지도 보존 상태가 거의 완벽한 허징궁주푸(和敬公主府)는 둥청취 핑안다제(平安大街)에 있다. 청나라 건륭제(乾隆帝)의 셋째 딸인 구룬허징(固倫和敬) 공주가 시집간 후에 하사받은 저택이다. 원래는 왕부(王府)*로 편제되어 있었지만, 주인의 작위가 강등된 이후에는 관저로서 명맥만 유지하였다. 이러한 이유로 건물 지붕에 척수(脊獸)로 사용된 이문(螭吻)을 망수(望獸)로 바꿔놓았다. 중화민국 시기에 이곳은 북양(北洋)군벌 육군부의 소재지였고, 신중국 성립 후에는 중앙사무국의 소재지로 사용되었다. 1984년에는 베이징시의 주요 문화재로 지정되었다.

* 왕족의 주거 공간

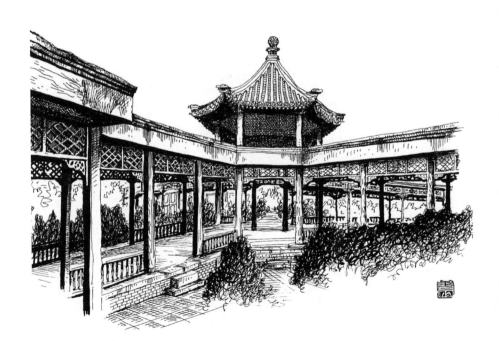

베이징수이준위안뎬 옛터

베이징수이준위안뎬(北京水準原點) 옛터는 시청취 푸유제(府右街)에 있다. 1915년에
지어지기 시작한 이곳은 그리스 건축양식을 모방하여 만들어졌는데 국민정부 육군부
측지국(測地局)에서 일본 상인을 초빙하여 설계하였다. 또한 지상과 지하로 구분하여
조성되었는데, 특히 지상은 세 부분으로 다시 세분되었다. 황해의 평균 해수면을
기점으로 하여 단계적으로 이곳까지 측정하였고, 수정(水晶) 표척(標尺)*의 좌표점이
"0"으로 되는 곳이 베이징의 해발고도가 되었다. 2004년에는 이곳을 보호구역과
개발제한구역으로 확정하여 공포하였다.

※　수준(水準) 측량에 사용하는 자

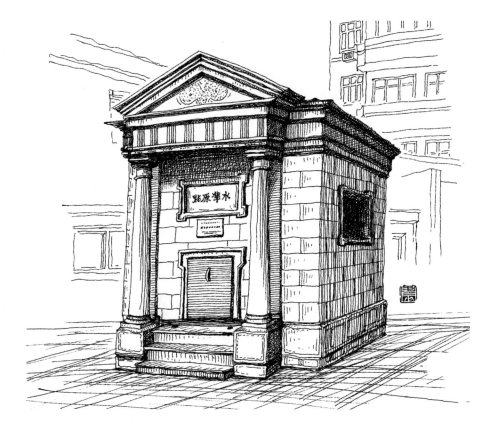

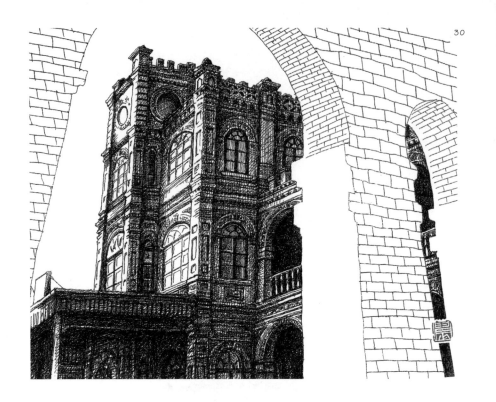

돤치루이 집정부 옛터

돤치루이(段祺瑞) 집정부(執政府) 옛터는 둥청취 쯔중루(自忠路) 동쪽 끝의 북쪽에
있다. 원래는 청대 화친(和親) 왕부로 지어졌지만, 청대 말기에는 귀족학당으로
바뀌었다. 나중에는 북양정부 해군부로 사용되었고, 1912년에 중화민국이 건립된
후에는 위안스카이(袁世凱)를 위한 임시 총통부와 국무원으로 사용하였다. 1924년에
와서는 이곳을 돤치루이의 집정부 소재지로 사용하였고, 1926년에는 이곳에서
전 세계를 놀라게 한 "3·18사건"이 발생하였다. 신중국 건립 후에는 이곳을
중국인민대학으로 사용하였다. 1984년에 이곳을 베이징시 문화재로 지정하였고,
2006년에는 국보급 주요 문화재로 격상시켰다.

런민 의료원 옛터

푸청먼네이다제(阜城門內大街)에 있는 런민(人民) 의료원 옛터는
리다이디왕먀오(歷代帝王廟)*의 서쪽에 자리 잡고 있다. 그 전신(前身)은 중앙
의료원으로 1918년에 창설되어서, 베이징 셰허(協和) 의료원보다 훨씬 더 빨리
지어진 셈이다. 이 의료원은 영국 케임브리지대학의 수석 의학박사이자 근대의
저명한 공중위생 전문가인 중국인 우렌더(伍連德) 선생에 의해 창설되었다.
런민 의료원은 근 100여 년 동안 여러 차례 개조되었다.

* 역대 각 민족의 유명한 제왕과 공신 및 명장들이 모셔져 있는 중국 유일의 황가 사찰

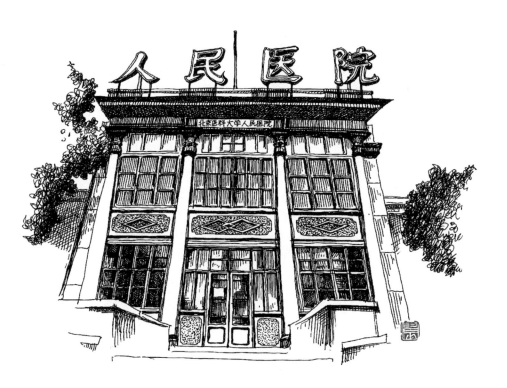

구 일본사관 옛터

구(舊) 일본사관(日本使館)의 옛터는 정이루(正義路) 2번지에 있다. 청나라 광서
26년(1900) 이전에는 장미상루(江米巷路) 북쪽의 일본 구(舊) 공사관에 있었다.
의화단(義和團)이 대사관 지역을 포위하여 공격했을 때 이곳은 파괴되지 않았지만,
신축조약(辛醜條約)* 이후에 일본인들은 원래 있던 대사관 건물이 협소하다는 구실을
들어 청나라 정부에게 서쪽에 있는 첨사부(詹事府)와 숙왕부(肅王府)를 비롯한 민가의
일부분까지도 대사관 용지로 요구하였다. 현재는 본관과 정문만 남아 있다. 본관의
정면은 유럽풍의 고전양식으로 지어졌고, 벽돌로 만들어진 정문은 깔끔한 선과 각으로
이루어졌다. 그 양쪽은 큰 벽과 기둥으로 장식되어 있고, 정면은 비대칭으로 되어 있다.
또한 내부는 아치형 복도와 기둥형 복도가 결합된 형태로 지어졌다.

* 중국이 1901년 9월 7일 의화단 사건 처리를 위하여 열강과 체결한 조약으로 '베이징 의정서'라고도 한다.

관차이위안 관인위안 궈제러우

시청취에 있는 관차이위안상제(官菜園上街)와 쯔신루커우둥(自新路口東)에 있는
관인위안(觀音院) 궈제러우(過街樓)*는 청대 도시 건축양식을 갖추고 있다. 남북
양쪽에 있는 건물 꼭대기 벽에는 "金繩(금승)"과 "覺岸(각안)"이라는 글귀가 새겨져
있는데, 청대 도광(道光) 10년(1830)에 새겨진 것이다. 오래전 이곳은 수도에 있는
제1교도소로 가기 위해 반드시 거쳐야 하는 곳이었다. 이곳은 현재의 입체교차로와
같은 역할을 하는 곳으로, 동쪽과 서쪽에 있는 사당을 연결해주는 도로로
사용되었다. 이곳은 1988년에 철거되었다.

* 도로 또는 골목을 가로질러 세워진 누각식 건물로, 아치형 통로를 통해 왕래가 가능하다.

민국국회의장

쉬안우먼시다제(宣武門西大街)에 있는
민국국회의장(民國國會議場)은 현재까지도 완벽하게
잘 보존된 곳으로 유명하다. 1912년 4월에 중화민국
임시정부가 선정한 최초의 재정(財政)학당으로,
중의원(衆議院) 건물의 기초가 되었다.
동쪽 지역은 재정학당에 원래 있던 건물과 연결된
복도의 주변을 정원으로 만들었고, 서쪽 지역은
신건국(新建國)회의장으로 조성하였다. 1913년 4월 8일,
중화민국 제1회 국회개막식을 이곳에서 거행하였다.

시쓰신화
서점

시쓰신화(西四新華) 서점은 시청취 시쓰(西四) 교차로 서북쪽에
있다. 원래는 자희태후가 이허위안(頤和園)으로 거동할 때 지나가는
통로에 있던 경위루(警衛樓)로, 청나라 광서 20년(1894)에 건설되기
시작했다. 이곳은 청대 군기대신(軍機大臣) 스두오(世鐸)가
자희태후의 환갑연을 위해 조성한 건축물이다. 벽돌과 목조로
지어진 이 서점의 동쪽과 남쪽의 각 면은 5칸으로 되어 있고,
꼭대기에는 회색 기와를 올렸다. 또한 첨주(簷柱)*에는 붉은 칠을
했고, 첨주의 도리(道裏)**와 보(樑)***는 목재를 사용해서 매우
견고하게 지어졌다. 하지만 2007년 서점의 영업은 중단되었고,
2009년 5월에 이르러서야 원래의 장소에 복원되었다.

* 보강용으로 기둥에 첨부하는 작은 기둥
** 지붕의 서까래를 직접 받치는 부재로, 지붕의 하중을 직접 또는 보를 거쳐 기둥에 전달하는
 가구재이다.
*** 처마와 무거운 지붕을 지탱하는 수평 구조재

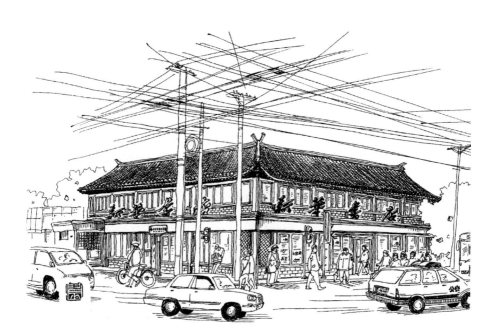

중국은행 옛 건물

중국은행(中國銀行)의 옛 건물은 톈안먼(天安門) 광장 서쪽의
시자오민샹(西交民巷)* 17번지에 있다. 1924년에 서양식 고전 건축양식으로
지어진 이곳은 원래 "대륙은행(大陸銀行) 베이징 지점"으로 사용했었다. 이곳은
중국 건축가 베이서우퉁(貝壽同)이 설계하였고, 건물의 정면은 서양식 고전
건축양식으로 지어졌다. 그리고 이 건물의 받침대는 화강암을 쌓아서 만들었고,
위쪽 처마 끝은 없애버렸다. 1979년부터는 중국은행 사무처로 사용하였고,
이후에는 중국 화폐박물관으로 활용되었다.

* 시청취 남쪽에 위치하며, 톈안먼 광장에서부터 서쪽 베이신화제(北新華街)까지로 총 길이는 약 1,080m이다.

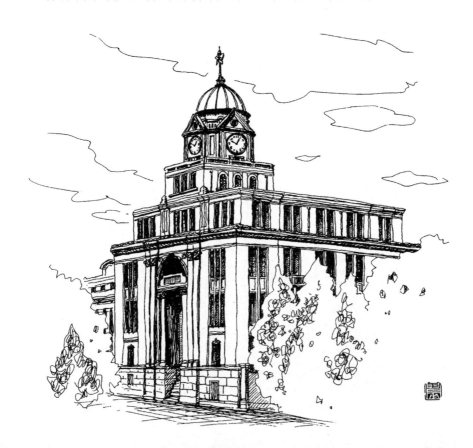

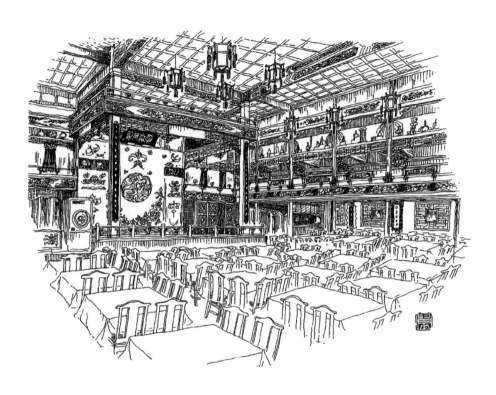

후광 회관

후광(湖廣) 회관은 시청취 후팡루(虎坊路) 3번지에 있다. 청나라 가경 12년(1807)에 건설되기 시작했고, 1912년 8월 25일에 쑨중산(孫中山) 선생이 이곳에서 중국국민당을 창건하였다. 또한 경극배우 탄신페이(譚鑫培), 위수옌(餘叔岩), 메이란팡(梅蘭芳)이 이곳에서 공연을 했다. 그들의 공연은 관객들에게 19세기 중국의 역사와 문화, 중국인의 애환을 느낄 수 있게 하였다.

핑양 회관

핑양(平陽) 회관은 둥청취 샤오장(小江) 후퉁 36번지에 있다. 청나라 가경 7년(1802)에 지어지기 시작했고, 산시핑양푸(山西平陽府)와 주변 20여 개 현(縣)의 상인연합회에 의해 건설되었다. 12단으로 된 권붕(捲棚)*의 앞뒤로 복도가 있는 현산식(懸山式)** 건축물이다. 또한 이곳은 삼진사합원(三進四合院)***과 희루(戱樓)****로 구성되었다. 문화혁명 시기에는 퉁런탕(同仁堂) 제약 공장의 약재 창고로 사용되었고, 2001년에 퉁런탕이 이곳을 비워주고 나서야 복원할 수 있었다.

* 지붕의 큰 용마루에 기와를 얹지 않고 밋밋하게 곡면으로 해서 앞뒤의 지붕면을 잇는 형식
** 박공지붕이라고 한다. 책을 펼쳐 엎어놓은 모양으로 건물의 모서리에 추녀가 없고 용마루까지 측면 벽이 삼각형으로 된 지붕 형식이다.
*** 사합원은 한나라 때부터 이어져온 중국의 오랜 전통 주거 유형으로, 'ㅁ 자' 공간의 중심에 중정(中庭, 건물 안이나 안채와 바깥채 사이의 뜰)을 두고 사방을 벽(혹은 집)으로 두른 구조가 기본이다. 이때 3개의 정원으로 이루어지면 이를 삼진사합원이라 한다.
**** 옛 공연장

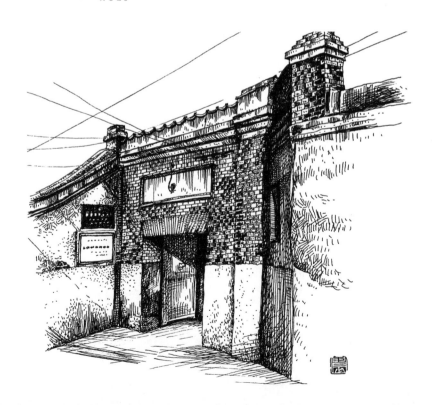

다관러우 극장

다관러우(大觀樓) 극장은 다자란(大柵欄) 거리 서쪽 입구의 길 남쪽에 위치한다. 청나라
광서 11년(1885)에 건립되었고, 초창기에는 "마쓰위안(馬思遠) 찻집"이라고 불렸다.
이후 청나라 광서 30년(1904)에 대형 극장으로 바뀌면서 베이징 서민들의 오락시설로
이용되었다. 청나라 광서 33년(1907)에는 다관러우 극장으로 명칭을 바꾸면서 베이징 남부
지역 최초의 극장이 되었다. 이곳에서 중국의 첫 번째 영화 〈정군산(定軍山)〉을 성공적으로
상영하였고, 첫 번째 외화인 〈Tredowata(麻瘋女)〉도 상영하였다. 다관러우 극장은
1913년부터 야간에 정식으로 영화를 상영하기 시작하였다. 1930년에는 베이징
남부 지역 최초로 남녀가 한자리에서 영화를 관람할 수 있는 극장이 되었고, 1940년에는
극장에서 영화 상영을 중단하고, 서양식 음식점으로 업종을 변경하여 영업하기도 했다.
1941년에 다시 중형급 극장으로 바뀌면서, 1960년에는 베이징 최초로 와이드 스크린을
도입한 입체 영화관으로 탈바꿈하였다. 1976년에 화재로 영화관이 소실된 후 1987년에
다시 대형 스크린을 갖춘 지금의 영화관으로 재건되었다.

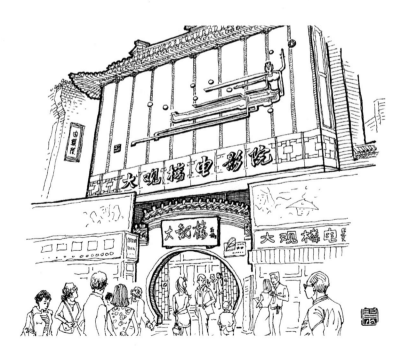

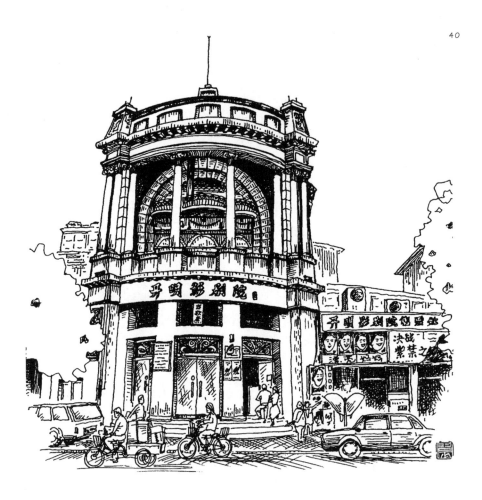

카이밍 극장

카이밍(開明) 극장은 쉬안우먼(宣武門) 주스커우시다제(珠市口西大街) 남쪽에 있던 로마식 건축물이다. 1922년에 건설되었으며 초창기에는 카이밍 연극원이라고 불렸다. 이곳에서는 공연을 했을 뿐만 아니라 영화도 상영하였다. 1938년에는 이곳을 스리(市立) 극장으로 불렀고, 1948년에는 민주(民主) 극장으로 명칭을 바꿔 불렀다. 1970년에는 주스커우(珠市口) 극장으로 불렸다가 이후 다시 카이밍 극장으로 명칭을 바꿨다. 그 후 량광(兩廣) 대로의 확장공사로 인해 철거되었다.

광허 극장

400여 년의 역사를 지닌 광허(廣和) 극장은 첸먼다제(前門大街)를
보수하기 전의 주소인 러우스제(肉市街) 46번지에 자리 잡고 있다.
명대 말기에 건설되기 시작한 이곳은 황성(皇城) 최초의 공연장으로
유명하다. 광허 극장은 화러러우(華樂樓), 광더러우(廣德樓),
디이우타이(第一舞臺)와 함께 경성(京城) 4대 연극원으로 알려졌다.
후에 청나라 강희(康熙) 연간에는 차러우(查樓)라고 불렸는데, 이외에도
차자차러우(查家茶樓), 차자러우(查家樓), 광허차러우(廣和查樓)라고
불리기도 했다. 후에 다시 차위안시러우(茶園戲樓)로 바뀌었고, 이름도
광허러우시위안(廣和樓戲院)으로 바꿔 불렀다. 이 극장은 청대의 가장
유명하고 진귀한 베이징 문화유산 중 하나이며, 1949년에 와서는 다시
이 극장을 광허 극장이라고 부르게 되었다.

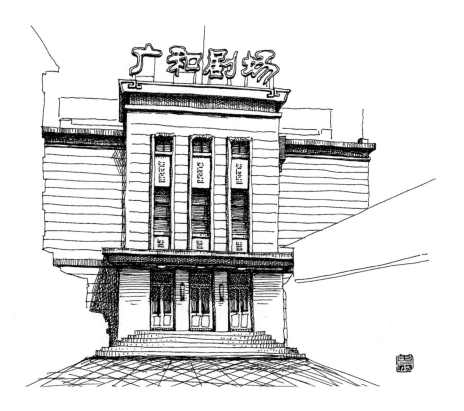

시단 극장

시단(西單) 극장은 베이징 시청취에 있는 근 80년의 역사를 지닌 오랜된 극장이다. 이 극장의 전신은 하얼페이(哈爾飛) 극장, 루이위안(瑞園) 찻집, 다광밍(大光明) 극장으로, 1949년 이후 민관합작경영을 통해 시단 극장으로 변경되었다. 이곳에서는 경극(京劇), 평극(評劇), 곡예, 서커스, 영화 등 각종 대중문화 공연을 상연하였다. 1994년에는 시단 지역 조정계획으로 인해 철거되었고, 2004년에 복원 프로젝트가 진행되어 시벤먼다제(西便門大街)로 이전하여 공사가 진행 중이다.*

* 현재(2016)는 공사가 완료되어 1,500석 규모의 극장으로 재탄생하였다.

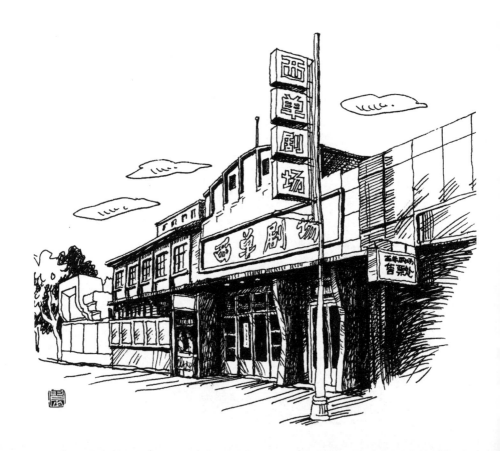

중궈얼퉁
극장

1921년에 건설된 중궈얼퉁(中國兒童) 극장은 둥청취
둥안먼다제(東安門大街) 64번지에 있고, 원래는 "전광(眞光)
영화관"이라고 불렀다. 창시자 뤄밍유(羅明佑)는 처음에
둥안(東安) 시장 내에 있는 단구이(丹桂) 연극원을 빌어
영화관을 조성하였다. 영업을 시작하고 나서 얼마 지나지
않아 화재로 소실되자 현 주소지인 둥안먼(東安門)으로 옮겨
영화관을 재건하였다. 이후 이곳은 베이징 제일의
유럽식 호화 영화관이 되었다. 1950년에는 베이징 극장으로
명칭을 바꿨고, 1961년에 다시 쑹칭링(宋慶齡)이
중국 아동 극장이라고 명명하였다. 1980년에 잠시 사용을
중단하였다가, 1990년에 개축한 후 계속해서 사용하고 있다.

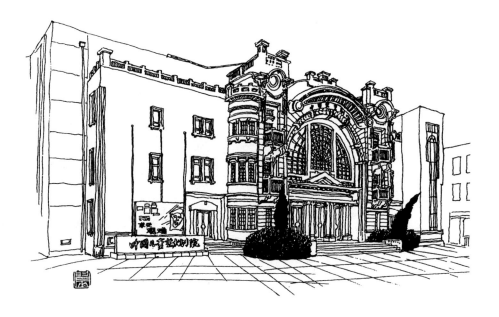

시즈먼 옛 기차역

청나라 광서 32년(1906)에 건설된 시즈먼(西直門) 옛 기차역은 잔톈유(詹天佑)가
설계하고, 건설공사가 관리·감독을 맡았다. 당시 징장(京張) 철도선 상에
있던 "핑수이(平綏) 철로"는 매우 중요한 큰 정거장 역할을 했다. 1970년대
말에 와서 이 역은 징바오(京包) 철로의 시발역이 되었고, 1988년에는
베이징베이역(北京北站)으로 명칭을 바꿨다. 2009년에 신베이역(新北站)이 준공된
후에는 이 옛 역사(驛舍)를 문화재로 보호하고 있다.

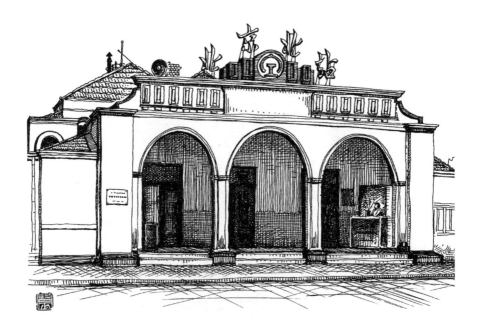

칭화위안 옛 기차역

칭화위안(淸華園) 옛 기차역은 청푸루(城府路)와 중관춘둥루(中關村東路)
교차로의 서남쪽 모퉁이에 있다. 청나라 선통 2년(1910)에 건설되기 시작한
이 역은 징장 철로의 첫 번째 역으로, 잔톈유가 징장 철로를 건설했다는 것을
증명해주는 역이다. 1960년대에 이 역은 여객운송을 중단하였고, 80년대에
이르러서는 화물운송마저 중단하였다. 후에 오래된 역을 모두 베이징
항쿵항톈(航空航天)대학 근처로 이전하였지만, 옛 기차역의 역사(驛舍)와
역의 현판은 계속해서 보존하고 있다.

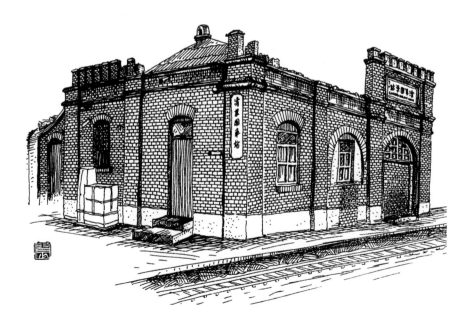

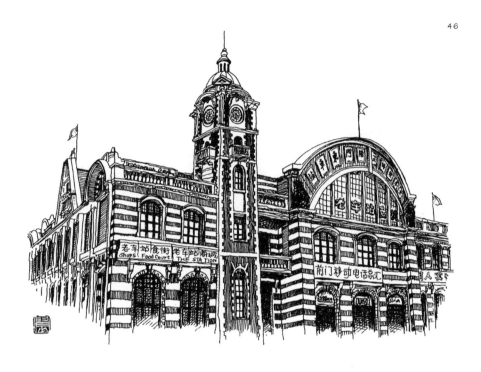

정양먼둥 기차역

정양먼둥(正陽門東) 기차역은 첸먼다제 동쪽에 있는 역으로, 청나라 광서
29년(1903)에 건설되기 시작했다. 유럽식 건축양식으로 지어진 이 역은
중국 근대 기차 역사(驛舍) 건축물의 대표작이라 할 수 있다. 1959년에
건설된 베이징역으로 인해 운행이 중단되었고, 1960년대에 와서는 철도부
과학기술관으로 개조되었다. 70년대에는 이 역에 있던 시계탑을 중심으로
건물이 대칭 이동되었다. 90년대에는 첸먼 옛 기차역 쇼핑센터로 개조하였고,
현재는 베이징철도박물관으로 사용하고 있다. 이곳은 보존 상태가 비교적
완벽하다고 할 수 있다.

구관샹타이

명나라 정통 7년(1442)에 건설되기 시작한
구관샹타이(古觀象臺)는 둥청취 젠궈먼(建國門) 교차로 남쪽에
자리 잡고 있다. 초창기에는 관싱타이(觀星臺)라고 불렀고,
청대에 다시 관샹타이(觀象臺)라고 명칭을 바꿔 불렀다.
청나라 강희·건륭 연간에 동(銅)으로 제작된 천문기구 8개를
증설한 후, 1929년까지 이곳에서 줄곧 천문 관측을 했다.
근 500년의 역사를 지닌 이 관샹타이는 국제적으로도 크게
명성을 떨치고 있다.

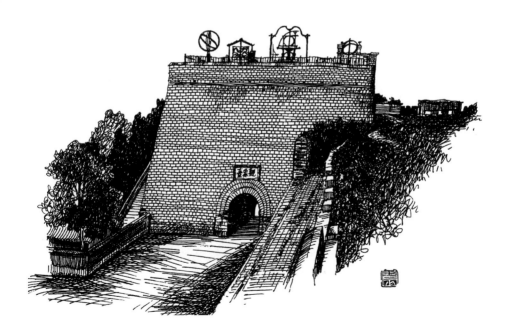

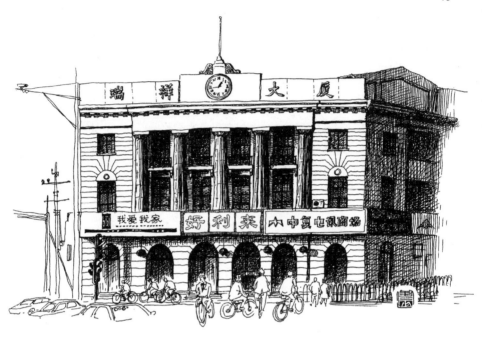

—

후팡루
인쇄소

시청취 후팡차오(虎坊橋) 북쪽에 있는 후팡루(虎坊路) 인쇄소는
청나라 광서 10년(1884)에 지어지기 시작했다. 이곳은
베이징 제일의 신문 인쇄소로, 청나라 광서 31년(1905)에
징화(京華) 인서국(印書局)으로 명칭을 바꿨다. 이곳을
세간에서는 촨러우(船樓)라고 부르기도 했으며, 그 전신은
강학회(强學會)에 의해서 개편된 청나라 황실의 힐화(擷華)
서국(書局)이다. 1920년에 징화 인서국은 후팡차오에 공장을
세웠고, 1937년에는 인쇄소 가동을 전면 중단하였다.

쑹허성우싱 맥주 공장

1915년에 건설된 쑹허성우싱(雙合盛五星) 맥주 공장의 원래 이름은
쑹허성우싱 맥주 탄산수 공장이다. 이 맥주 공장은 광안먼(廣安門)
외곽의 남쪽에 있는 서우파(手帕) 후퉁에 자리 잡고 있다. 재러시아 상인
장팅거(張廷閣)와 하오성탕(郝升堂)이 함께 투자하여 중국 제일의 맥주
공장으로 만들었다고 한다. 이곳의 맥주는 맛이 독특하고 담황색을 띠고
있다. 또한 표면장력이 오래 유지되고, 담백하고 시원한 맛이 일품이라서
전 세계적으로 유명하다. 1929년에는 파나마 국제박람회에서 금상을 받았다.

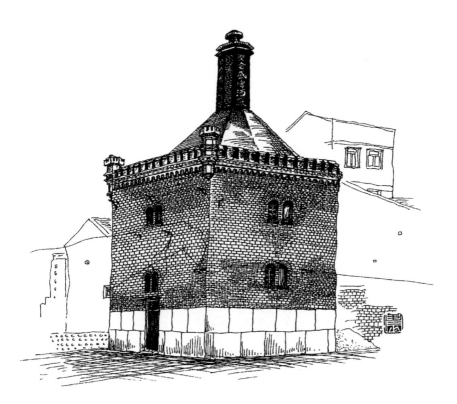

**쑨허툰
정수장**

청나라 광서 34년(1908)에 건설된 쑨허툰(孫河屯)
정수장은 둥즈먼(東直門) 외곽에 있다. 현재 베이징시
수도박물관으로 사용하고 있는 이곳은 옛 베이징 제일의
정수 전시장이다. 이곳의 내부에는 전시품 120개, 그림
110점, 지형 모형 34개를 전시하고 있을 뿐만 아니라
최첨단 전시설비도 갖추고 있다. 이곳은 사람들에게
물 절약 습관을 일깨워주기 위해 만들어졌다.

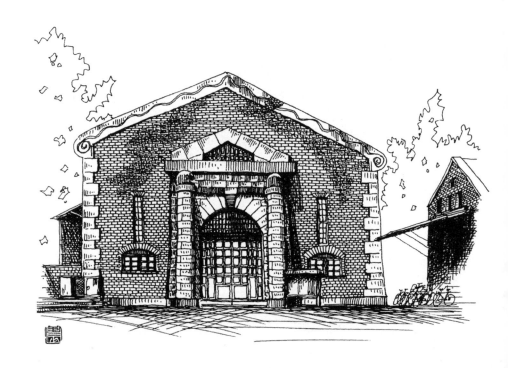

쑨허툰 정수장 라이수이팅

청나라 선통 2년(1910)에 건설된 쑨허툰(孫河屯) 정수장의
라이수이팅(來水亭)은 둥즈먼 외곽에 있다. 보존 상태가 비교적 좋은
이곳은 유럽식 건축양식으로 만들어진 원형 건물이다. 역사적 고증에
따르면, 베이징의 수원(水源)은 동쪽에 있는 쑨허(孫河)에서 끌어온
물로, 이 물을 저수장에서 정수한 후 저수지로 내보냈다고 한다.
혼탁한 강물에 압력을 가해 깨끗하게 정수해서 수도관으로 내보내면
도성에 있는 백성들은 이 물을 식수로 사용했다고 한다.

옌둔

옌둔(燕墩)은 둥청취 융딩먼와이다제(永定門外大街) 서쪽에
있고, 세간에서는 옌둔(煙墩)이라고도 불렀다. 옌둔은 청대에
만들어진 오방오진(五方五鎭) 중 하나로, 그중 남방의 진(鎭)을
말한다. 이것은 벽돌을 쌓아서 만든 돈대(墩臺) 위에 사각형의
비석을 세워 놓은 것으로, 비석에는 건륭제가 만주어·한어로 쓴
《어제황도편(禦制皇都篇)》과 《어제제도편(禦制帝都篇)》이 있다.
이곳은 1984년에 베이징시의 문화재로 지정되었다.

왕푸징둥탕

청나라 순치(順治) 12년(1655)에 지어지기 시작한
왕푸징둥탕(王府井東堂)은 둥청취 왕푸징다제(王府井大街)
74번지에 있다. 이곳은 베이징에서 두 번째로 건설된
성당이다. 청나라 광서 10년(1884)에 로마식 건물로 재건된
이 성당의 원래 명칭은 성뤄써탕(聖若瑟堂)*이다. 이 성당은
청나라 광서 26년(1900)에 의화단에 의해 소실되었는데,
성당을 다시 건설하기 위해 청나라 광서 30년(1904)에
경자배관(庚子賠款)**을 사용해서 복구를 시작했다. 2000년에는
주변의 담을 허물고 성당 앞 광장을 증축하여 신도들이 기도를
드릴 수 있는 종교적 장소로 조성하였다.

* 성 요셉 성당
** 의화단 사건의 배상금

**시스쿠
성당**
시청취 시스쿠다제(西什庫大街)에 있는 시스쿠(西什庫) 성당은
규모가 비교적 크고, 오랜 역사를 지닌 고딕양식의 건축물이다.
이 성당은 원래 중난하이(中南海) 찬츠커우(蠶池口)에
건설되었지만, 청나라 광서 12년(1886)에 청의 조정(朝廷)은
황실 어원(禦園)의 안전을 위해 은(銀) 35만 냥을 들여서 성당을
이곳으로 이전하였다. 성당의 종탑 장식은 정교하고 장엄해서
사람들의 신앙심을 불러일으키기에 충분하다.

쉬안우먼난 성당

명나라 만력 32년(1604)에 건설되기 시작한 쉬안우먼난(宣武門南) 성당은 쉬안우먼
교차로 동북쪽에 있다. 이탈리아 선교사 마테오 리치(Matteo Ricci)에 의해 창건된
이 성당은 베이징의 4대 성당 중에서 가장 오래된 곳이다. 청나라 순치 7년(1650)에
화재로 소실된 후, 청나라 광서 30년(1904)에 경자배관으로 재건하였다. 현재
베이징시 천주교 애국회(愛國會)의 소재지이기도 하다.

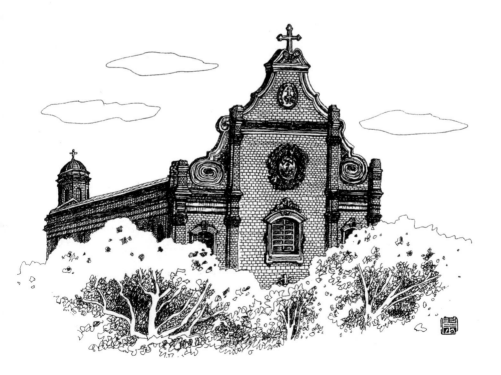

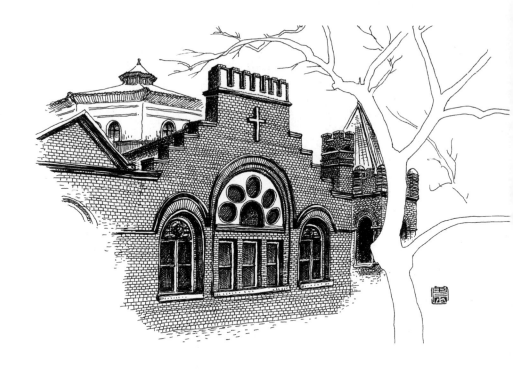

야쓰리탕 야쓰리탕(亞斯立堂)은 둥청취 충원먼다제 허우거우(後溝) 후퉁
정(丁) 2번지에 있다. 로마네스크양식으로 지어진 교회로,
청나라 동치(同治) 9년(1870)에 건설되기 시작했다. 미국
감리교에 의해 만들어졌고, 이듬해에 무전(慕貞) 여학교로
사용되었다. 당시 부시 미국 대통령은 1989년에, 클린턴은
1998년에 이곳을 방문하여 예배를 보았다고 한다.

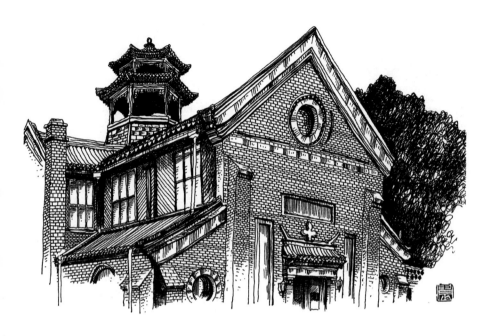

중화성궁탕 시청취 퉁린거루(佟麟閣路) 85번지에 있는
중화성궁탕(中華聖公堂)은 청나라 광서 33년(1907)에
건설되기 시작했다. 이 건물은 동서양의 건축양식이 잘
조합된 오래된 교회이다. 청대 말기 개신교(改新敎)의 6대
종파 중의 하나인 영국 성공회에 의해 베이징에 최초로
건설된 화북교구(華北敎區)의 교회이다.

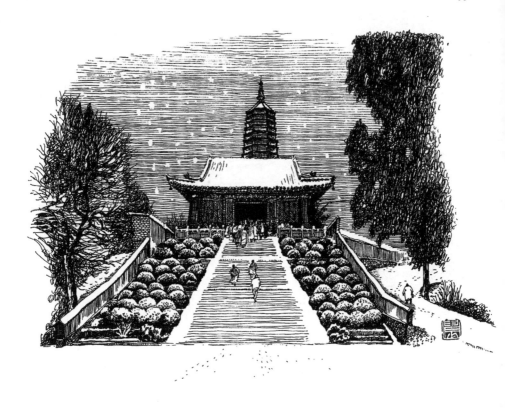

바다추링광쓰

당대 대력(大曆) 연간에 건설되기 시작한 바다추링광쓰(八大處靈光寺)는
스징산취(石景山區) 북쪽에 있는 시산(西山)의 남쪽 기슭에 자리 잡고 있다.
초기에 룽취안쓰(龍泉寺)라고 불린 이곳은 1200여 년의 유구한
역사를 지닌 불가 사원이다. 요대에는 이곳을 증축하였고, 금대에는
줴산쓰(覺山寺)라고 이름을 바꿔 불렀다. 이곳은 명나라 성화(成化)
15년(1479)에 복원된 후 지금까지도 링광쓰(靈光寺)로 불리고 있다.

다줴쓰

요대에 지어지기 시작한 다줴쓰(大覺寺)는 하이뎬취(海澱區)
베이안허샹(北安河鄉)에 있는 양타이산(陽臺山)에 자리 잡고 있다.
후에 요나라 함옹(鹹雍) 4년(1068)에 대규모 개축을 진행하였다.
요대에는 군주가 태양을 향해 제사를 지내는 풍습이 있었기 때문에
이 사원은 동쪽을 향해 지어졌다. 사원 내에는 천왕전, 대웅보전 등
수많은 불당이 있고, 300여 년의 역사를 지닌 목련나무와
천 년 동안 자란 은행나무가 있다. 다줴쓰는 요대의 특색을 잘
보존한 사원으로, 1979년에 베이징시의 제2문화재로 지정되었다.

파하이쓰 명나라 정통 4년(1439)에 지어지기 시작한 파하이쓰(法海寺)는
스징산취 모스커우다제(模式口大街) 북쪽에 있는
추이웨이산(翠微山)의 남쪽 기슭에 자리 잡고 있다. 명나라
영종(英宗)의 충신이었던 리퉁(李童)이 주관하여 건설한 곳으로,
명나라 홍치(弘治) 17년(1504)에 재건되었다. 이 사찰에는
"5절(五絶)"이 있는데, 명대의 벽화, 동종(銅鐘), 백송(白松),
조정만다라(藻井曼陀羅), 사백일공교(四柏一孔橋)를 말한다.

**뉴제
예배쓰**

뉴제(牛街) 예배쓰(禮拜寺)는 광안면 내에 있는 뉴제에 자리 잡고 있다.
아랍의 학자 나수루딩(納蘇魯丁)에 의해 창건된 이 사원은 서쪽을
향하고 있다. 중국 고전 궁전양식과 아랍의 모스크양식을 적절하게
조합하여 중국식 이슬람 건축물을 탄생시켰다. 요나라 통화(統和)
14년(966)에 건설되기 시작하였고, 명나라 성화(成化) 10년(1474)에
"예배쓰"라는 이름을 하사받았다. 청나라 강희 35년(1696)에 복원과
증축을 진행하였고, 1955년, 1979년, 1996년에 걸쳐 여러 차례
건물을 보수하였다.

쌍린쓰

쌍린쓰(雙林寺)는 먼터우거우취(門頭溝區) 칭수이전(淸水鎭)
칭수이춘(淸水村) 서북쪽에 있는 산속에 자리 잡고 있다.
이 사원의 옆에는 칭수이강(淸水江)이 흐르고 있어서 요대에는
이곳을 칭수이위안(淸水院)이라고 불렀다. 후에 쌍린쓰로 이름을
바꾸게 된 이 사원은 바이화산(百花山)*에 있는 루이윈쓰(瑞雲寺)의
하원(下院)이다. 이 사원에 있던 주요 건물들은 전쟁으로 인해
훼손되었고, 현재 이곳에 남아 있는 것은 원·명 시기에 각각 건설된
박공지붕의 마루가 있는 3.5m² 크기의 작은 불전과 망새 조각품
등이다. 이곳은 베이징 지역에서 보기 드문 원대의 건축양식으로
지어진 사원으로, 베이징 건축 역사상 중요한 사료로 뽑힌다.

* 중국 베이징 서부 외곽 지역에 위치한 산

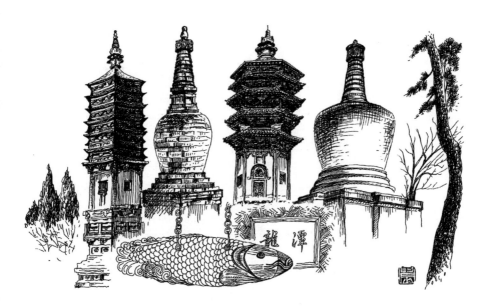

탄저쓰

1,700여 년의 역사를 지닌 탄저쓰(潭柘寺)는 먼터우거우취
탄저쓰전(潭柘寺鎭)에 있는 탄저산 아래에 자리 잡고 있다. 서진(西晉)
연간에 건설되기 시작한 이 사원의 원래 이름은 자푸쓰(嘉福寺)였다.
청나라 강희 31년(1692)에 슈윈쓰(岫雲寺)로 명칭을 바꿨지만
"앞에는 탄저쓰가 있고, 뒤에는 베이징청이 있다"라는 글귀로 인해
세간에서는 탄저쓰로 훨씬 더 많이 알려졌다. 이곳은 베이징 역사상
가장 오래된 사원이다.

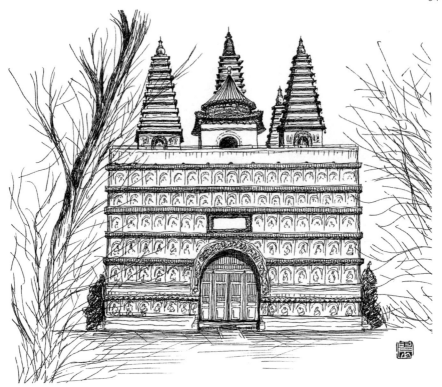

우타쓰 명나라 영락 연간에 건설되기 시작한 우타쓰(五塔寺)는
 베이징동물원 북쪽에 있다. 전줴쓰(眞覺寺)라고도 불리는
 이곳은 그 근원이 인도의 불타가야(佛陀迦耶) 사원으로, 중국과
 인도의 문화가 적절하게 융합된 걸작이라 할 수 있다. 또한
 중국에 현존하는 동일한 양식의 사원 중 가장 오래되고 정교한
 사원으로, 명대의 진귀한 대형 석조예술품을 보유하고 있다.
 1961년에는 이곳에 있는 금강보좌(金剛寶座)를 전국에서
 첫 번째 주요 문화재로 지정하였다.

원쮜쓰

수·당대에 건설되기 시작한 원쮜쓰(雲居寺)는 현재 팡산취(房山區) 난샹러전(南尙樂鎭) 수이터우춘(水頭村)에 있다. 처음에는 이곳을 시위쓰(西峪寺)라고 불렀고, 후에 "베이징의 둔황(敦煌)*"이라고 부르기도 했다. 청대 부흥기에는 5개의 정원과 6채의 대전(大殿)을 보유하고 있어서 화베이(華北) 지방 최대의 사원 중 하나로 인정을 받았다. 또한 이곳은 상당한 양의 석경(石經)**과 고탑(古塔)들로 인해 큰 명성을 얻고 있다. 1999년에는 사원 내에 지하 궁전을 건설하여 경전뿐만 아니라 진귀한 문물들을 오랫동안 보관할 수 있게 되었다.

* 중국 간쑤성(甘肅省) 서부에 있는 도시. 고대 동서양 교류의 요지로 실크로드로 가는 통로였던 곳
** 불경을 영구 보존하기 위해 돌에 새긴 경문(經文)

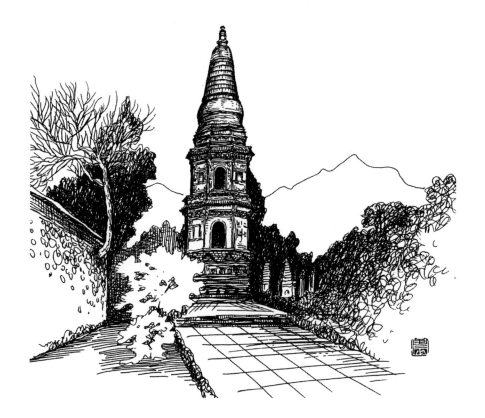

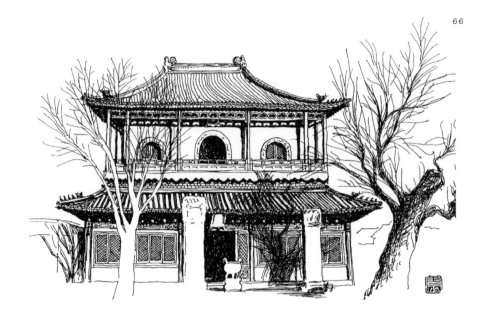

즈화쓰
만불각

즈화쓰(智化寺) 만불각(萬佛閣)은 둥청취 뤼미창(綠米倉) 후퉁
둥커우루(東口路) 북쪽에 있다. 베이징에서 현존하는 최대의 명대 목조
건축물로, 명나라 정통 8년(1443)에 건설되기 시작했다. 처음에는
명나라 사례감(司禮監) 환관인 왕전(王振)의 집이었는데, 후에 명나라
영종이 바오언즈화찬쓰(報恩智化禪寺)라는 이름을 하사하였다.
즈화먼(智化門) 정중앙에는 즈화뎬(智化殿)이 있고, 그 내부에는
천화조정(天花藻井)이 있다. 이 조정(藻井)*은 두팔식(鬥八式)으로 되어
있고 후박나무로 만들어졌다. 구름, 용과 각종 장식이 조각되어 있으며
표면에는 휘황찬란한 금박이 칠해져 있다. 이곳은 명대의 진귀한 목조
건축물의 걸작이라고 할 수 있다. 즈화쓰의 최고 건축물인 즈화뎬은
만불각이라고도 부르는데, 내부에는 900여 개의 불상이 모셔져 있다.
전해오는 말에 따르면, 한 스님이 이 사원의 물건들을 몰래 내다
팔았는데 현재 그 물건들은 미국의 넬슨박물관에 보관되어 있다고 한다.

* 조각이나 문양으로 장식된 중국 전통 건축물의 천정

샹페이러우

시창안제(西長安街)에 있는 샹페이러우(香妃樓)는 이슬람교
사원인 푸닝쓰(普寧寺)의 환리러우(喚禮樓)이다. 예전에
이 푸닝쓰의 주변을 후이후이잉(回回營)이라고 불렀는데,
나중에는 안푸(安福) 후퉁으로 바뀌 불렸다. 청대 말기에는
후이후이잉이 있던 동쪽 지역을 원창거(文昌閣)라고 불렀다.
1913년에 베이신화제(北新華街)를 건설할 때 이곳을 동쪽과
서쪽으로 나누었고, 당시 샹페이러우는 철거되었다.
1965년에 와서야 비로소 후이후이잉을 통합하였고, 이름을
둥푸안(東福安) 후퉁이라고 불렀다.

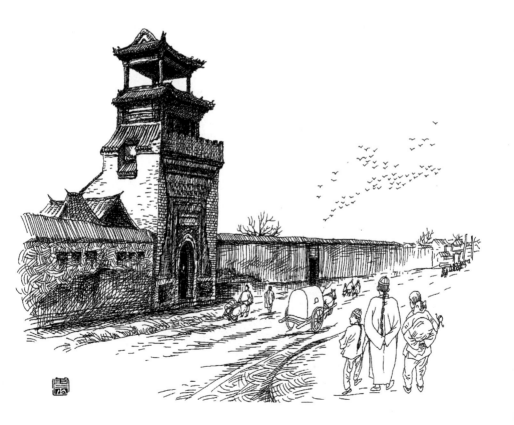

원톈샹츠

민족 영웅이자 애국 시인인 원톈샹(文天祥)을 위해 지은
원톈샹츠(文天祥祠)는 둥청취 푸쉐(府學) 후퉁 63번지 있다.
원톈샹은 남송 말기에 필사적으로 원나라에 항거한 인물로,
원나라의 대도(大都)에서 붙잡힌 후 감옥에서 4년간 형을 살다가
결국 처형당했다. 명나라 훙무(洪武) 9년(1376)에 원톈샹이 갇혔던
곳에 사당을 지었는데, 이곳이 바로 원톈샹츠이다. 전해오는 말에
따르면, 이곳의 정원에 있는 대추나무는 원톈샹이 직접 심은
것이라고 한다. 1994년에 명대의 건축양식을 그대로 이어받아
사당의 보수공사를 진행했다.

베이관룽왕먀오

베이관룽왕먀오(北關龍王廟)는 옌칭셴(延慶縣) 베이관춘(北關村)에 있다. 건설되기
시작한 시기는 불분명하지만, 명나라 성화(成化) 연간에 원래 건설되었던 장소에
재건되었다. 정덕(正德) 연간에 축대를 다시 쌓아 올렸고, 청나라 강희·건륭 연간에는
두 차례에 걸쳐 보수를 진행했다. 최근에도 건축물을 보호하는 차원에서 이곳을
보수한 적이 있다. 주 건축물에 벽돌로 누각을 높이 쌓아 올려서 당시 사람들은
이곳을 가오먀오(高廟)라고도 불렀다. 이곳은 베이징 외곽 지역에서 유일하게
고층으로 된 건축 문화재이다.

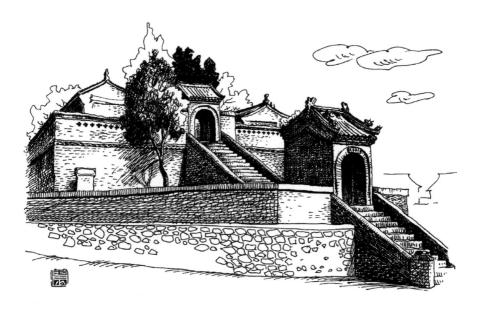

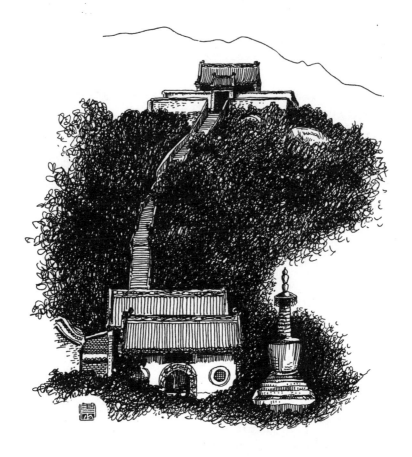

―

왕싼나이나이먀오

왕싼나이나이먀오(王三奶奶廟)는 먼터우거우취 융딩허(永定河) 쪽에 있는
먀오펑산샹(妙峰山鄉) 젠거우춘(澗溝村)에 있다. 전해오는 말에 따르면, 본관이
톈진(天津)인 왕싼(王三) 할머니가 사람들에게 친절하게 의술을 베풀어서 세간에서
칭송이 자자했다고 한다. 어느 날 할머니가 세상을 떠나자 톈진의 각계 인사들은
돈을 모아 먀오펑산에 할머니를 위한 사당을 지었다고 한다. 이 사당에는
금불상이 모셔져 있는데, 톈진 사람들은 해마다 이곳에 와서 할머니를 위해
참배를 한다고 한다.

파쥔타

파쥔타(法均塔)는 제타이쓰(戒臺寺)에 있는 제탄위안(戒壇院) 외곽에
자리 잡고 있다. 이 탑은 8각 7겹의 밀첨식(密簷式) 구조로 된
실심탑(實心塔)이다. 불단 위에는 3층으로 된 연꽃받침 장식이
탑신(塔身)을 떠받치고 있다. 탑신 1층의 4면에는 격자문이 조각되어
있고, 나머지 4면에는 쇄문창(瑣文窓)이 조각되어 있다. 탑첨(塔尖)은
첩삽(疊澁) 구조로 되어 있고, 그 아래쪽에는 두공(鬥拱)*과
비연(飛椽)**이 조각되어 있다. 탑의 2층부터는 위로 올라갈수록 폭이
좁아지고, 꼭대기의 탑찰(塔刹)에는 연꽃잎이 구슬을 받치고 있는
형상이 장식되어 있다. 이것은 요나라 제타이쓰 승려 파쥔(法均)의
묘탑(墓塔)으로 명나라 정통 연간에 보수가 진행되었다.

* 공포, 포라고도 하며 기둥 위에 놓여서 지붕의 하중을 원활하게 기둥에 전달하는 역할을 한다.
 중국에서는 두공, 일본에서는 조물이라고 한다.
** 부연(婦椽)이라고도 하며 겹처마에서 서까래의 끝에 거는 네모지고 짧은 서까래의 한 종류이다.

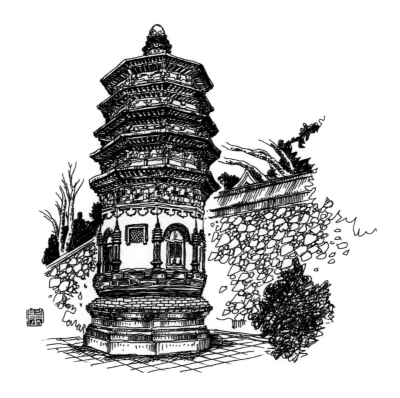

팡산톈카이타

팡산톈카이타(房山天開塔)는 팡산취 위에거창샹(嶽各莊鄉)
톈카이춘(天開村) 남쪽의 산비탈에 위치한다. 이 탑은 당나라 용삭(龍朔)
3년(663)에 량샹(良鄉)에 있는 후스쓰(護世寺)의 승려 파쉰(法詢)과
파이(法藝)에 의해 건설되었다. 이후 요나라 때 재건되었고, 청나라
건통(乾統) 10년(1110)에 완공되었다. 당대에 지어졌지만 훼손된
후에 탑의 잔해만 남아 있다. 오래도록 재건하지 않고 내버려두어
대좌(臺座)*와 탑신 두 층만 남아 있을 뿐이다.

* 불상을 안치하기 위한 대(臺)

먀오가오쓰 금강보좌탑

먀오가오쓰(妙高寺)의 금강보좌탑(金剛寶座塔)은 하이뎬취
위취안산(玉泉山) 동쪽 산비탈 중에서도 북쪽 산봉우리에 자리 잡고
있다. 청대에 건설되기 시작했고, 사원 내에 있는 불탑은 원형으로
된 복체식(覆體式) 석탑이다. 탑의 아랫부분인 탑기(塔基)는 사각형의
석조로 되어 있고, 가운데 부분인 탑신은 원형으로 된 4면에 모두 문이
있는 구조로 만들어졌다. 또한 꼭대기에 있는 탑찰은 그 모습이 매우
장엄하고 예스러움이 넘쳐흐른다.

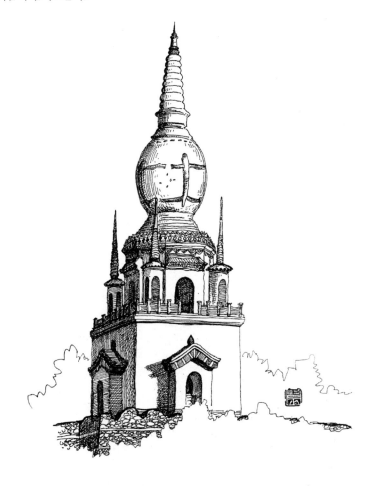

먀오잉쓰 백탑

원나라 지원(至元) 8년(1271)에 건설되기 시작한 먀오잉쓰(妙應寺) 백탑(白塔)은 시청취 푸청먼네이다제의 북쪽에 있다. 벽돌과 석조로 지어진 이 탑은 전체가 흰색으로 칠해져 있고, 탑기, 탑신, 상륜(相輪),* 화개(華蓋),** 탑찰로 구성되어 있다. 원나라 때부터 보존되어 온 중요한 문화유산 중 하나이고, 베이징에서 현존하는 탑 중 가장 오래되고 가장 큰 티베트식 불탑이다. 1978년에 복원된 후 전국 주요 문화재로 지정되었다.

* 불탑의 맨 꼭대기에 있는 기둥 모양의 장식 부분
** 불상의 상부를 덮도록 만든 기와지붕 모양

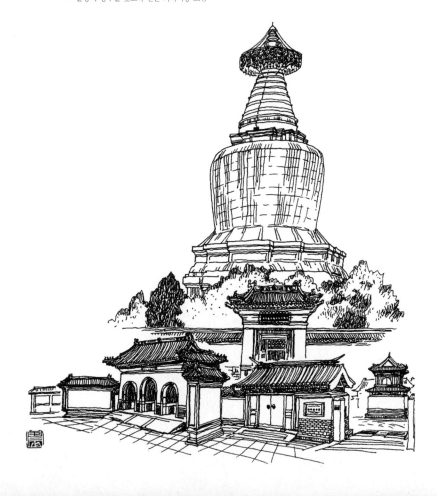

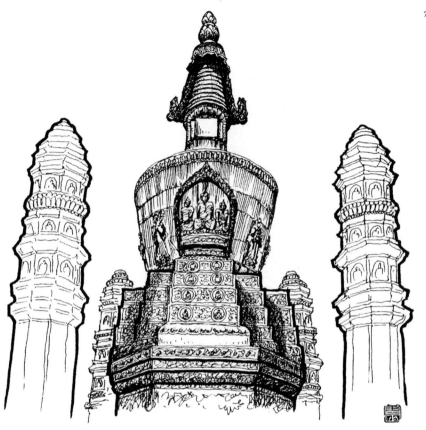

—

칭징화청타

청나라 순치 8년(1651)에 건설되기 시작한 칭징화청타(淸淨化城塔)는 안딩먼(安定門) 와이황쓰다제(外黃寺大街)에 있다. 이 탑은 순치제(順治帝)가 달라이라마(達賴喇嘛) 5세를 위해 건설한 것으로, 흰 대리석으로 만들어진 16m 높이의 탑이다. 이것은 금강보좌식 불탑으로, 탑의 네 모서리에는 각각 7m 높이의 경당(經幢)이 세워져 있고, 3m 높이의 탑기 위에 지어졌다. 현재는 티베트계의 일류 불교학교가 들어서 있고, 2001년에는 전국 주요 문화재로 지정되었다.

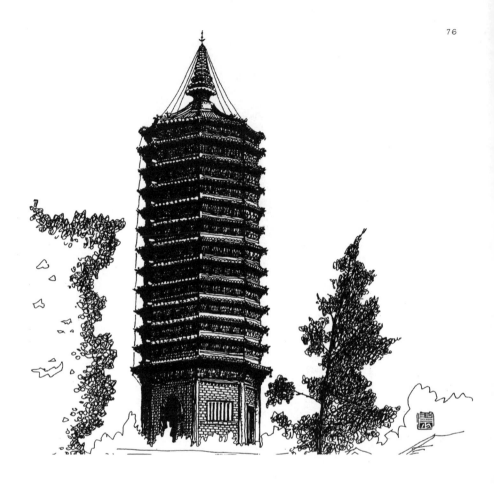

란덩포
사리탑

란덩포(燃燈佛) 사리탑(舍利塔)은 퉁저우취(通州區)
시하이쯔(西海子)공원 내에 있다. 후주(後周) 시기에 건설되기
시작했고, 당나라 정관(貞觀) 7년(633)에 재건되었다. 이것은 8각
13층 구조로 되어 있고, 견고한 벽돌과 목조로 지어진 밀첨식
탑이다. 주변에 있는 징항다윈허(京杭大運河)*와 어우러진 풍경이
가히 일품이라 할 수 있다.

＊　베이징에서 항저우에 이르는 거대한 운하

위펑타

위펑타(玉峰塔)는 하이뎬취 위취안산의 난산(南山) 관광지구에 있다. 청나라 건륭 연간에 건설되기 시작한 이 탑은 8각 9층 구조로 된 유리벽돌 탑이다. 전강(鎭江)에 있는 진산타(金山塔)의 형태를 본떠서 만든 것으로, 비어 있는 탑신 안에는 나선형 계단이 있다. 이 탑은 베이징에서 지리적으로 가장 높은 곳에 있다.

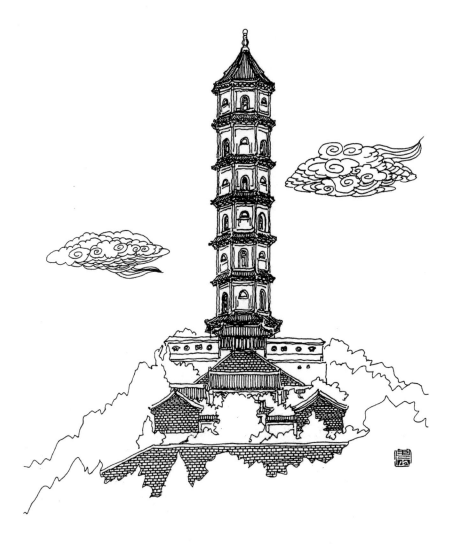

베이징쓰중

베이징쓰중(北京四中)은 청나라 광서 31년(1905)에 창건되었으며, 초창기에는 순톈중(順天中)학당이라고 불렸다. 1949년에 베이징시제4중학(北京市第四中學)으로 명칭을 바꾸었고, 2002년에는 국제부를 증설하였다. 같은 해 9월에 베이징시 교육위원회는 이 학교를 베이징시 최초의 시범성 보통(普通) 고등학교로 지정하였다. 2005년에 베이하이(北海)중학과 통합한 후 중학교 신입생을 다시 모집하기 시작했다.

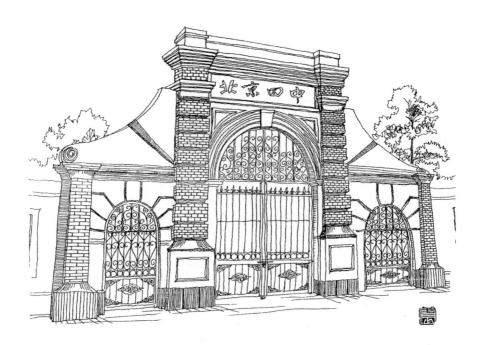

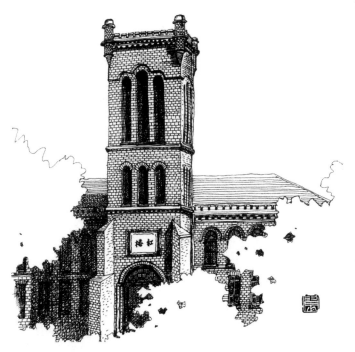

루허중학

퉁저우취에 위치한 루허(路河)중학은 베이징에서 면적이 가장 넓은 고등학교이다.
미국 기독교 공리회(公理會)에 의해 건설된 건물로, 근대 미국의 절충주의(折衷主義)
건축양식으로 지어졌다. 청나라 동치 6년(1867)에 건설되기 시작했고, 광서 27년(1901)에는
이곳을 셰허(協和)서원이라고 불렀다. 1912년에는 화베이셰허(華北協和)대학으로
개칭하였고, 이곳에 중자이부(中齋部)를 부설하여 운영하였다. 1918년에는
후이원(匯文)대학과 통합한 후에 베이징 성내로 이전하였다. 한편 중자이부는 함께
이전하지 않고 원래의 장소에 남겨두어 루허중학이라고 명칭을 바꾼 후 계속해서
운영하였다. 1951년에는 허베이성(河北省) 인민정부에서 루허중학을 담당하기 시작했고,
이름을 허베이성퉁셴(河北省通縣)중학이라고 칭하였다. 1958년에는 베이징 시정부의
담당으로 변경되면서, 이름을 베이징퉁저우이중(北京通州一中)이라고 불렀다. 1987년에는
베이징시퉁저우루허(北京市通州路河)중학이라고 다시 명칭을 바꿨고, 2007년에 거행된
140주년 개교기념일 행사 때에는 원래 이름인 셰스러우(謝氏樓)라고 불렀다.

베이징대학 징춘위안

베이징대학 징춘위안(鏡春園)은 웨이밍(未名) 호숫가 북쪽에 자리 잡고 있다. 청나라 건륭 연간에 수춘위안(淑春園)에서 구분된 곳으로, 초창기에는 춘시위안(春熙園)이라고 불렸다. 이후에 이곳은 동쪽과 서쪽 두 지역으로 나누어졌다. 청나라 가경 7년(1802)에 크기가 비교적 작은 동쪽 지역을 가경제(嘉慶帝)의 넷째 딸인 좡징(莊靜) 공주에게 하사하였고, 이름을 징춘위안이라고 바꿔 불렀다. 그러나 이곳은 오랫동안 보수하지 않고 무질서하게 임시 건물을 증축해서, 현재는 건물을 철거하고 복구를 진행하고 있다.

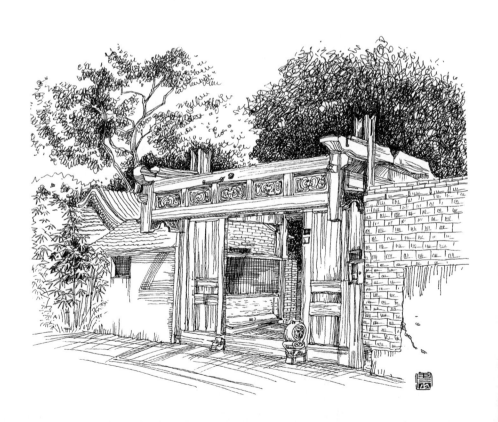

—

베이징대학 류자오중팅

베이징대학 류자오중팅(六角鐘亭)은 웨이밍 호숫가 서남쪽의 산기슭에
있다. 1929년 9월에 건설되기 시작했고, 정자 중간에 동종(銅鐘)을 만들어
걸어두었다. 이 종은 원래 북양수군(北洋水軍)에게 시간을 알려주기 위해
만들어졌지만, 청나라 광서 26년(1900)에 열강들에 의해 약탈당했다.
현재 이 종은 옌징(燕京)대학에서 교종(校鐘)으로 사용하고 있다.

베이징대학 스팡스위

베이징대학 스팡스위(石舫石魚)는 웨이밍 호숫가에 있는 후신다오(湖心島)
남단에 자리 잡고 있다. 이허위안의 칭옌팡(靑宴舫)*을 모방해서 만든 것으로,
원래 허선(和珅)의 별장 수춘위안에 있는 인공호수에 놓여 있었다. 후에
영국군에 의해 소실되고, 돌로 된 대좌만이 남게 되었다. 마치 살아 있는
듯한 석어(石魚)**는 원래 위안밍위안(圓明園)에 있던 유물이었다. 하지만
베이징대학의 학생이 모교를 위해 고가에 매입한 후 선물로 보내서, 현재의
위치에 놓여 아름다운 자태를 뽐내게 되었다.

* 배 모양의 건물로 실제 물 위에 떠 있는 것처럼 보이는데, 영원히 가라앉지 않는 청 왕조를 비유해 만든 것이다.
** 조기

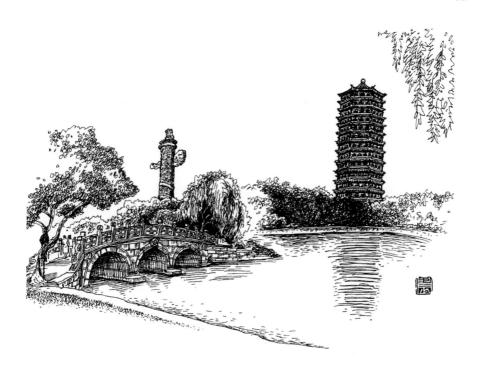

웨이밍후

웨이밍후(未名湖)는 현재 베이징대학 중북부에 자리 잡고 있으며,
청나라 건륭 시기의 정일품 관원 허선의 별장인 수춘위안에
있었던 호수이다. 옌위안(燕園)에서 가장 큰 이 호수는 첸무(錢穆)가
이름을 붙였다. 드넓은 호수의 동쪽에는 13층으로 된 밀첨식
보야타(博雅塔)가 있다. 호수에 비친 탑의 그림자를 바라보면 시적
분위기뿐만 아니라 깊은 학구열을 절로 불러일으킨다.

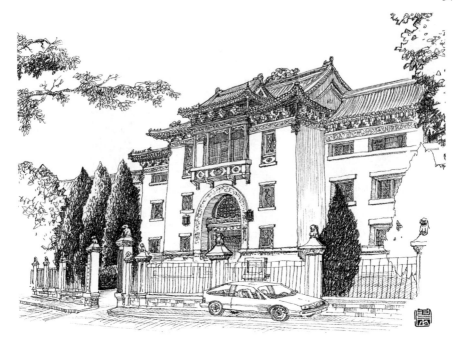

푸런대학

푸런(輔仁)대학은 시청취 딩푸다제(定阜大街) 1번지에 있다. 원래는 청나라 위쥔(愉郡) 왕부였지만, 청대 말기에는 타오베이러푸(濤貝勒府)로 사용되었다. 초기 명칭은 푸런서(輔仁社)였고, 1925년에 미국 천주교 베네딕트 수도회는 이곳에 학교를 설립하였다. 1927년에 사립 베이핑푸런(北平輔仁)대학으로 개명하였고, 1952년에 베이징사범대학과 통합한 후, 베이징사범대학의 북교(北校) 사업부가 되었다.

여자사범학당

청나라 광서 34년(1908)에 건설되기 시작한 여자사범학당(女子師範學堂)은
시청취 신원화루(新文化路) 45번지에 있는 더우궁푸(鬥公府)에 있다.
1924년에 여자사범대학으로 명칭을 바꾼 후, 1925년에는 베이징여자대학으로
편성되었다. 중국의 대문호 루쉰(魯迅)은 1923년 7월부터 1926년 8월까지
이 학당에서 학생들에게 중국 소설사를 가르쳤다. 또한 루쉰은 3·18사건이
발생한 후, 이곳에서《기념유화진군(紀念劉和珍君)》을 발표하였다. 1928년에
베이징여자사범학원으로 명칭을 바꿨고, 1984년에 베이징시 문화재로
지정되었다. 2006년에는 전국 주요 문화재로 선정되기도 했다.

칭화대학
교문

청나라 광서 34년(1908)에 건설되기 시작한 칭화(淸華)대학
교문은 하이뎬취 칭화위안에 있다. 칭화대학에서 가장 먼저
만들어진 교문으로, 아치형의 교문 위에 "淸華園(청화원)"이라는
글자가 새겨져 있어서 햇빛을 받으면 반짝이며 빛을 발한다.
1933년에 교정을 증축할 때 새로운 교문을 만든 후, 예전
교문은 제2교문으로 남겨두었다. 1949년 이후에 예전 교문의
양쪽 담을 헐어버렸고, 제2교문은 문화혁명 시기에 철거되었다.
1991년에야 비로소 교문의 복원을 진행할 수 있었다.

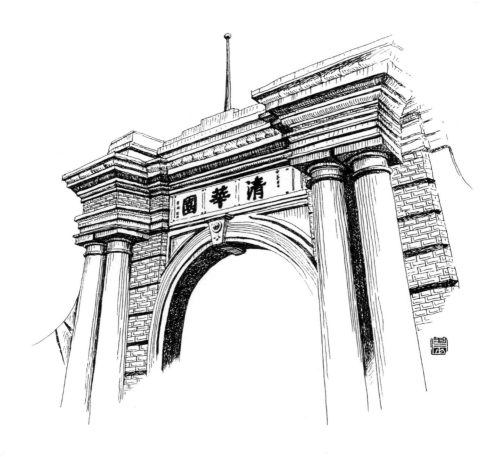

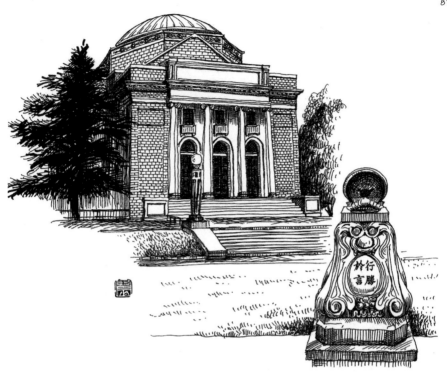

칭화대학
강당

칭화대학 강당은 1917년에 건설되기 시작했으며,
체육관, 도서관, 과학관과 함께 당시 칭화대학의
"4대 건축물"이 되었다. 웅장한 이 전당은 고대 로마의
비첨점금식(飛檐點金式) 건축양식으로 지어졌다. 건물
꼭대기에는 동(銅)으로 된 반구형의 장식이 있고, 강당
앞에는 녹색 카펫 같은 푸른 잔디밭이 조성되어 있어
18세기 유럽의 모습을 연상하게 한다.

**칭화대학
과학당**

칭화대학 과학당(科學堂)은 1917년에 건설되기 시작했다.
이곳은 당시 중국 내에서 가장 앞선 수준의 물리와
화학을 가르치는 실험기지 역할을 했다. 이곳은 수많은
중국의 지도자를 배출해냈을 뿐만 아니라 첸싼창(錢三強),
첸웨이창(錢偉長), 린자차오(林家翹) 등 여러 유명한 과학자를
탄생시켰다. 또한 이곳에서 300여 명의 중국과학원과
중국기술원의 인재들을 배출해냈다.

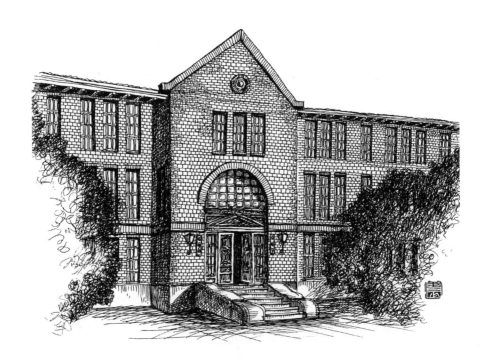

**칭화대학
도서관**

1916년에 건설되기 시작한 칭화대학 도서관은 교내에
있는 강변에 자리 잡고 있다. 유럽식 건축양식으로 지어진
이곳은 건물 전체를 붉은 벽돌로 쌓아 올려서 독특한
느낌을 자아낸다. 또한 푸른 담쟁이덩굴이 건물 꼭대기까지
이어져 있고, 덩굴 사이로 듬성듬성 유리창이 보여서
칭화대학 중 가장 아름다운 건물로 손꼽힌다.

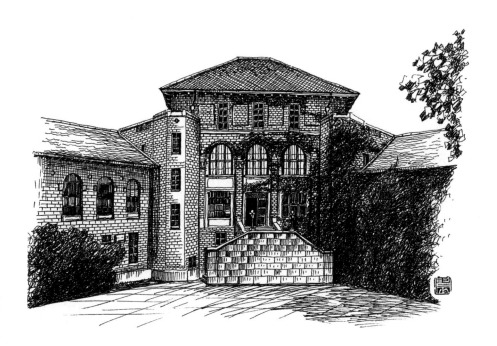

**칭화대학
체육관**

1916년에 건설되기 시작한 칭화대학 체육관은 칭화대학
최초의 운동장이다. 유럽식 고전양식으로 건축된
"루스벨트기념관"인 전관(前館)은 모페이(墨菲)가 설계하였고,
후관(後館)은 1932년에 건설되었다. 1954년 10월 이후에
마오쩌둥(毛澤東)은 부정기적으로 낮 12시 이후나 저녁 11시
이후에 칭화대학 체육관에서 수영을 즐겼다고 한다.

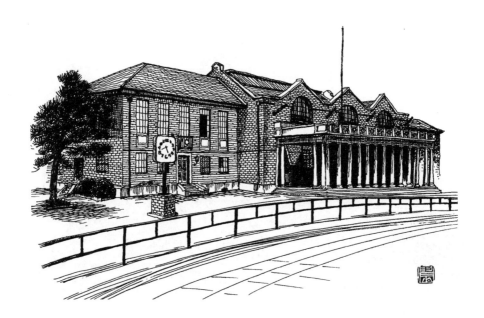

칭화위안

칭화위안(淸華園)은 청나라 도광 연간에는
시춘위안(熙春園)이라고 불렸으나 후에 청나라 함풍(鹹豊)
연간에는 칭화위안으로 이름을 바꿔 불렸다. 이곳은 칭화대학의
교정 중에서 가장 유명한 곳으로, 바람의 향기가 느껴지는
연못가에 자리 잡고 있다. 마치 사방에 초록빛 깔개가 깔린
듯하고, 연못 옆에는 버드나무가 우거져 있다. 간간이 들리는
매미와 참새 소리가 사람의 마음을 편안하게 만들어줘서, 이곳에
와본 적이 있는 사람들은 모두 한결같이 이곳을 칭송한다.

먼터우거우 찬디샤춘

먼터우거우(門頭溝)의 찬디샤춘(爨底下村)은 먼터우거우취
자이탕전(齋堂鎭)의 서북쪽에 있는 샤오베이거우(小北溝)에 있다.
이곳은 베이징 외곽에 있는 가장 대표적이고 잘 보존되어 있는
전형적인 산지촌락이다. 산의 지형에 따라 크지 않은 평지를 개간하여
지은 것으로, 이곳은 고대 성(城)에 있는 저택처럼 높이가 들쭉날쭉한
집들이 마을을 이루고 있다. 이 마을은 마치 간결하게 그려낸
무릉도원 같은 형상을 하고 있다.

—

먼터우거우 다한링창청

명나라 때 건설된 먼터우거우의 다한링창청(大寒嶺長城)은
먼터우거우취 쥔샹샹(軍響鄕) 뤼자춘(呂家村)의
동쪽[메이워춘(煤窩村)] 산마루에 자리 잡고 있다. 이곳은 명대
경서고도(京西古道)의 중요한 요새로, 성을 보호하기 위해 벽돌과
돌로 견고하게 성을 쌓아 올렸다. 무더운 여름에 이곳에 오면 마치
가을처럼 시원한 바람이 불어 더위를 피하기에 좋다.

먼터우거우 황차오량창청

먼터우거우의 황차오량창청(黃草梁長城)은 먼터우거우취 자이탕전의 서북쪽에 자리 잡고 있다. 해발 1,732m인 황차오량산 정상에 건설된 이 장성(長城)은 "치쭤러우(七座樓)"라고 불리는 명대의 것이다. 이 장성은 거대한 돌로 쌓아 올렸으며, 그 모습이 매우 웅대하여 아름다움을 이루 말할 수 없다.

먼터우거우 쥔좡춘 궈제러우

먼터우거우 쥔좡춘(軍莊村)의 궈제러우는 먼터우거우취 쥔좡춘의 남단에 있다. 청나라
말기에 건설된 이곳의 외관은 회갈색으로 되어 있고, 보존 상태가 매우 훌륭하다.
이곳은 3칸으로 된 경산식(硬山式)* 지붕으로 지어졌고, 벽 전체는 자갈을 쌓아
올려서 만들었다. 문 위에는 "極善爲樂(극선위락)"이라는 글귀가 쓰여 있다. 이곳은
일찍이 화재로 소실된 후에 비교적 간단한 양식으로 재건되었다. 궈제러우 서쪽에는
쥔좡춘의 촌민위원회가 있고, 1998년에 먼터우거우취의 문화재로 지정되었다.

* 책을 엎어놓은 모양의 지붕 형식

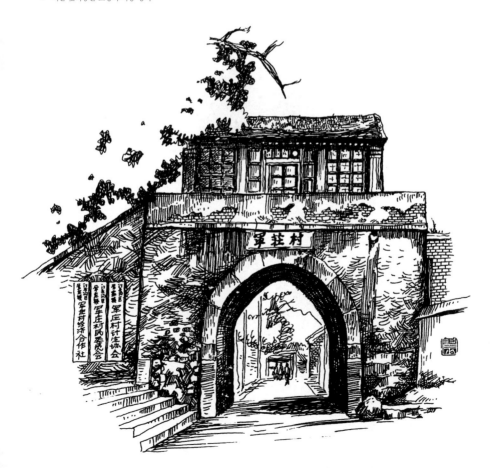

먼터우거우 량자타이 궈제러우

먼터우거우 량자타이(梁家臺)의 궈제러우는 먼터우거우취 칭수이전
량자좡(梁家莊) 타이상춘(臺上村)에 있다. 청나라 말기에 건설된 이곳은 동쪽을
향하고 있고, 누대(樓臺)* 위에는 여장(女墻)**이 있다. 누대는 창헌식(敞軒式)***
건축양식으로 지어졌고, 동쪽 면 위에는 "梁莊臺上村(량장대상촌)"이라는 다섯
글자가 쓰여 있다. 타이상춘은 풍수지리를 고려해서 산 정상에 자리 잡고 있으며,
동향의 배산임수 지형에 조성된 이 마을은 산골짜기에서 멀리 떨어져 있다.

* 누각과 대사(臺榭, 둘레를 내려다보기 위해 크고 높게 세운 누각이나 정자) 따위의 건물
** 성벽 위에 쌓은 높이가 낮은 담으로, 여담 또는 여첩(女堞), 타(垛), 성가퀴 등으로 다양하게 불린다.
*** 대청

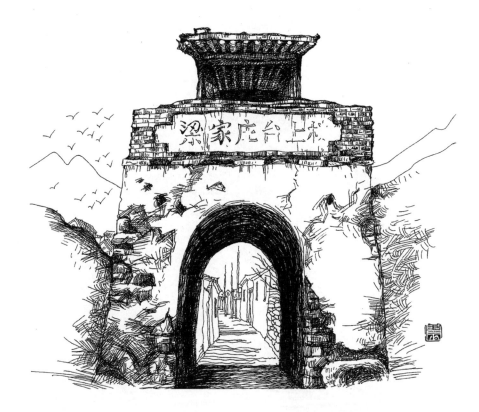

먼터우거우 링수이춘 위안먼

먼터우거우 링수이춘(靈水村)의 위안먼(院門)은 먼터우거우취 자이탕전
링수이춘에 있다. "福(복)"자와 꽃으로 장식된 대문 안벽과 문 앞에는 베이징에서
보기 드문 문둔태(門屯太)*가 있다. 이 문은 벽돌을 정교하게 쌓아 올렸고,
아름다운 조각으로 장식했다. 또한 이 문을 통해 아름다움의 의미를 함축적으로
표현했으며, 아울러 민간 전통문화의 특색도 나타내고 있다.

* 화살촉 모양으로 생긴 문장부(門將太)를 끼는 구멍이 뚫린 나무

먼터우거우
권문

먼터우거우의 권문(券門)은 먼터우거우취 룽취안전(龍泉鎭)에 있다. 명·청 연간에 건설된 귀제러우로, 위쪽에는 3칸의 방으로 된 유리지붕의 전당(殿堂)이 있고, 아래쪽의 성대에는 아치형의 통로가 있다. 이 건축물은 당시 석탄을 실은 수레가 반드시 지나가야 하는 길목에 있어서 이곳을 보면 징스(京西) 지역 탄광산업의 흥망성쇠를 미루어 짐작할 수 있었다. 현재는 먼터우거우취의 문화재로 지정되었다.

먼터우거우 싼관거러우

먼터우거우의 싼관거러우(三觀閣樓)는 먼터우거우취 싼자뎬(三家店) 저수지
서쪽 류리취춘(琉璃渠村) 동쪽 입구에 있는 궈제러우식 건축물이다. 청나라
건륭 21년(1756)에 건설되기 시작했고, 이곳은 징스 류리취(琉璃渠) 지역의
유리제조산업에 대한 역사를 엿볼 수 있는 곳이다. 누각 위의 전당에는
기와지붕, 현판, 난간 등이 세워져 있고, 이것은 모두 현지에서 생산된
유리제품으로 만들어졌다. 유리로 지어진 이 누각은 매우 휘황찬란하여
보는 사람들의 눈을 부시게 한다.

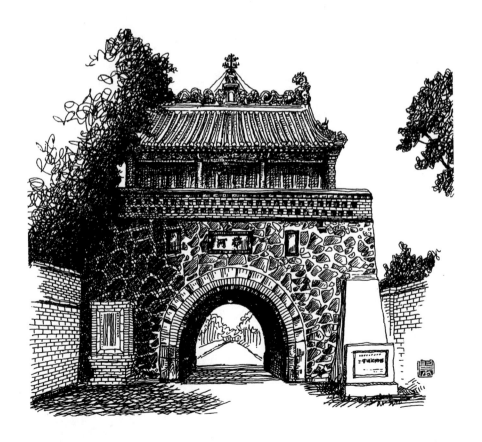

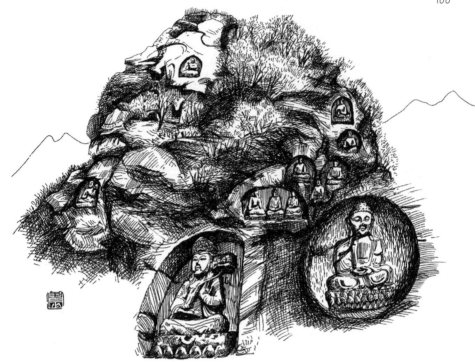

먼터우거우 스포잉 모야스산

명나라 때 건설된 먼터우거우의 스포잉(石佛營) 모야스산(磨崖石山)은
먼터우거우취 탄저쓰샹(潭柘寺鄕)과 제타이쓰 동남쪽 협곡 사이에 있는
스포춘(石佛村)에 자리 잡고 있다. 철홍(鐵紅)색의 절벽 위에 22개의
마애석불상이 조각되어 있는데, 2개는 입상으로 되어 있고, 나머지는 원형
혹은 아치형 불단에 조각되어 있다. 이곳에 있는 불상은 연꽃 위에 단정하게
앉은 모습이고, 모두 부조(浮雕) 형태로 조각되어 있다. 불상들은 제각기 다른
모양으로 조각되어 있는데, 옷의 주름뿐만 아니라 불상의 엄숙하고 경건해
보이는 표정까지 매우 정교하게 조각되어 있다.

먼터우거우 톈리메이창

먼터우거우의 톈리메이창(天利煤廠)은 먼터우거우취 룽취안전 싼자뎬의 중간에 있다. 청나라 도광 연간에 건설되기 시작한 톈리 석탄 공장의 장방(帳房)*은 5칸의 동방(東房)**이 있고, 위쪽에 "元亨利貞(원형리정)"이라는 네 글자가 쓰여 있다. 또한 벽면은 4폭으로 나누어져 있다. 이곳은 높은 벽으로 둘러싸여 있으며, 겉모습은 소박해 보이지만 매우 정연한 모습을 갖추고 있다. 아울러 이곳에 정교하게 조각된 벽돌은 먼터우거우취의 특색을 잘 나타내고 있다. 이곳은 비교적 완벽하게 보존되어 있고, 독립된 형태의 사합원(四合院) 구조로 되어 있다.

* 회계실
** 전각의 명칭 중에 방(房)은 거실 용도로 사용하는 곳으로, 궁방(宮房), 서방(西房), 동방 등의 용어가 사용된다.

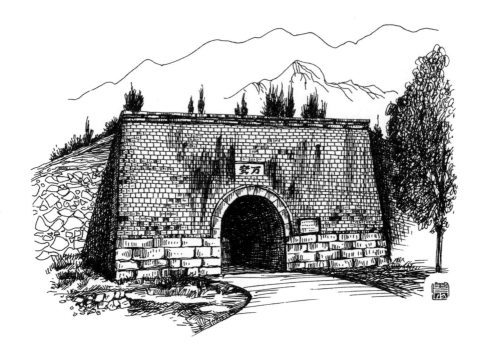

—

먼터우거우 옌허청

먼터우거우의 옌허청(沿河城)은 먼터우거우취 서북쪽의 깊은 산속에
건설되었고, 자이탕전 북쪽에 자리 잡고 있다. 명나라 만력 6년(1578)에 짓기
시작했고, 처음에는 싼차춘(三岔村)이라고 불렀다. 이 성은 융딩허 가까이에
있어서 명대 변방의 요새 역할을 했다. 이 성의 동서 길이는 약 420m이고, 남북
길이는 약 300m에 달한다. 성벽은 가늘고 긴 돌과 자갈로 만들어졌으며, 성이
산과 강이 인접한 곳에 있어서 지세가 매우 험준하다.

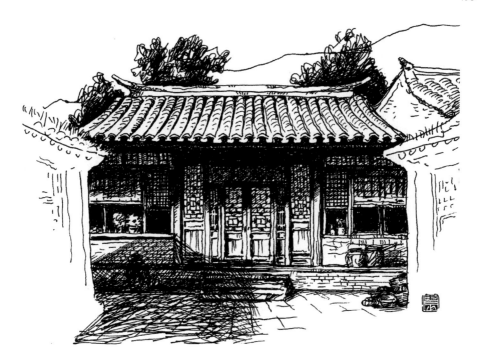

먼터우거우 양자위춘 고택

먼터우거우의 양자위춘(楊家峪村) 고택은 먼터우거우취 자이탕전 양자위춘에 있다.
대문 안쪽에 있는 좌산(座山) 가림벽*은 매우 완벽하게 보존되어 있다. 복잡해
보이는 벽면에는 갓돌이 쌓여 있어서 가림벽 형태를 갖추고 있다. 이 가림벽과
박공벽**이 이어져 마치 하나가 된 듯이 보이고, 화초와 "福(복)"자가 새겨진 벽돌
조각은 만사형통의 의미를 담고 있다.

* 대문이나 중문(中門) 안쪽에 병풍처럼 세워 안쪽을 가리는 역할을 하는 장식벽
** '人'자형 지붕 가옥의 양 측면의 벽

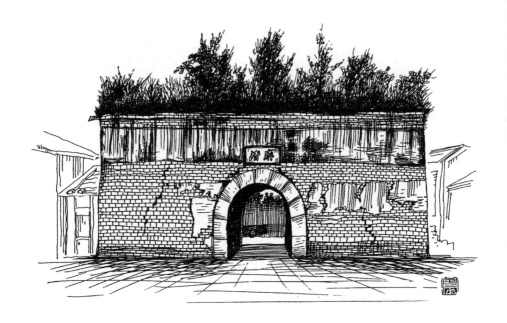

먼터우거우 자이탕청

먼터우거우 자이탕청(齋堂城)은 먼터우거우취 서쪽의 칭수이(淸水) 호숫가에 있다.
이곳은 900여 년의 역사를 지닌 고성으로, 명나라 만력 연간에 지어지기 시작했다.
이 성은 장방형 구조로 되어 있고 가장자리 길이는 500m에 달한다. 동쪽과 서쪽에
문이 있는데, 동문은 "쿼칭(廓淸)", 서문은 "지닝(輯寧)"이라고 부른다.
서문은 항일전쟁 당시에 일본군에 의해 훼손되었고 현재는 동문만 남아 있다.

먼터우거우 자이탕전 마란춘

먼터우거우의 자이탕전 마란춘(馬蘭村)은 청대 민가 건물이나, 예전에는
기열찰정진군(冀熱察挺進軍)의 사령부로 사용되었다. 현재 이곳은 최초로
농민이 건립한 민속관으로, 정진군(挺進軍)이 마란춘에 주둔한 후에 수차례
일본군을 포위하여 공격한 역사를 전시하고 있다. 평시(平西) 지역을
견고히 하여 지둥(冀東) 지역을 수호하고, 또한 펑베이(平北) 지역을 개척한
항일투쟁의 역사 등 수많은 역사적 사실에 대한 전시품을 보여주고 있다.

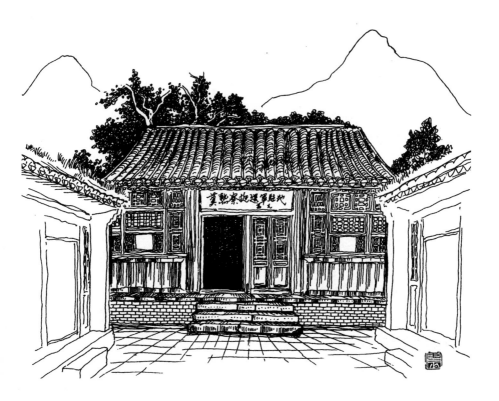

먼터우거우 자이탕전 무대

먼터우거우 자이탕전 무대는 먼터우거우 서쪽에 자리 잡고 있는 칭수이
호숫가에 있다. 북향으로 지어진 이 건물은 400여 년의 역사를 지니고 있다. 3칸
크기의 면적과 2칸 길이의 높이로 지어진 이 건물은 경산권붕식(硬山券棚式)*
지붕으로 건축되었다. 이 무대의 주변에는 성런먀오(聖人廟), 청황먀오(城隍廟),
마왕먀오(馬王廟) 등 여러 사원이 있다. 이 무대는 여러 해 동안 방치되어서 잘
보존되어 있지 않지만 구조는 매우 훌륭하다.

* 경산은 박공지붕(冊을 엎어놓은 모양의 지붕 형식)을 말하는데, '경산권붕식'은 이 경산에 기와를 얹지 않고 밋밋하게 곡면
으로 해서 앞뒤의 지붕면을 잇는 형식이다.

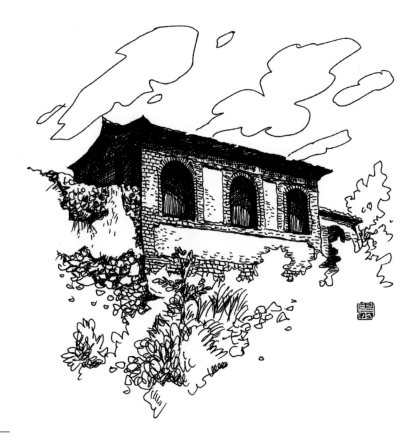

샹탕상춘 샹탕상춘(鄕堂上村)은 바이화산의 주 봉우리인 바이차오(白草) 부근의 산
중턱에 자리 잡고 있다. 〈공산당이 없으면, 신중국도 없다〉라는 노래의
작곡가인 차오훠싱(曹火星)의 자택이 있는 곳이다. 팡산취에 속하는
곳으로, 베이징에서 130km 떨어져 있다. 북쪽 인근에 성롄산(聖蓮山)
자연 관광 지역이 있고, 서쪽은 허베이성 예싼포(野三坡) 관광 지역과
연결되어 있다. 남쪽은 팡산취 스두(十渡) 관광 지역과 산을 사이에 두고
마주하고 있고, 동쪽으로 가면 스화둥(石花洞) 관광 지역을 지나가게
된다. 이 책의 저자 왕천(王晨)은 현지 노인의 소개로 1986년 7월에
이곳에 와서 그림을 그린 적이 있다.

胡同

골목편

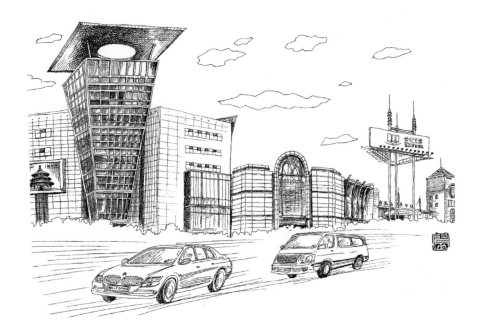

베이징
다두스제

베이징의 다두스제(大都市街)는 중국 수도의 핵심 지역에 있다.
동쪽 충원먼와이다제(崇文門外大街)의 츠치커우(磁器口)부터
서쪽 첸먼다제(前門大街)의 주스커우(珠市口)까지를 말한다.
이 거리는 2003년에 개통되었고, 현재 아시아 최대의 양방향
내장식(內藏式) 보행 거리로 조성되어 있다.

베이신화제 베이신화제(北新華街)는 1918년에 도랑을 메우고
조성한 거리로, 길 남쪽에 있는 성벽이 신화먼(新華門)
북쪽에 있어서 베이신화제라고 불린다. 1926년
신화먼을 준공한 후 허핑먼(和平門)으로 이름을
바꿔서 지금까지 부르고 있다. 이 그림은 베이신화제
26번지에 있는 오래된 주택의 대문이다.

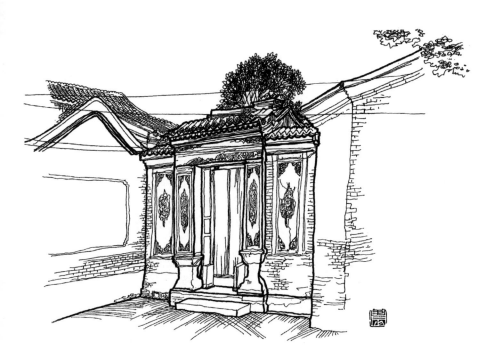

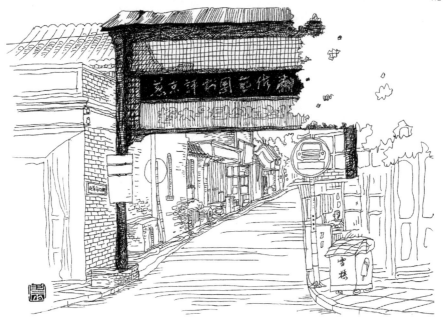

베이양스커우제

베이양스커우제(北羊市口街)는 둥청취(東城區) 충원먼(崇文門) 밖에 자리 잡고 있다.
명대에는 중반차오샤오스커우(中板橋小市口)라고 불렸고, 청나라 건륭(乾隆) 연간에
베이양러우(北羊肉) 후통(胡同)*으로 명칭을 바꿨다. 청나라 광서(光緒) 연간에는
베이양러우커우(北羊肉口)라고 불렸고, 청나라 선통(宣統) 연간부터 1965년에
이르기까지 계속해서 베이양스커우(北羊市口)라고 불렸다. 1979년부터는
요식, 오락, 쇼핑을 한번에 해결할 수 있는 상업 거리로 형성되었다. 1991년에
철거되었지만, 후에 궈루이청(國瑞城) 쇼핑센터로 재탄생했다.

* 베이징의 구(區) 성내를 중심으로 산재한 좁은 골목길

빙자오셰졔

둥청취 주스커우 동북쪽에 있는 빙자오셰졔(氷窖斜街)는 동북쪽에 있는 다장(大江) 후퉁에서부터 서남쪽에 있는 시후잉(西湖營) 후퉁까지를 말한다. 명대에 이곳에 얼음 저장고가 있어서 이곳을 빙자오(氷窖) 후퉁이라고 불렀다. 청대에 와서는 다빙자오(大氷窖) 후퉁이라고 불렸고, 1965년에 자오탕쯔(澡堂子) 후퉁과 통합되면서 지금의 이름으로 바뀌게 되었다.

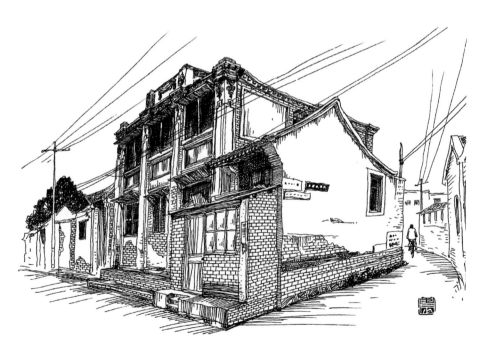

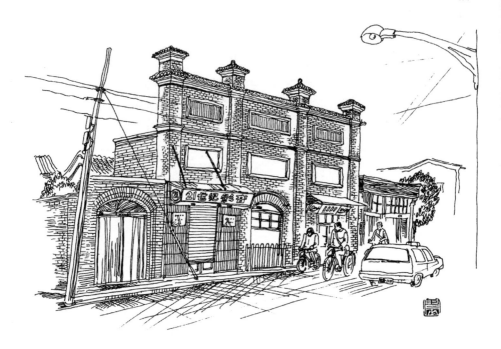

—

차오네이난샤오제

차오네이난샤오제(朝內南小街)는 둥청취 차오양먼(朝陽門) 남쪽에
남북을 향해 뻗어 있는 거리로, 베이징에서 가장 오래된 거리 중
하나이다. 이 그림은 차오양먼 남쪽 거리에 있는 오래된 상점으로,
순수 서양식으로 지어진 건축물이다.

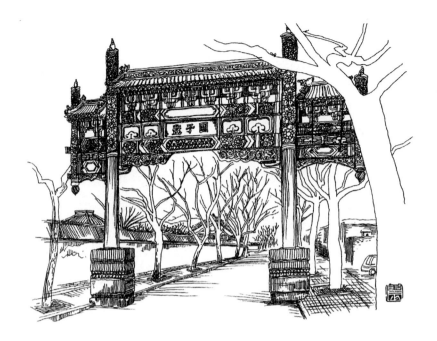

궈쯔젠제

700여 년의 역사를 지닌 궈쯔젠제(國子監街)는 베이징에서 가장
오래된 거리 중 하나이다. 거리 내부에는 훠선먀오(火神廟),*
자오쥔먀오(竈君廟),** 쿵먀오(孔廟),*** 궈쯔젠(國子監)**** 등
여러 고대 건축물이 있다. 궈쯔젠 패루(牌樓)*****에는 목재로
된 4개의 채색화 패루가 있다. 2개의 기둥과 3개의 지붕으로 된
한간식(一間式)****** 패루이고, 주홍색으로 칠해진 기둥은 그 끝이
하늘로 높이 솟아 있는 구조이다. 회색빛의 패루 지붕은 반원통형
기와로 되어 있고, 지붕의 양쪽 끝에는 문수(吻獸)가 있고, 수직으로
솟은 기둥 끝에는 소수(小獸)가 놓여 있다. 이곳은 베이징에 있는
역사 유적 가운데 유일하게 보존이 잘된 패루 거리이다.

* 진무대제(真武大帝)를 모신 사당
** 숙진탁(叔振鐸, 주나라 무왕의 동생이며 조나라의 시조)의 묘가 있는 곳
*** 공자(孔子)의 위패 및 신주(神主)를 모신 사당
**** 1306년에 세워진 이래 원·명·청대를 거치는 동안 국가 최고 교육기관이었던 곳
***** 중국의 기념비적인 문형(門形)의 건축으로 패방(牌坊)이라고도 한다.
****** 패루는 주간(柱間), 기둥과 기둥 사이의 거리 또는 그 공간에 따라 한간, 삼간, 오간 등이 있다.

하이뎬전난다제

하이뎬전난다제(海澱鎭南大街)는 하이뎬전(海澱鎭)에 있는
상업 거리이다. 하이뎬전은 원나라 때 건설되기 시작했고, 청대에는
도성 내의 8대 상업 거리 중 하나로 명성을 떨쳤다. 롄화바이(蓮花白),
취안쥐더(全聚德), 훙빈러우(鴻賓樓) 등 유명한 점포들이 이곳에서
영업하였다. 투수청(圖書城) 동쪽에 있는 이 거리는 자희태후(慈禧太後)＊가
이허위안(頤和園)으로 분향하러 갈 때 지나던 길로, 하이뎬취(海澱區)의
문맥(文脈)으로 불렸다. 황제가 다니는 이 길에 있던 오래된 주택들은
이미 모두 철거되었다.

＊ 서태후. 청나라 함풍제(咸豊帝)의 후궁이며, 동치제(同治帝)의 생모이다.

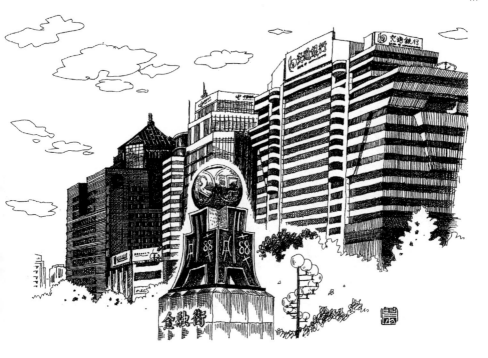

진룽제 시얼환루(西二環路) 동쪽에 있는 진룽제(金融街)는
1992년 착공하여 10여 년 만에 공사가 완료되었다.
이곳은 대규모로 조성된 베이징 제일의 계획형 금융 거리로,
현대와 전통이 공존하며 옛 유적과 현대인들의
생활환경이 서로 잘 결합하고 있다. 거리가 정교하고
정성스럽게 꾸며져서 문화재와 현대 건축물이 완벽한
조화를 이루고 있다.

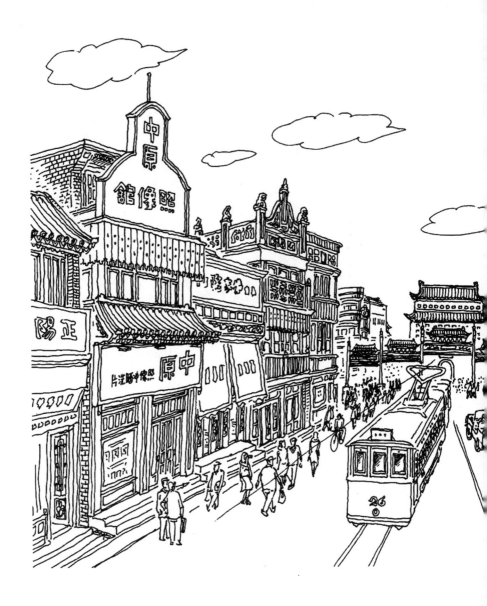

첸먼다제

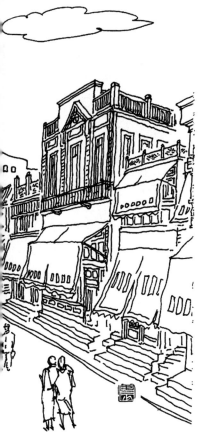

첸먼다제(前門大街)는 베이징의 중축선* 상에
있고, 북쪽의 첸먼웨량완(前門月亮灣)부터
남쪽의 톈차오(天橋) 입구까지를 말한다.
이 길은 톈차오난다제(天橋南大街)와 연결되어
있다. 명·청대부터 중화민국 시기까지 이곳을
정양먼다제(正陽門大街)라고 불렀고, 1965년에
와서야 정식으로 첸먼다제로 이름이 정해졌다.
이곳은 명대 베이징청의 도시정비계획을 세울 때,
원대의 "전조후시(前朝後市)"**의 규정을 따르지
않고 만들어진 곳이다. 청대에는 길 양쪽에 수산
시장, 축산 시장, 과일 시장, 옷감 시장, 시골장, 곡물
시장, 보석 시장, 종묘 시장 등 전문 재래시장이
끊임없이 형성되었다. 첸먼다제의 동쪽에는
다베이(大北) 사진관, 칭린춘(慶林春) 차 상점,
퉁싼이(通三益) 과일 및 해산물 가게, 리리(力力) 식당,
톈청자이(天成齋) 간식점, 벤리팡(便利坊) 오리구이
식당, 라오정싱(老正興) 식당, 푸란더(普蘭德) 세탁소,
이자오(億兆) 면직 상점, 첸먼 철물점 등의 상점이
있다. 서쪽에는 웨성자이(月盛齋) 정육점, 화푸(華孚)
시계점, 칭이탕(慶頤堂) 약국, 이탸오룽(一條龍)
양고기 식당, 성시푸(盛錫福) 모자점, 궁싱(公興)
문화상품점, 샹쥐궁(祥聚公) 간식점, 룽순청(龍順成)
목기점, 첸먼다제 삼밧줄점, 첸먼 자전거점, 첸먼
신탁점 등의 상점이 있다. 이 그림은 1950년대 초기
첸먼다제의 모습이다.

* 베이징 남쪽의 융딩먼부터 북쪽 구러우(鼓樓)까지 7.8km에 이르는 선
** 궁궐을 중심으로 앞쪽에는 관청을 놓고 뒤쪽에는 시가지를 형성하는 것

징산첸제

시청취(西城區)에 있는 징산첸제(景山前街)는 서쪽의
푸청먼(阜成門)에서부터 동쪽의 차오양먼까지를 말한다.
징산(景山)의 원래 이름은 완서우산(萬壽山)으로, 세간에서는
메이산(煤山)이라고도 부른다. 청나라 순치(順治) 12년(1655)에
와서 다시 징산이라고 불렀고, 신중국 건립 이후에는 이곳을
시반차오다제(西板橋大街)라고 불렀다. 1930년 이후에는
구궁(故宮) 길을 징산 앞까지 확장하면서 오늘날의 징산첸제를
형성하였다. 이 그림은 징산첸제 27번지의 고택으로, 현재는
징하이(靜海) 식당으로 사용되고 있다.

스팡샤오제

시청취 평성(豊盛) 지역에 있는 스팡샤오제(什坊小街)를
청대에는 스바반제제(十八半截街)라고 불렀다. 1965년에
후퉁을 정비할 때, 둥청취에서 스바반제제를 별도로 구분하여
스팡샤오제라고 칭하였다. 1990년에서 2003년 사이에 양쪽에
있는 단층집들을 모두 철거하고 다층 건물을 지어 새로운
주택 단지를 조성하였다. 이 그림은 스바반제(十八半截) 후퉁
38번지에 있는 석탄 가게의 대문을 그린 것이다.

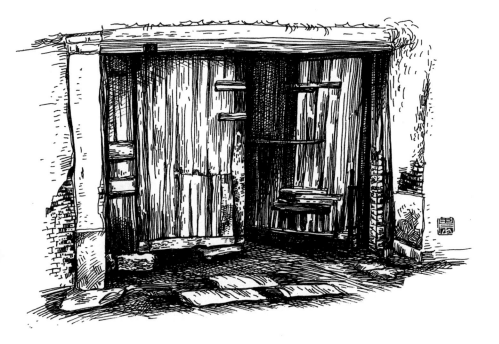

와이자오부제

둥청취 둥단베이다제(東單北大街) 동쪽에 있는 와이자오부제(外交部街)는 명대에 원래
황화팡(黃華坊)에 속한 곳이었다. 당시에 무청후(武淸侯) 스헝(石亨)의 주택이 이곳에
있어서 스다런(石大人) 후퉁이라고도 불렀다. 청대에는 양백기(鑲白旗)에 속해 있었고,
후에 청대 공부(工部)의 보원국(寶源局)으로 사용되었다. 청나라 광서 34년(1908)에는
이곳에 영빈관(迎賓館)을 건설하기 시작했고, 선통 2년(1910)에 준공하였다.
위안스카이(袁世凱)가 대총통 재임 때에 이곳에서 정무를 보았고, 쑨중산(孫中山)이
북상할 때도 이곳에서 머문 적이 있다. 1912년 9월 18일에 쑨중산이 베이징에서 물러날
때, 위안스카이는 둥탕쯔(東堂子) 후퉁에 있는 북양(北洋)정부의 외교부를 스다런 후퉁의
영빈관으로 이전하였다. 이때 이곳의 명칭이 와이자오부제로 바뀌었고, 이 그림은
와이자오부제에 있는 영빈관의 모습이다.

시안먼다제

시청취에 있는 시안먼(西安門)의 옛 명칭은 시화먼(西華門)이다.
원래 쯔진청(紫禁城) 시위안먼(西苑門)의 통로였지만,
쯔진청 시화먼 밖에 있어서 청나라 선통 3년(1911)에는
시화먼다제(西華門大街)라고 불렀다. 현재는 시쓰(西四) 지역의
상업 구역으로 바뀌어서 비교적 번화한 도시의 중심 도로가
되었다. 이 그림은 시안먼다제(西安門大街) 141번지의 모습이다.

시다모창제

둥청취에 있는 시다모창제(西打磨廠街)는 동쪽의
둥다모창제(東打磨廠街)에서부터 서쪽의 첸먼다제까지를
말한다. 예전 이곳에는 놋그릇과 석기를 연마하는 공장이
많아서 이와 같은 이름을 붙였다. 명·청대에 와서는
이곳을 다모창(打磨廠)이라고 불렀고, 1945년 이후에는
신카이루[新開路, 현재의 신거루(新革路)]를 경계로 하여,
동쪽과 서쪽의 다모창을 구분하였다. 1966년에 서쪽에
있는 다모창을 시다모창제라고 부르면서 오늘날까지 같은
이름으로 부르고 있다. 이 그림은 시다모창제 129번지에
있는 집의 모습이다.

셴위커우제 둥청취에 있는 셴위커우제(鮮魚口街)는 동쪽의
창샹우탸오(長巷五條)에서부터 서쪽의 첸먼다제까지를 말한다.
명나라 정통(正統) 연간에 이곳에 셴위커우제 시장이 생겼고, 당시에
운하가 이곳을 통과해서 셴위커우(鮮魚口)는 부두 역할을 하기도
했다. 이곳에서 어물을 판매해서 사람들은 이곳을 셴위커우라고
불렀다. 옛말에 "이전에는 셴위커우제가 있고, 이후에는
다자란(大柵欄)이 있다"라는 말이 있듯이, 이곳에 베이징 남부의
유명한 상업 거리가 형성되었다. 청대부터 중화민국 시기까지는
이곳을 셴위커우라고 불렀고, 1965년 지명 정비 시기에는
샤오차오(小橋) 후퉁, 티쯔(梯子) 후퉁, 신저바이(新者柏) 후퉁을
통합하여 셴위커우제라고 불렀다. 이곳은 1999년에 베이징시(北京市)
역사문화 보호구역으로 지정되었고, 2004년에는 베이징 25대
역사문화 보호구역 중 하나로 선정되었다.

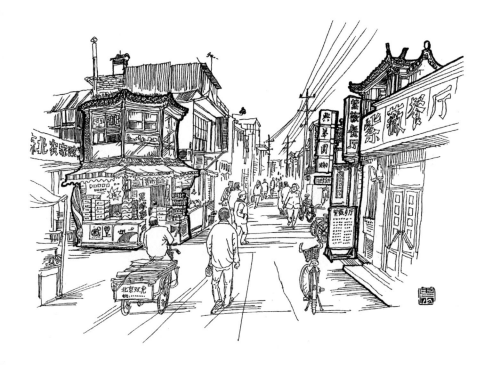

주스커우둥다제

둥청취 주스커우둥다제(珠市口東大街)는 명대 돼지고기를 판매하던 시장의
일종으로, 명나라 정동팡(正東坊)에 "주스커우둥(豬市口東)"이 있어서 붙여진
이름이다. 이 거리는 명대에 형성된 것으로, 동서로 뻗어 있는 싼리허(三裏河)를
말한다. 청나라 건륭 연간에는 샤오스제(小市街) 혹은 싼리허제(三裏河街)라고
불렀다. 청나라 선통 연간에는 서쪽에서 동쪽으로 차례대로 둥주스커우(東珠市口),
싼리허, 둥류수징(東柳樹井)으로 구분하여 불렀고, 중화민국 시기 이후에는
둥주스커우, 싼리허, 핑러위안(平樂園), 둥류수징이라고 불렀다. 1965년에
더서우자다오(德壽夾道) 등 여러 구역과 통합한 후 주스커우둥다제라고
통칭하였다. 2000년 8월에 량광다제(兩廣大街)를 증축하였고, 2002년 7월에는
이곳을 다두스제로 명명하였다.

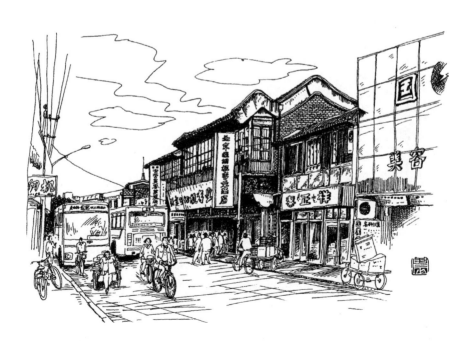

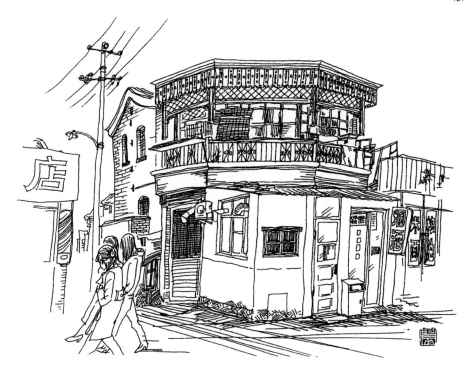

종수셰제

시청취 다자란의 8대 후통 구역에 있는 종수셰제(棕樹斜街)를
청대에는 왕과푸셰제(王寡婦斜街)라고 불렀고, 중화민국을 거쳐
신중국이 건립된 후에는 왕광푸셰제(王廣福斜街)라고 불렀다.
1965년에 커우다이(口袋) 후통과 광푸샹(廣福巷)을 통합한 후,
지금의 이름으로 명칭을 바꾸었다. 청대 말기와 중화민국
초기를 거쳐 이곳은 홍등가가 밀집한 지역이었지만, 현재는
주거 지역으로 형성되었다. 이 그림은 종수셰제 동쪽 입구의
북쪽에 있는 오래된 주택이다.

류쉐루

류쉐루(留學路)는 시청취 주스커우시다제(珠市口西大街)에 있다.
정난팡(正南坊)에 속하는 이곳은 명대에 소를 잡는 가게가 많아서
뉴쉐(牛血) 후통으로 불렸고, 이 이름은 청대까지 그대로 이어져
사용되었다. 중화민국 초기에 베이징은 황성(皇城)을 철거하고,
허핑먼(和平門), 푸싱먼(複興門), 젠궈먼(建國門)을 증건하였다. 아울러
후팡루(虎坊路) 동쪽에 있는 샹광(香廣) 지역을 재건했을 뿐만 아니라,
뉴쉐 후통과 가오타이제(高臺階)도 재건을 진행하였다. 뉴쉐(牛血)의
발음이 류쉐(留學)와 비슷하여 오늘날에는 이곳을 류쉐루라고
부르게 되었다. 이 그림은 류쉐루에 있는 싼위안시서우(三元喜壽)
기념품 상점이다.

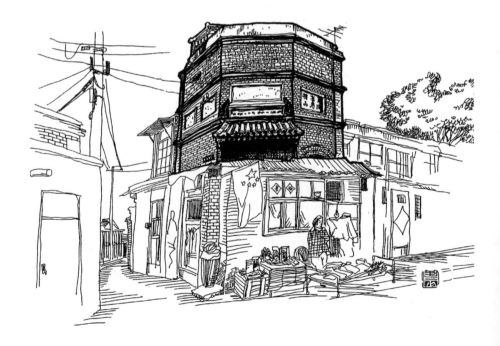

샹광루

샹광루(香廣路)는 시청취 톈차오 지역 융안루(永安路)
북쪽에 자리 잡고 있다. 이 길의 동쪽에는 류쉐루가 있으며,
서쪽에는 첸얼(阡兒) 후퉁이 있다. 이 길은 런민루(仁民路),
화옌루(華嚴路)와 함께 청대 말기부터 중화민국 초기 사이
핵심 도로의 역할을 했고, 또한 베이징 시정건설(市政建設)
시에 특별한 역사적 가치의 표본이 되었다.

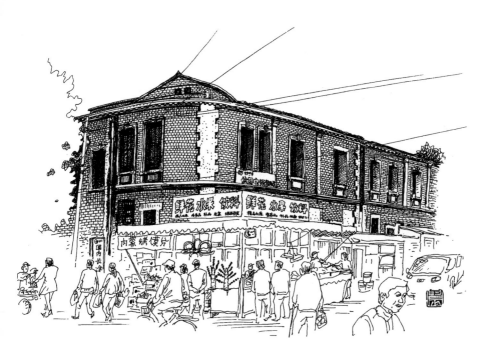

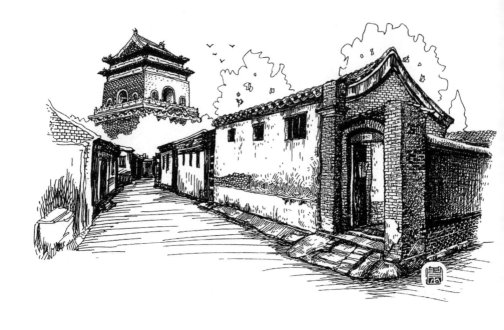

차오창베이샹과 중루

둥청취 디안먼(地安門)에 자리 잡고 있는 차오창베이샹(草廠北巷)은 청대에는
양황기(鑲黃旗)에 속하는 곳이었다. 초기에는 이곳을 차오창(草廠)이라고
불렀고, 이 이름은 중화민국 시기 이후까지도 계속 사용되었다. 1949년
이후에는 차오창 후퉁이라고 이름을 변경하였고, 1965년 지명 정비 시기에
이르러서야 비로소 차오창 후퉁의 북쪽 지역을 차오창베이샹이라고 불렀다.
현재 이곳의 골목 안에는 대부분 주택가가 형성되어 있다. 중루(鍾路)는 둥청취
디안먼와이다제(地安門外大街)에 있는 구러우(鼓樓)의 북쪽에 있는데, 이곳은
바로 옛 베이징 중축선의 북쪽 끝이다.

허보창시샹

둥청취에 있는 허보창시샹(河泊廠西巷)은 명대에는 단지
물웅덩이에 불과했다. 그 당시 이곳은 정둥팡에 속하는
지역이었다. 청대에 와서 이 물웅덩이에 흙을 채워서 평평하게
메운 후 이곳을 허바오창(荷包廠) 혹은 훠바창(火把廠)이라고
불렀고, 선퉁 연간에는 다시 허보창(河泊廠)이라고 명칭을 바꿔
불렀다. 1965년에 당시 청나라 관청의 정원이었던 핑러위안
후퉁과 허보창의 서쪽 지역을 통합한 후 이곳을 통칭하여
허보창시샹이라고 하였다.

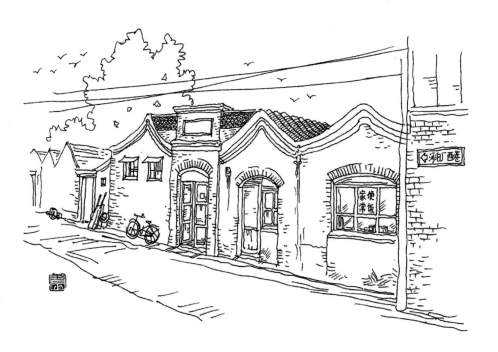

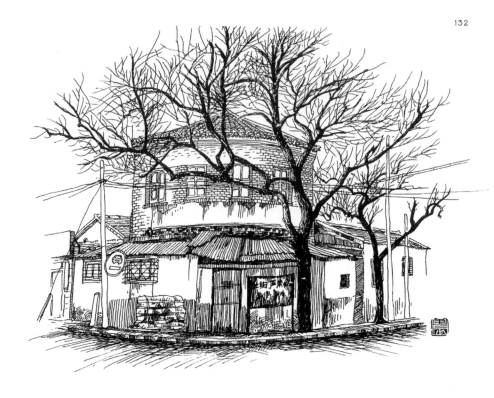

시자오민샹과 둥자오민샹

시자오민샹(西交民巷)*과 둥자오민샹(東交民巷)**을 합치면 베이징 성내에서 가장 긴 거리가 된다. 이곳은 만청(晚淸)대에서부터 20세기까지 100여 년 동안 금융 거리로 널리 알려졌다. 이 거리에는 중국은행 베이핑(北平) 지점, 중국농공(中國農工)은행, 대륙(大陸)은행, 북양보상(北洋保商)은행 등 오래된 건물들이 줄지어져 있는데, 베이징시는 이곳을 문화재로 지정하였다. 이 그림은 시자오민샹 104번지에 있는 부채꼴 형태를 한 옛 건물의 모습이다.

* 시청취 남쪽에 위치하며, 톈안먼 광장에서부터 서쪽 베이신화제(北新華街)까지로 총 길이는 약 1,080m이다.
** 중국 베이징의 청난(城南) 구역에 위치한 거리

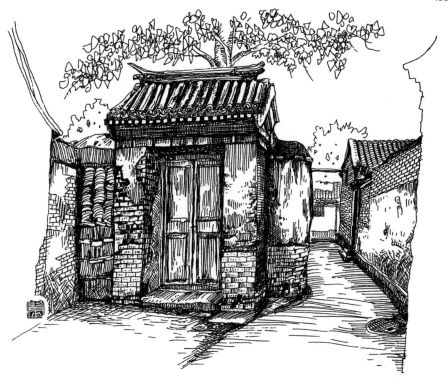

바바오컹
후퉁

둥청취 둥쓰스쓰탸오(東四十四條)에 있는 바바오컹(八寶坑)
후퉁을 청나라 광서 시기에는 바바오컹이라고 불렀다.
원래 이곳에 예전부터 분뇨 구덩이가 있어서 세간에서는
바바컹(疤疤坑)이라고도 불렀고, 이 이름은 중화민국 시기
이후까지도 계속 사용되었다. 1965년 지명 정비 시기에
이곳을 쓰옌징(四眼井) 후퉁과 통합하여 오늘날까지 바바오컹
후퉁이라고 부르고 있다. 이 그림은 바바오컹 후퉁 29번지에
있는 오래된 주택이다.

바이화선추 후퉁

시청취 광차오(廣橋) 서북쪽에 있는 바이화선추(百花深處) 후퉁은 동쪽의
후궈쓰둥샹(護國寺東巷)에서부터 서쪽의 신제커우난다제(新街口南大街)까지를 말한다.
명대에 장(張) 씨 부인이 신제커우난샤오제(新街口南小街)에 있는 20~30묘(畝)*의
공터를 사서 채소를 심어 키웠다고 한다. 후에 모란과 작약도 심고, 연못에는
연뿌리도 심어 이곳에는 항상 꽃이 만발하였다고 한다. 당시 성내의 사대부들은
유람을 자주 다녔는데, 이곳에 꽃이 만발한 것을 보고는 이곳을 바이화선추라고
부르게 되었다. 청대에 와서는 이곳의 관리를 소홀히 하여 점차 길거리처럼 변하게
되었다. 건륭 연간에는 이곳을 화쥐(花局) 후퉁이라고 불렀고, 광서 연간에는
바이화선추 후퉁이라고 불렀다. 중화민국 시기 이후에도 지금의 이름으로 계속
불렸고, 1965년에 이르러서는 후궈쓰(護國寺) 뒤쪽의 사원과 통합되었다.

* 1묘는 약 667㎡로 20~30묘는 약 1만 3천~2만㎡ 정도이다.

베이지거싼탸오 후퉁

베이지거싼탸오(北極閣三條) 후퉁은 명대에는 밍스팡(明時坊)에 속하는 곳이었다.
이곳에 황(黃) 씨 성을 가진 수의(獸醫)가 살았다고 해서 황서우이(黃獸醫)
후퉁이라고도 불렀다. 청대에는 이곳이 양백기에 속한 지역으로 되었고,
당시에도 여전히 이곳을 황서우이 후퉁으로 불렀다. 이후 1965년 지명 정비
시기에 샤오터우탸오(小頭條), 샤오얼탸오(小二條)와 통합한 후 베이지거싼탸오라고
명칭을 바꾸었다. 문화혁명 시기에는 루이진루쓰탸오(瑞金路四條)로 잠시 이름을
변경하였지만, 후에 다시 베이지거싼탸오로 이름을 복원하였다. 이 그림은
베이지거싼탸오 후퉁 내에 있는 서양식 건축양식으로 지은 석판 집이다.

베이타이창 후퉁

시청취 핑성 지역의 동남쪽에 있는 베이타이창(北太常) 후퉁은 명대에는
타이창쓰제(太常寺街)라고 불렸다. 청대에 이곳은 스팡샤오제(什坊小街)와
첸니와(前泥窪) 후퉁의 경계 지역으로, 타이창쓰(太常寺)의 남부, 중부, 북부를
구분 지었다. 1965년 지명 정비 시기에 중베이타이창쓰(中北太常寺)와
통합된 후, 베이타이창 후퉁으로 불리게 되었다. 이곳은 1998년에 철거된
후에 펑룽위안(豐融園) 주택 단지로 개발되었다. 이 책의 저자 왕천(王晨)도
이곳에서 근 40년간 거주하였다.

부샹쯔
후퉁

둥청취에 위치한 부샹쯔(布巷子) 후퉁은 청대에는 부샹쯔라고
불렸다. 첸먼다제 동쪽 귀쯔스제(果子市街)의 건물 뒤쪽에 있는
안쪽 길로, 허베이(河北)와 산둥(山東) 지역 농민들은 토포(土布)*를
이곳으로 가져와서 팔았다. 1930년대에 양포(洋布)**가 대량으로
유입되자, 이곳은 농촌의 토포만을 판매하는 시장으로 철저하게
결속하였지만 포목 도매상점은 여전히 운영되었다.
1965년 지명 정비 시기에 지금의 이름으로 바뀌게 되었다.

* 손베틀로 짠 무명
** 양목, 서양목이라고도 하며 서양에서 들어온 기계로 짠 평직물을 말한다.

다장 후퉁

둥청취에 있는 다장(大江) 후퉁은 명대에는 장자(蔣家) 후퉁이라고
불렸다. 청대에 와서는 다장자(大蔣家) 후퉁이라고 불렸고,
중화민국 시기까지 계속해서 같은 이름으로 불렸다. 1965년에
다샤오장자(大小蔣家) 후퉁은 다샤오장(大小江) 후퉁으로 바뀌 불렸는데,
이는 "다장(大江)"과 "다장(大蔣)"의 비슷한 발음으로 인해 잘못 불린
데서 기인한 것이다. 예전에 이곳에는 윈젠(雲間)·징더(旌德)·지
안(吉安)·사오저우(韶州)·구이저우(貴州) 회관이 있었다. 중화민국
시기에는 포목업 조합과 방직염색업 조합이 모두 이 거리에 있었다.
또한 이곳에는 유명한 핑양(平陽) 회관 극장이 있었고, 1984년에는
이곳을 시(市) 문화재로 지정하였다. 이 그림은 다장 후퉁 내에 있는
"永增厚(영증후)"와 "米面莊(미면장)"이라는 글귀가 새겨진 옛 건물이다.

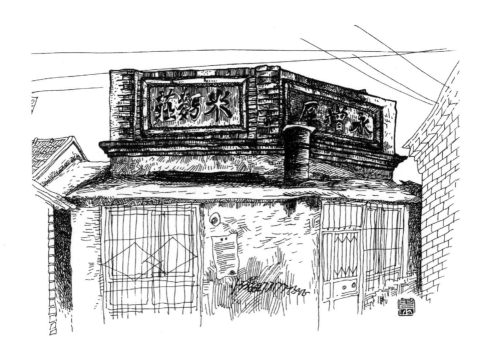

**다위안
후퉁**

다위안(大院) 후퉁은 시청취 평성 지역의 동북쪽에 있다.
명대에 이곳에 기원(妓院)이 있어서, 시위안거우란(西院勾闌)
후퉁이라는 이름이 붙여졌다. 청대에는 위안얼(院兒) 후퉁이라고
명칭을 바꿨고, 세간에서는 이곳을 옌얼(燕兒) 후퉁이라고도 불렀다.
후에 다위안 후퉁과 샤오위안(小院) 후퉁으로 나누어졌다. 청나라
선통 3년(1911)에 다위안 후퉁으로 명칭을 바꾼 후 오늘날까지 같은
이름으로 불리고 있다. 이 그림은 다위안 후퉁 24번지에 있는 오래된
주택의 대문이다.

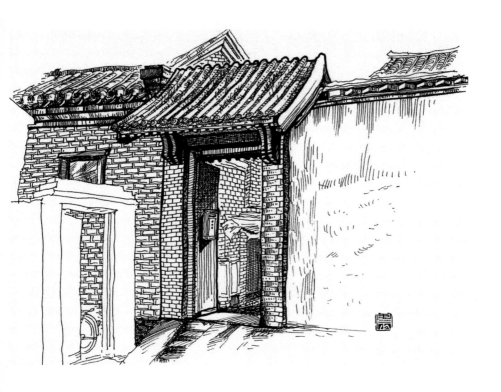

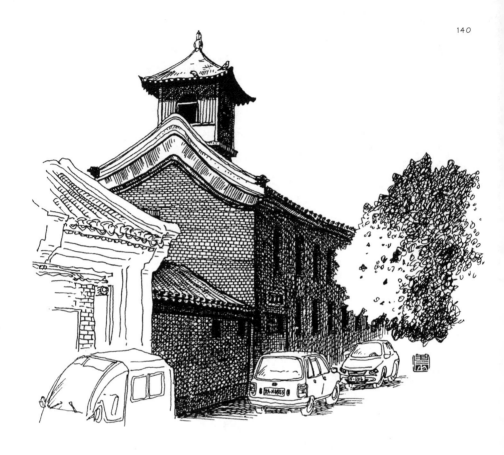

둥랑샤
후퉁

둥랑샤(東廊下) 후퉁은 시청취 바이타쓰(白塔寺) 푸쑤이징(福綏境)에
있고, 남쪽의 안핑샹(安平巷)에서부터 북쪽의 다위(大玉) 후퉁까지를
말한다. 이곳을 명대에는 차오톈궁둥지(朝天宮東冀)라고 불렸고, 명나라
천계(天啓) 연간에 이르러서 차오톈궁(朝天宮)*이 화재로 소실된 후에는
거리로 형성되었다. 청대에는 둥랑샤라고 불렸고, 1965년 지명 정비
시기에 둥랑샤 후퉁이라고 명칭을 바꾸면서 지금까지도 같은 이름으로
불리고 있다. 이 그림은 둥랑샤 후퉁 3번지이다.

※ 도교(道敎) 사원

둥쓰스탸오

둥청취 둥시루(東西路) 입구 북쪽에 있는 둥쓰스탸오(東四十條)는 골목 안 22번지에 있는 난신창(南新倉)이다. 명·청대 장안(長安)* 관아의 식량과 녹봉으로 지급하던 쌀을 보관하던 황실 창고로, 세간에서는 둥먼창(東門倉)이라고 불렀다. 명나라 영락(永樂) 7년(1409)에 원대 베이타이창이 있던 곳에 건설되었다. 청대 초기에는 30개의 창고가 있었고, 건륭 연간에는 76개로 늘어났다. 청대 말기에서 중화민국 시기에 와서는 무기 창고로 사용되었고, 신중국 건립 후에는 베이징시 백화점의 창고로 사용되었다. 현재 9개의 창고만이 보존되어 있는데, 전국에서 베이징에만 있는 이 황실 창고가 규모가 가장 크고, 보존 상태도 우수하다. 이곳은 수도 베이징의 역사(京都史), 배로 양식을 실어 나르는 역사(漕運史), 황실 물자 비축에 대한 역사(倉儲史)를 보여주는 곳으로, 1984년에는 베이징시 문화재로 지정되었다.

* 당시의 수도, 현재의 시안(西安)

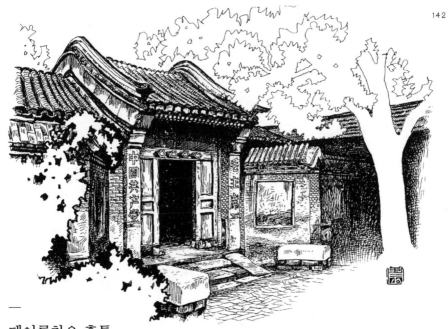

페이룽차오 후퉁

둥청취 페이룽차오(飛龍橋) 후퉁은 명대 난청(南城) 룽더뎬(龍德殿)의 일부분이었다. 명나라 영종(英宗) 주치전(朱祁鎭)이 복위한 후 페이룽차오 후퉁 인근에 룽더뎬을 지었는데, 이 정전 뒤편에는 페이훙차오(飛虹橋)라는 돌로 만든 다리가 있었다. 흰 돌로 지어진 이 다리에는 사자, 용, 물고기, 새우, 해수(海獸)가 조각되어 있었다. 혹자는 이 다리를 명나라 장군 정허(鄭和)가 서양에서 들여온 것이라고도 한다. 다리의 남쪽과 북쪽에 각각 패루가 있는데, 남쪽에 있는 패루는 "페이훙(飛虹)"이라고 불렸고 북쪽에 있는 패루는 "다이아오(戴鰲)"라고 불렸다. 동쪽과 서쪽에는 각각 "톈광(天光)"과 "윈잉(雲影)"이라는 정자가 있었지만 중화민국 초기에 철거되었다.《경성방항지고(京城坊巷志稿)》에 "원래 '페이훙차오(飛虹橋)'였는데 '훙(虹)' 발음이 '룽(龍)'으로 잘못 전해져서 '페이룽차오(飛龍橋)'가 되었다"라는 기록이 있어서, 1949년 이후에는 이곳을 페이룽차오 후퉁이라고 불렀다. 1965년에 빙자오 후퉁과 통합되었고, 이곳의 근처에는 창푸허(菖蒲河)공원이 있었다. 문화혁명 시기에 쿠이화샹양루치탸오(葵花向陽路七條)로 명칭이 바뀌었지만, 후에 원래의 이름으로 복원되어 지금까지 계속 같은 이름으로 불리게 되었다. 이 그림은 페이룽차오 후퉁 5번지에 있는 오래된 주택이다.

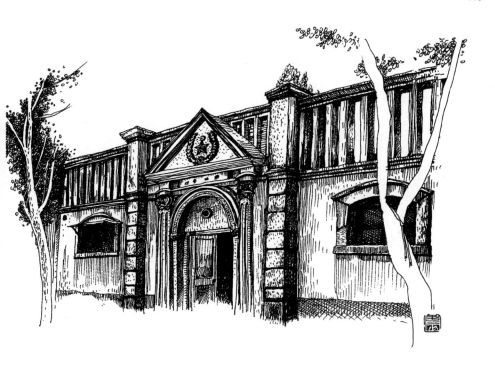

광밍 후퉁 시청취 시창안제(西長安街)의 서북쪽에 있는 광밍(光明) 후퉁은
청대에 이곳에 다광밍뎬(大光明殿)이 있어서 광밍뎬(光明殿)
후퉁이라고 불렀다. 청대에 화약국(火藥局)이 이곳에 설치되었고,
1965년 지명 정비 시기에 광밍 후퉁이라고 명칭을 바꾼 후
지금까지 같은 이름으로 불리고 있다. 1970년에 골목의 남쪽
입구에서 돔 형태의 지붕으로 된 벽돌 묘가 발굴되었지만,
묘 안에서 별도의 부장품은 발견되지 않았다. 이 그림은
광밍 후퉁 35번지에 있는 순수 서양식 대문으로, 현판에
"靜山堂鄧(정산당등)"이라고 새겨져 있다.

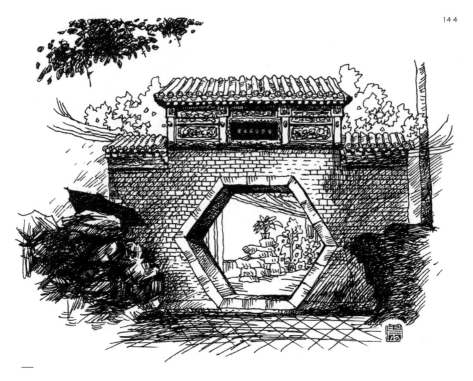

황미 후퉁

둥청취 중국미술관의 북쪽에 있는 황미(黃米) 후퉁은
징산제다오(景山街道) 사무처의 관할지로, 남북 방향으로 모두 막다른
골목을 형성한다. 이 그림은 황미 후퉁 내에 있는 반무위안(半畝園)으로,
옛 베이징의 유명한 개인 정원 중의 하나이다. 처음에 이곳은
자중청[賈中承, 이름은 한푸(漢復)]의 주택 정원이었고, 청대 초기 화가
리위[李漁, 호는 리웡(笠翁)]에 의해 건설된 곳이다. 청나라 도광 연간에
린칭(麟慶)이 이곳을 하사받아서, 이곳을 반무위안이라고 불렀다.
중화민국 시기에 이곳은 취쉬안잉(瞿宣穎)의 주택이 되었고, 이름도
즈위안(止園)으로 바꿔 불렀다. 현재 정원은 이미 철거되었지만,
그중 육각형의 벽돌로 된 중문*은 시산(西山)에 있는
차오쉐친(曹雪芹)기념관으로 옮겨져서 보관되고 있다.

* 집의 안채와 바깥채 사이의 문

자자 후퉁

시청취 타오란팅(陶然亭) 지역의 북쪽에 있는 자자(賈家) 후퉁은 명대에는 쉬안난팡(宣南坊)에 속하는 지역이었고, 당시에는 이곳을 자거(賈哥) 후퉁이라고 불렀다. 청대에 이르러서야 자자 후퉁이라고 불리게 되었고, 중화민국 시기에는 와이쓰(外四) 지역의 경계가 되는 곳이었다. 이곳은 청대 말기부터 지금까지 계속해서 자자 후퉁으로 불리고 있다. 이 그림은 자자 후퉁 40번지의 문루(門樓)*로, 동서양의 조화가 잘 이루어지고 보존 상태가 완벽한 주택의 대문이다. 청나라 강희(康熙) 연간 이래로 가장 훌륭한 서양식 문루 중 하나라고 할 수 있다.

* 대문 위에 지은 다락집

**지우완
후퉁**

시청취 지우완(九灣) 후퉁은 베이징에서 가장 좁은 골목길 중
하나이다. 그중에서도 가장 좁은 길은 겨우 한 사람만이 지나갈 수
있을 정도이다. 명대에는 이곳에 반뤄쓰(般若寺)라는 절이 세워져서
이곳을 반뤄쓰라고 불렀다. 그 당시 이곳은 정난팡에 속하는 곳이었다.
청대에는 이곳을 반뤄쓰 후퉁과 지우취완(九曲灣)이라고 불렀다.
중화민국 시기 이후에는 이 두 곳을 통합하였고, 이곳에 구부러진 길이
13곳이나 있어서 지우다오완(九道灣)이라고 부르게 되었다. 1965년
지명 정비 시기에 이르러서야 지우완 후퉁으로 불리게 되었다.

랑팡터우탸오

랑팡터우탸오(廊坊頭條)는 시청취 다자란에 위치하고 있고, 명대에는 랑팡(廊房)
후퉁이라고 불렸으며 정난팡에 속하였다. 청대에는 랑팡터우탸오(廊房頭條) 후퉁으로
명칭이 바뀌었고, 중화민국 시기에 랑팡터우탸오(廊房頭條)로 바뀌 불렸다. 이 그림은
예전 백화점의 모습이다. 청나라 광서 31년(1905)에 건설되기 시작한 이 백화점은 당시에
베이징에 있는 대형 상점 중 하나였다. 첸먼시허옌제(前門西河沿街)와 랑팡터우탸오의 두
길 사이에 4층짜리 건물이 있었는데, 이곳이 당시 첸먼 지역에서 가장 번화한 상업 거리
중 하나였다. 1965년에 이곳은 이룽자다오(義隆夾道)와 통합되었다.

랑팡얼탸오

시청취 다자란에 있는 랑팡얼탸오(廊房二條)는 명대에 얼탸오(二條) 후퉁이라고 불렸고, 당시에는 정시팡(正西坊)에 속하는 곳이었다. 이곳은 청대에 랑팡얼탸오 후퉁이라고 불렸고, 중화민국 시기 이후에 랑팡얼탸오라고 명칭을 바꾼 후 지금까지도 같은 이름으로 불리고 있다. 명대에 거리가 형성된 후에 이곳은 상업이 발달하여 상업 집중 지역이 형성되었다. 청대에는 골동품과 옥 그릇 상점이 점점 많아져서, 가장 많을 때는 이런 상점들이 20여 곳에 달하기도 했다. 그중에서 비교적 유명한 곳으로 싼성싱(三盛興), 헝성싱(恒盛興), 쥐펑허우(聚豊厚), 바오취안하오(寶權號), 쥐위안러우(聚源樓), 푸더러우(富德樓), 싼이싱(三義興), 더위안싱(德源興) 등이 있다. 이곳에 옥 그릇 상점이 많아서, 혹자는 이곳을 위치다제(玉器大街)라고도 불렀다. 이 그림은 랑팡얼탸오 64번지에서 80번지까지 늘어서 있는 "자영업 식당 거리"이다.

리스 후퉁

둥청취 둥시난다제(東西南大街)의 동쪽에 있는 리스(禮士) 후퉁은 명대에는 쓰청팡(思城坊)에 속한 곳이었고, 그 당시에는 이곳을 루스(驢市) 후퉁이라고 불렀다. 청대에 이곳은 양백기에 속한 곳이었다. 청나라 선통 시기에는 이곳의 관리를 소홀히 하여 골목이 매우 황폐해졌고, 이때 이름도 리스 후퉁이라고 바꿔 불렀다. 1965년 지명 정비 시기에 관자다위안(關家大院)과 통합한 후, 지금까지도 리스 후퉁으로 불리고 있다. 문화혁명 시기에는 루이진루28탸오(瑞金路28條)라고 불렀고, 이후에 원래 이름으로 복원되었다. 이 그림은 리스 후퉁 5번지에 있는 오래된 건물이다.

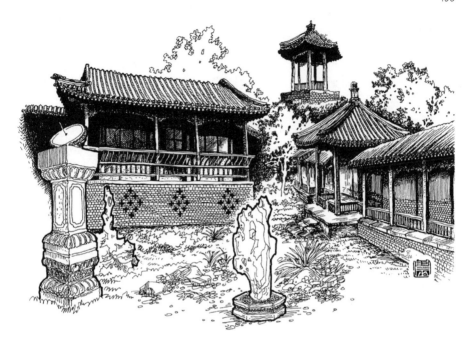

마오얼
후퉁

등청취 구러우 동남쪽에 있는 마오얼(帽兒) 후퉁에는 원래
원창먀오(文昌廟),* 더우무궁(鬥姥宮),** 셴유궁(顯佑宮)***이 있었는데,
현재는 모두 남아 있지 않다. 5번지에 있는 사합원(四合院)은
구(區) 문화재로 지정되었다. 이 그림은 마오얼 후퉁 7번지에
있는 커위안(可園)으로, 원래 즈리(直隷)총독부 현관(顯官)이었던
원위(文煜)의 주택 정원이었다. 중화민국 시기 이후에 매각되고 나서
베이징시 문화재로 지정되었다.

* 문창제군(文昌帝君)을 모시는 사당
** 북두중성(北斗衆星)의 어머니인 두모(鬥母)를 모시는 곳
*** 청대 랴오둥(遼東) 지역에 있던 유명한 도교 사원

먼러우
후퉁

둥청취 둥즈먼(東直門) 난샤오제(南小街)에 있는 먼러우(門樓)
후퉁은 비교적 보존이 잘된 곳이다. 내화 벽돌로 쌓아 올린
외벽의 담장은 매우 높고, 대문 안에는 누각도 있다. 먼러우
후퉁은 명대에는 쥐셴팡(居賢坊)에 속하는 곳이었고, 청대에는
정백기(正白旗)에 속하는 곳이었다. 문화혁명 시기에는
신쓰(辛寺) 후퉁과 합쳐서 바오시(報喜) 후퉁이라고 불렸고,
이후에 다시 원래의 이름으로 바뀌면서 지금까지도 먼러우
후퉁이라고 불리고 있다.

난차오창
후퉁

난청취(南城區)에 있는 난차오창(南草場) 후퉁은 북쪽으로는
시즈먼네이다제(西直門內大街)에서부터 남쪽으로는 다줴(大覺)
후퉁까지를 말한다. 명대에 이곳의 인근에 쓰촨잉(四川營)과
자오창커우(校場口)가 있었고, 이곳에 주둔한 군대의 군량(軍糧)과
마초(馬草)를 저장해서 이름을 차오창(草場) 후퉁이라고 불렀다.
청대에는 이곳을 차오창 후퉁, 난차오창 후퉁이라고 불렀고,
중화민국 시기에는 시차오창(西草場)이라고 불렀다. 1965년에는
이곳을 난차오창제(南草場街)라고 불렀고, 그 당시 이 거리에는
안푸(安福) 회관과 상시(江西) 회관이 있었다. 이 그림은 난차오창
후퉁 79번지에 있던 오래된 건물인데, 붕괴 위험이 있어서
철거되었다.

**난관팡
후퉁**

시청취 스차하이(什刹海) 기슭에 있는 난관팡(南官房) 후퉁은
동쪽으로는 첸하이베이옌(前海北沿)에서부터 서쪽으로는
잔쯔(氈子) 후퉁까지를 말한다. 청대 초기에는 난관푸(南官府)
후퉁이라고 불렀고, 나중에 난관팡 후퉁으로 이름을 바꿨다.
이후에 이곳을 남쪽과 북쪽 두 골목으로 분리하였다. 1965년
지명 정비 시기에 선쓰(愼思) 후퉁과 통합된 후, 난관팡
후퉁으로 이름을 바꿔서 지금까지 불리고 있다.
이 그림은 난관팡 후퉁 49번지에 있는 개인 고택이다.

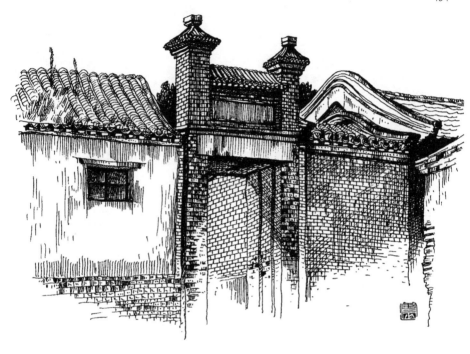

뉴바바오
후퉁

시청취 평성 지역의 서북쪽에 있는 뉴바바오(牛八寶) 후퉁은
동쪽의 샹자위안(香家園) 후퉁에서부터 남쪽의 푸청먼
난순청제(南順城街)까지를 말한다. 명대에는 이곳을 뉴자(鈕家)
후퉁이라고 불렀다. 이후 청대 초기에는 뉴바바(牛巴巴)
후퉁이라고 불렀고, 후기에는 뉴바바오 후퉁으로 이름이
바뀌게 되었다. 이곳은 1990년에 철거되었다.

파이쯔
후퉁

시청취 파이쯔(排子) 후퉁은 동쪽의 싼푸(三富) 후퉁에서부터 서쪽의
다훙샹(大宏巷)까지를 말하며, 청대에는 이곳을 파이쯔 후퉁이라고
불렀다. 당시 골목에는 무예를 연마하는 사람이 있었다. 그는 항상
쌍석(雙石)을 들고 권술을 연마했는데, 끝난 후에는 쌍석을 나란히
두고 집으로 돌아왔다고 한다. 어느 날 단련이 끝나고 나서 집으로
돌아오니, 한 상인이 기다리고 있다가 자신의 개인 호위를 해달라는
요청을 했다고 한다. 이러한 이야기가 전해지면서 이곳을 파이쯔
후퉁이라고 부르게 되었다.

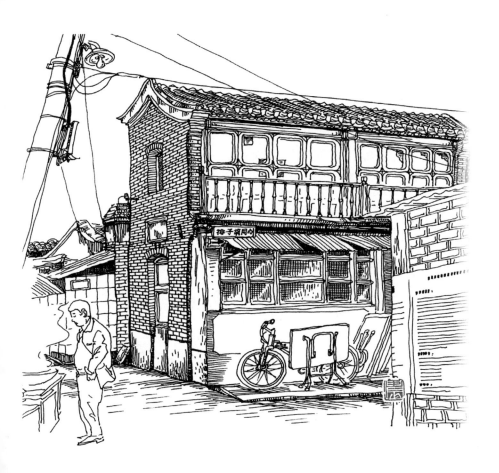

파오쥐
후퉁

둥청취 베이신차오(北新橋) 지역의 둥즈먼 베이샤오제(北小街) 서쪽에 있는 파오쥐(炮局) 후퉁은 청대에는 양황기에 속하는 곳이었다. 원래는 대포를 만드는 곳이었으나, 후에 이곳을 폐쇄하고 대포 등의 무기를 보관하는 창고로 사용하였다. 이곳은 선통 연간부터 중화민국 시기까지 계속해서 파오쥐 후퉁이라고 불렸고, 문화혁명 시기에는 솽성(雙勝) 후퉁이라고 불렸지만, 후에 다시 원래의 이름으로 복원되어 오늘날까지 파오쥐 후퉁이라고 불리게 되었다. 청대 말기에는 골목 안에 교도소가 있어서 이곳을 베이핑루쥔(北平陸軍) 교도소라고 불렀다. 항일전쟁 시기에는 이곳을 일본 침략군이 중국인을 가두는 교도소로 사용하기도 했다. 1949년 이후, 노동국으로 사용하였고 나중에 다시 베이징시 공안국 구치소와 대중교통지국으로 사용하였다.

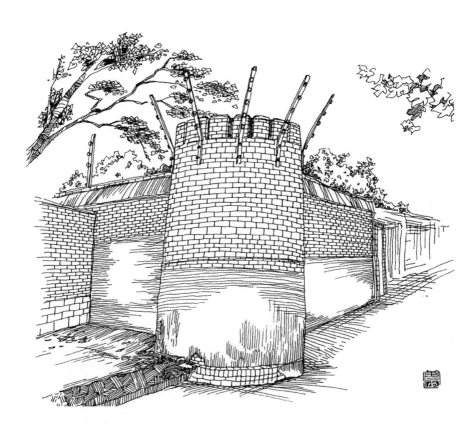

**페이잉
후퉁**

시청취에 있는 페이잉(培英) 후퉁은 동쪽의 메이스제(煤市街)에서부터
서쪽의 쫑수얼탸오(棕樹二條)까지를 말한다. 명대에는
마선먀오제(馬神廟街)라고 불렸고, 청나라 건륭 연간에는 인접해 있는
샤오마선먀오(小馬神廟) 후퉁과 구분하여 다마선먀오(大馬神廟)라고
바꿔 불렸다. 중화민국 시기에도 다마선먀오라 불렸으며, 1965년
지명 정비 시기에 다시 지금의 이름으로 바뀌게 되었다. 경극 배우
왕야오칭(王瑤卿)과 마오스라이(毛世來)도 이곳에서 거주한 적이 있다.

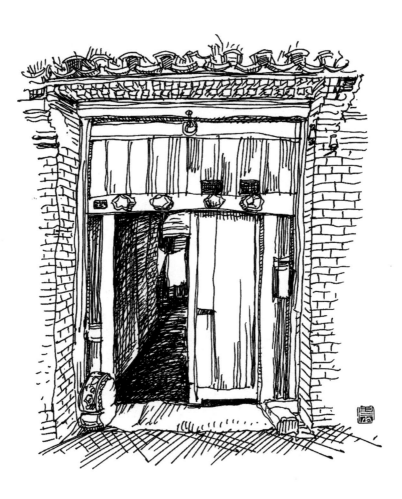

—

첸융캉 후통

둥청취 베이신차오 지역에 있는 첸융캉(前永康) 후통은 명대에는
베이쥐셴팡(北居賢坊)에 속하는 곳이었다. 이 골목에 영강후(永康侯)
쉬중(徐忠)의 저택이 있어서, 이곳을 융캉허우(永康侯) 후통이라고
불렀다. 청대에는 양황기에 속하는 곳이었고, 청나라 건륭 연간에는
이곳을 첸융캉 후통이라고 불렀다. 선통 연간에는 이 골목에
관인쓰(觀音寺)가 있어서 이곳을 관인쓰라고 부르기도 했다.
1947년에는 서쪽 지역을 관인쓰라고 불렀고, 동쪽 지역을 첸융캉
후통이라고 불렀다. 1965년에 관인쓰와 통합한 후 첸융캉 후통으로
통칭하였다. 7번지와 9번지에 있는 사합원은 샤오더장(小德張)이
살던 집이었는데, 청대 말기에 환관 리롄잉(李蓮英)이 지은 것이라고
전해진다. 이곳은 구(區) 문화재로 지정되었고, 이 그림은 첸융캉
후통에 있는 가림벽*이다.

＊ 대문이나 중문(中門) 안쪽에 병풍처럼 세워 안쪽을 가리는 역할을 하는 장식벽

첸스 후퉁

시청취의 다자란 내에 있는 첸스(錢市) 후퉁은 그 길이가 40m에 달하고, 평균 너비는 1.5m 정도로 좁다. 그중에서 동쪽 입구의 너비는 0.8m이고, 골목 안에서 가장 좁은 곳의 너비는 0.4m에 불과하다. 한 사람 정도만 간신히 지나갈 수 있어서 베이징에서 가장 좁은 골목이라고 할 수 있다. 예전에는 인근에 다자란과 주바오스(珠寶市) 등의 상업 지역이 있어서 그곳의 금융기관과 상점들은 모두 이 골목에 와서 교역하였다. 그래서 이곳을 첸스라고 이름 붙였고, 이 이름은 계속해서 사용되었다. 골목 서쪽에는 정원이 하나 있는데, 위에는 가림막이 쳐 있고 그 옆에는 점포가 있었다. 그곳은 청대 관청이 운영했던 "첸스"의 유적이다. 은이나 돈을 거래하던 곳으로, 초기 금융 시장의 형태라고 할 수 있다.

싼징 후퉁

싼징(三井) 후퉁은 시청취 다자란의 동북쪽에 있다.
명·청대부터 중화민국 시기까지 싼옌징(三眼井)으로 불린
이곳은 정시팡에 속하였다. 원래 이 골목 안에 우물이
있었는데, 우물 위의 돌로 된 덮개에 있는 3개의 구멍으로
물을 길을 수 있어서 이곳을 싼옌징이라고 이름 붙였다.
1965년 지명 정비 시기에 싼징 후퉁으로 이름을 바꾸었으며,
지금까지도 같은 이름으로 불리고 있다. 이 그림은 서양식
건축양식으로 지어진 싼징 후퉁 32번지의 고택 대문이다.

**싼옌징
후퉁**

둥청취 징산공원 동쪽에 있는 싼옌징(三眼井) 후퉁은 명·청대에는
황성(皇城)에 속했다. 청나라 건륭 연간에 황실과 귀족들에게 제공하는
수원(水源)인 싼옌(三眼) 우물이 이곳에 있어 붙여진 이름이다.
나중에는 이 우물은 주변 교통을 방해하여 철거되었다. 1965년 지명
정비 시기에 이곳을 징산둥(景山東) 후퉁이라고 불렀고, 1981년에는
싼옌징 후퉁으로 이름을 정했다. 이 골목은 역사문화보호 거리로
선정되었고, 1949년 이후 베이징시 최대의 사합원 군락으로 전반적인
개조가 진행되었다. 이곳은 베이징 최초로 사합원의 원래 구조를
모방해서 구현해낸 민가 주택이라 할 수 있다.

스진화위안 후퉁

둥청취 둥시베이다제(東西北大街) 서쪽 지역의 동편 북쪽에 있는
스진화위안(什錦花園) 후퉁은 그곳에 정원이 있다고 해서 붙여진 이름이다. 명대에는
이곳의 서쪽을 훙먀오제(紅廟街)라고 불렀고, 동쪽은 스징위안(適景園)이라고 불렀다.
이 스징위안은 스징위안(十景園)이라고도 불렀는데, 원래 명나라 성국공(成國公)
주넝(朱能)의 정원이었다. 이곳은 당시 장안에서 가장 유명한 개인 정원이었고,
청나라 건륭 연간에는 스징화위안(石景花園)이라고 불렀다. 청대 말기에는
스진화위안이라고 불렀고, 중화민국 시기에는 우페이푸(嗚佩孚)와 다이리(戴笠)가
이곳에서 거주하기도 했다. 1965년 지명 정비 시기에 다시 스진화위안 후퉁이라고
불렀고, 1986년에 둥청취 문화재로 지정되었다.

스자 후퉁

둥청취 스자(史家) 후퉁은 명대에 황화팡에 속하는 곳이었고, 청대에는 양백기에 해당하는 지역이었다. 1965년 지명 정비 시기에 이곳은 징화춘(京華村), 관쉐다위안(官學大院)과 통합되었다. 문화혁명 시기에는 루이진루스바탸오(瑞金路十八條)로 불렸고, 후에 원래의 이름인 스자 후퉁으로 바뀌고 나서 지금까지도 같은 이름으로 불리고 있다.

쑹허 후퉁

시청취 얼룽루(二龍路)에 있는 쑹허(松鶴) 후퉁은 동쪽의
자오린제(棗林街)에서부터 서쪽의 푸싱먼(復興門) 북쪽의
순청제(順城街)를 이르며, 이곳의 전체 길이는 351m에 달한다.
청대에 이 골목 안에 쑹허안(松鶴庵)이 있어서 세간에서는
이곳을 쑹허안이라고도 불렀다. 2001년에는 이 골목을 전부
헐어버리고 푸카이(富凱) 빌딩을 새로 건설하였다. 이 그림은
쑹허 후퉁 27번지의 고택 대문이다.

—

수궁자먀오 후통

하이뎬취 하이뎬전(海澱鎮)에 있는 수궁자먀오(蘇公家廟) 후통은
동서로 뻗어 있는 골목이다. 청나라 함풍(鹹豊) 연간에 한 몽골족
친왕(親王)이 이곳에 가묘(家廟)*를 건설했는데, 사당 뒤쪽에 5묘의 무덤과
가산(假山)**이 하나 있었다. 이곳에 거주하는 사람들이 점차 많아지면서
이곳은 골목을 형성하게 되었다. 2002년 11월에 수궁자먀오 후통은 전부
철거되었고, 이 그림은 수궁자먀오 16번지의 고택 대문이다.

* 집 안의 사당
** 산악을 본뜬 조경물

웨이자
후퉁

등청취 장쯔중루(張自忠路) 남쪽에 있는 웨이자(魏家) 후퉁은
명대에는 런서우팡(仁壽坊)에 속한 곳이었다. 이곳은 황제의
친군(親軍) 금오좌위(金吳左衛)가 주둔하던 방호 골목이었다.
청대에는 정백기에 속한 곳으로 웨이자 후퉁이라고
불렀는데, 지금까지도 같은 이름으로 불리고 있다. 이 그림은
웨이자 후퉁 18번지에 있는 정원으로, 원래 청대 말기에
마후이탕(馬輝堂)이 조성한 정원이다. 1986년에 둥청취
문화재로 지정되었다.

웨이란 후통

시청취에 있는 웨이란(魏染) 후통은 명대 환관 웨이중셴(魏忠賢)이 이곳에 살았다고 해서 붙여진 이름으로, 초창기에는 웨이옌(魏閹) 후통이라고 불렸다. 이 그림은 웨이란 후통 30번지의 정원 입구이다. 1918년에 사오퍄오핑(邵飄萍)은 이곳에서 《경보(京報)》*를 발행하여 당시 북방의 진보사상에 대한 여론을 조성하였다. 하지만 1926년 4월에 살해당했다.

* 청나라 때 발행한 관보(官報)

**시룽셴
후퉁**

시청취에 있는 시룽셴(西絨綫) 후퉁을 명대에는 룽셴(絨綫)
후퉁이라고 불렀다. 1913년 베이신화제가 건설된 후, 동쪽의
반차오(板橋)와 장샹궁먀오(張相公廟)가 통합되었다. 1965년 지명
정비 시기에 이곳은 베이신화제를 경계로 하여, 지금까지도
둥룽셴(東絨綫) 후퉁과 시룽셴 후퉁으로 구분하여 부르고 있다.
현재 시단난다제(西單南大街)는 비교적 번화한 상업 지역으로
동서로 뻗어 있는 주요 도로가 되었다. 이 그림은 시룽셴 후퉁
북쪽에 있는 오래된 건물의 정면 모습이다.

시인 후퉁

시인(惜陰) 후퉁은 시청취 시창안제(西長安街)에 동서로 뻗어 있는 골목이다. 이곳은 동쪽의 웨이잉(未英) 후퉁에서부터 서쪽의 시촨(西栓) 후퉁까지를 이른다. 청대에는 지방 세력가의 저택이 북쪽에 있어서 베이인(背陰) 후퉁이라는 이름이 붙여졌다. 청나라 선통 3년(1911)에 시인 후퉁이라고 이름이 바뀐 후에 지금까지도 줄곧 같은 이름으로 불리고 있다. 이 그림은 18세기 서양의 건축양식으로 지어진 시인 후퉁 3번지의 오래된 주택의 대문이다.

**샤오시
후퉁**

둥청취의 샤오시(小席) 후퉁은 "정(丁)"자 형태로 생긴 골목이다. 동쪽의
다시(大席) 후퉁에서부터 서북쪽의 더펑둥샹(得風東巷) 및 서남쪽의
다장(大江) 후퉁까지를 이른다. 이곳은 명대에는 정둥팡에 속한 곳으로,
시얼(席兒) 후퉁이라고 불렀다. 청대부터 중화민국 시기까지는 샤오시
후퉁이라고 불렀는데, 당시 인근에 갈대밭이 있어서 가정용 갈대
돗자리를 짜는 수공예 공장이 많았을 뿐만 아니라, 다시 후퉁과 연결된
짧고 좁은 골목이라는 의미에서 붙여진 이름이다. 1965년 지명 정비
시기에 화즈(花枝) 후퉁과 통합된 후 샤오시 후퉁으로 통칭하였다.

자오창커우 후퉁

시청취에 위치한 자오창커우(校場口) 후퉁은 군인들이 무예를 연마하고 단련하는
곳이라는 의미에서 붙여진 이름이다. 명대에는 이곳을 장쥔자오창(將軍校場) 1, 2,
3, 4, 5조(條) 후퉁이라고 불렀다. 명대에 이어 청대까지도 이곳을 자오창커우라는
이름으로 사용하였다. 후에 이곳에는 거리가 형성되었고, 골목의 이름에
들어가는 자오(敎)와 자오(校)는 발음이 비슷해서 서로 바꾸어 쓰다가, 1965년에
와서 자오창커우(校場口) 후퉁으로만 불리게 되었다. 중국 국가(國歌)*의 작곡가
녜얼(聶耳)은 1930년대에 자오창더우탸오(校場頭條)에 있는 윈난(雲南) 회관에
거주한 적이 있다고 한다. 이 그림은 자오창커우 후퉁 57번지에 있는 2층 건물이다.

* 〈의용군진행곡(義勇軍進行曲)〉

신안리 시청취 구러우둥다제(鼓樓東大街)의 남쪽에 있는 신안리(辛安裏)는
남북으로 뻗어 있는 골목으로, 이 길의 북쪽 끝은 굽어 있다.
청나라 선통 연간에는 이곳을 마취안(馬圈)이라고 불렀다.
1947년에 와서는 신안리, 신쓰 후퉁이라고 불렸고, 이 이름은
1949년 이후까지 줄곧 사용되었다. 1965년 지명 정비 시기에
신쓰 후퉁의 일부를 통합하여 이곳을 신안리로 통칭하였다.
이 그림은 신안리 4길에 있는 옛 건물이다.

양이 후퉁 둥청취 둥창안졔(東長安街)를 따라 있는 양이(洋溢) 후퉁은
동서로 뻗어 있는 골목이다. 명대에는 이곳을 양저우(揚州)
후퉁이라고 불렀으며, 청대에 와서 양러우(羊肉) 후퉁으로
이름을 바꿔 부르다가 중화민국 시기에 이르러서
양이 후퉁으로 이름이 정해졌다. 이 그림은 양이 후퉁의
서쪽 입구에 있는 벽돌과 나무로 된 2층 건물로, 이곳은
비행기 전망대로 사용되었다. 2001년에 지하철 5호선이
건설되면서 철거되었다.

이다리

시청취 시쓰난다제(西四南大街)의 동쪽에 있는 이다리(義達裏)는
원래 청대에 딩친(定親) 왕부의 관할 구역이었다. 청나라 선통
3년(1911) 이후에 이곳의 관리를 소홀히 하여 황폐해지자, 아예
민가로 개조해버렸다. 개조한 후에 이다리, 러췬샹(樂群巷),
센샤오리(賢孝裏), 츠샹샹(慈祥巷), 푸더샹(福德巷), 중신샹(忠信巷),
친젠샹(勤儉巷)으로 이름 지어진 7개의 작은 골목이 형성되었다.
1965년 지명 정비 시기에 이 7개의 작은 골목을 통합한 후 이름을
이다리라고 바꿨으며, 지금까지도 같은 이름을 사용하고 있다.

위얼 후퉁

둥청취 서북부에 있는 위얼(雨兒) 후퉁은 명대에는 자오후이징궁팡(昭回靖恭坊)*에 속한 곳으로, 당시에는 위룽(雨籠) 후퉁이라고 불렸다. 청대에 이곳은 양황기에 속하게 되어 위얼 후퉁이라고 이름 지어졌고, 이 이름은 중화민국 시기 이후까지 사용되었다. 문화혁명 시기에는 한때 후이황제싼탸오(輝煌街三條)라고 불렸고, 그 이후에는 원래의 이름으로 다시 불렸다. 청대에는 매판(買辦)** 겸 베이하이(北海)공원 이사회장이었던 둥수핑(董叔平)이 이 골목 내에 있는 11~15번지에 거주한 적이 있어서, 한때 둥자(董家) 저택이라고도 불렸다. 청나라 광서 연간에는 양황기 관아가 이 골목 북쪽에 있었다.

* 자오후이(昭回, 소회)와 징궁(靖恭, 정공) 두 골목이 합쳐진 이름
** 옛 중국에서 외국 상사에 고용되어 외국과 상거래를 한 중국인

장산 후퉁

시청취 다자란 동남쪽에 있는 장산(掌扇) 후퉁은 동쪽의
첸먼다제에서부터 서쪽의 메이스제까지를 이른다. 이 골목의
이름이 지어진 유래에 대해서 몇 가지 전해져 내려오는 전설이 있다.
명대에 궁에 들어가는 환관들에게 거세 수술을 해주는 장(張) 씨
성을 가진 사람이 골목 안에 살았다고 해서 이곳을 장산자(張騸家)
후퉁이라고 불렸다는 설(說)이 있다. 또 다른 설은 명대에 이 골목에
베풀기를 좋아하는 장 씨 성을 가진 한 부호가 살았는데, 그는
무더운 여름에는 사람들에게 보양탕을 나누어주었고, 추운 겨울에는
죽집을 열거나 솜옷을 나누어주었다고 한다. 그래서 사람들은
이곳을 장산자(張善家) 후퉁이라고 부르게 되었다고 전한다. 청대에
와서는 발음이 비슷하다고 해서 장산(掌扇) 후퉁이라고 불렸으며,
오늘날까지 같은 이름으로 불리고 있다. 이 그림은 장산 후퉁의 서쪽
입구에 있는 룽펑헝(榮豊恒) 등유 공장이다.

자오주이쯔 후퉁

시청취에 있는 자오주이쯔(趙錐子) 후퉁은 명대에는 정난팡에 속한 곳이었고,
이름도 지금과 같은 자오주이쯔 후퉁이라고 불렀다. 골목의 이름이 지어진 유래에
대해서는 전해져 내려오는 자료가 거의 없다. 1965년에 이곳은 부근에 청대에
화즈잉(花枝營)이라고 불린 화즈 후퉁과 통합되었다. 이곳은 신중국 건립 이후에
도시 내에 있는 하등 기녀들이 모여 살게 된 골목 중 하나가 되었다. 이 그림은
자오주이쯔 후퉁 35번지에 있는 옛 건물이다.

주자 후퉁

시청취 다자란의 바다(八大) 후퉁 지역에 있는 주자(朱家) 후퉁은
명대에 붙여진 이름으로, 당시에는 정시팡에 속하는 곳이었다.
청대에는 이곳 남쪽 끝의 동쪽 지역을 류서우웨이(留守衛)라고 불렀다.
류서우웨이는 요·금대의 금위군영(禁衛軍營)이 주둔하던 곳이었다.
1965년 지명 정비 시기에 류서우웨이 지역을 통합한 후에
주자 후퉁이라고 통칭하였고, 지금까지도 같은 이름으로 부르고 있다.
이 그림은 주자 후퉁 45번지에 있는 "린춘러우(臨春樓)"이다.
린춘러우는 주변 환경을 이용해서 지어진 건축물로 길가의 벽을
건물의 벽으로 사용하였고, 동쪽 벽은 안쪽에 있는 작은 건물을
사용해서 지어졌다. 현재는 민가 주택으로 사용되고 있다.

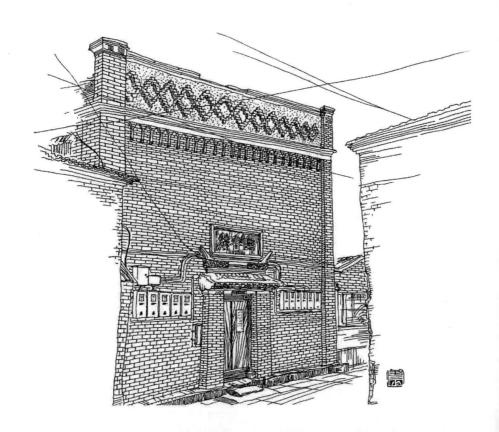

주마오
후퉁

주마오(朱茅) 후퉁은 시청취 다자란의 바다 후퉁 지역에 있고, 북쪽의 다자란 서쪽 길에서부터 남쪽의 옌자(燕家) 후퉁까지를 이른다. 청대에는 주마오(豬毛) 후퉁이라고 불렸고, 중화민국 시기에 주마오(朱茅) 후퉁으로 이름이 바뀌면서 지금까지도 같은 이름으로 불리고 있다. 청대 말기와 중화민국 초기에 이곳은 홍등가가 밀집한 지역이었지만, 현재는 민가 주택으로 형성되어 있다. 이 그림은 쥐바오(聚寶) 찻집으로, 이 찻집은 청인샤오반(淸吟小班)*에 버금가는 유흥가이다. 쥐바오 찻집은 2층으로 된 건물로, 위층과 아래층에 모두 28칸의 다실이 있고, 입구는 아치형으로 되어 있다. 입구 위쪽에는 "福祿(복록)"이라는 두 글자가 새겨져 있다.

* 청나라 말 고급 기루의 이름

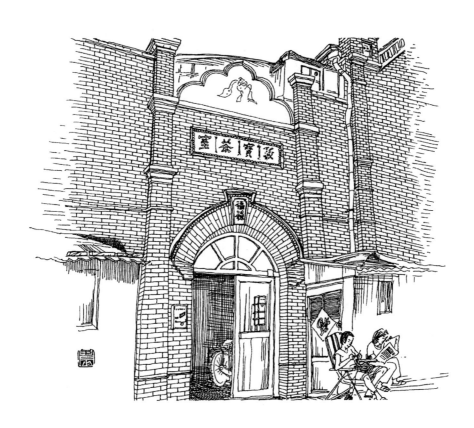

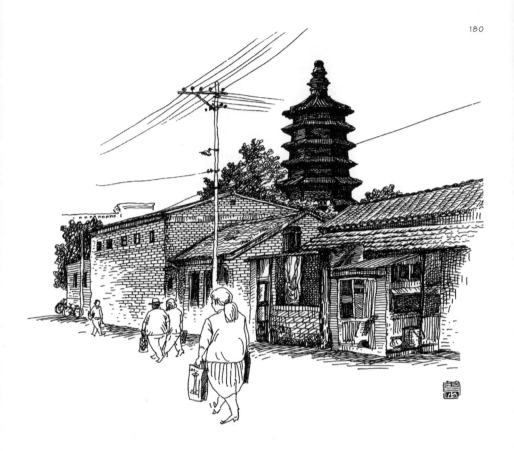

좐타 후퉁 시청취 평성 지역에 있는 좐타(磚塔) 후퉁은 원대에 형성된
것으로, 골목의 동쪽 입구에 내화 벽돌로 지은 탑이 있다고 해서
붙여진 이름이다. 이곳에 있는 칭좐타(青磚塔)는 금·원대의
승려인 만송행수(萬松行秀)의 유골을 안치한 묘탑(墓塔)으로,
완쑹라오런타(萬松老人塔)라고도 한다. 이 탑은 8각 7층의
구조로 지어진 밀첨식(密簷式) 전탑(磚塔)이다. 1927년에는 탑에
"元萬松老人塔(원만송노인탑)"이라는 글귀를 새겨 넣었고,
1986년에 재건한 후 시청취의 문화재로 지정되었다.

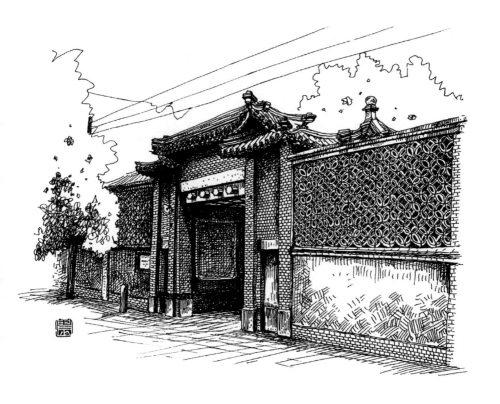

베이쫑부 후퉁 2번지

둥청취 베이쫑부(北總布) 후퉁 2번지는 원래 미국의 사업가 록펠러(Rockefeller)가
1918년에 그의 부모를 위해서 지은 주택이다. 후에 이곳은 일본 관료의
주택으로 사용되었다. 항일전쟁 승리 이후에는 군사조정부 국민당 대표단의
주둔지이자 중국국민당의 제11작전 구역의 사령관이었던 쑨롄중(孫連仲)
장군의 사택으로도 사용되었다. 1984년에 둥청취 문화재로 지정되었다.

—

펑푸 후퉁 19번지

둥청취 펑푸(豐富) 후퉁 19번지는 중국의 현대문학 작가 라오서(老舍)가
살던 집으로, 원래는 이곳을 단스(丹柿) 정원이라고 불렀다. 라오서는
1950년에 이곳으로 와서 숨을 거둘 때까지 살았다고 한다. 이곳에서
16번의 봄과 가을을 맞이한 셈이다. 또한 라오서는 이곳에서
〈용수구(龍須溝)〉, 〈춘화추실(春華秋實)〉, 〈차관(茶館)〉 등의 화극(話劇)*을
창작하여 사람들에게 "인민예술가"라는 칭호를 부여받는 영광을 누렸다.

* 중국의 현대극

궁먼커우시싼탸오 21번지

시청취 푸청먼에 있는 궁먼커우시싼탸오(宮門口西三條) 21번지는 중국의
대문호 루쉰(魯迅)이 살던 집이다. 루쉰은 1924년 5월부터 1926년 8월까지
이곳에서 《화개집(華蓋集)》, 《야초(野草)》, 《방황(彷徨)》 등의 작품을 집필했다.
1956년에 이 집의 동쪽에 루쉰박물관을 설립하였고, 1994년에는 건물을
확장하여 새 전시관을 마련하였다. 새 전시관에는 루쉰의 수많은 친필 원고,
편지, 사진 등이 전시되어 있어 그의 일생을 한눈에 살펴볼 수 있다.

허우하이베이옌 46번지

시청취 허우하이베이옌(後海北沿) 46번지는 중국의 여류 정치가
쑹칭링(宋慶齡)이 살던 집이다. 원래는 청대 말기 춘친(醇親) 왕부의
화원이자 청나라 마지막 황제 푸이(溥儀)가 태어난 곳이기도 하다.
쑹칭링은 1963년에 이사와서 1981년 5월에 병으로 숨을 거둘 때까지
19년간 이곳에서 생활하고 정사를 처리했다. 1982년에 전국 문화재로
지정되었고, 현재 이곳의 거실과 식당 등에는 쑹칭링과 관련된
물건들이 전시되어 있다.

—

후궈쓰다제 9번지

시청취 후궈쓰다제(護國寺大街) 9번지는 중국의 대표 경극 배우인 메이란팡(梅蘭芳)이 살던 집이다. 전형적인 사합원 구조로 지어진 이 집은 1986년에 메이란팡기념관으로 재건되었다. 이 기념관은 수수하고 단아하게 꾸며져 있고, 진귀한 사진과 물건들이 잘 진열되어 있다. 메이란팡기념관을 통해 그의 화려한 일생을 살펴볼 수 있으며, 또 그가 국제 문화교류에 중요한 역할을 했다는 것을 알 수 있다.

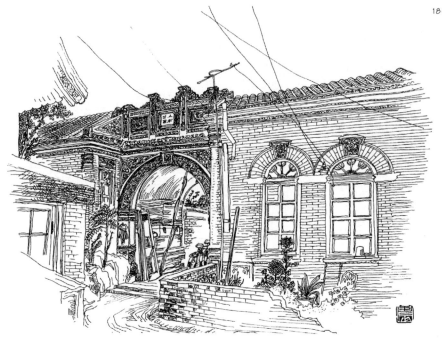

둥몐화 후퉁 15번지

둥청취에 있는 둥몐화(東綿花) 후퉁 15번지는 원래 청대 말 길림장군(吉林將軍) 평산(鳳山)의 집으로, 이곳은 삼진사합원(三進四合院)* 구조로 되어 있다. 이곳의 정문은 이미 철거되었고, 중문은 벽돌로 조각된 아치형 문이다. 높이가 약 4m, 너비가 2.5m로, 금강벽(金剛壁)과 같은 벽돌 조각품이 있다. 위쪽에는 화초와 주수(走獸)**가 조각되어 있고, 꼭대기에는 하늘을 향하고 있는 난간이 있다. 문 위에는 세한삼우(歲寒三友)인 소나무, 대나무, 매화가 조각되어 있고, 아치형 문의 바깥쪽에는 더욱 많은 도안(圖案)이 단아하고 아름답게 조각되어 있다. 이곳은 2001년에 베이징시의 문화재로 선정되었고, 2004년에는 문화재 보호구역 및 건설제한구역으로 지정되었다.

* 중정(中庭, 건물 안이나 안채와 바깥채 사이의 뜰)형 건축인 사합원이 앞뒤로 3개가 붙어 있는 구조
** 땅위를 달리는 동물

난차오창 64번지

시청취에 있는 난차오창(南草廠) 64번지는 청나라 마지막 황제 푸이가
살던 집으로, 아치형 문과 회랑(回廊)*이 있는 서양식 건축양식으로
지어진 건물이다. 푸이는 1963년에 부인 리수셴(李淑賢)과 함께 이곳에
거주하였으며, 1967년 10월에 병으로 숨을 거둘 때까지 이곳에 살았다고
한다. 이곳은 신중국이 황제를 평민으로 강등시켰던 역사를 증명하는
곳으로서 중요한 의의가 있다.

* 사원이나 궁전 건축에서 주요 부분을 둘러싼 지붕이 있는 긴 복도

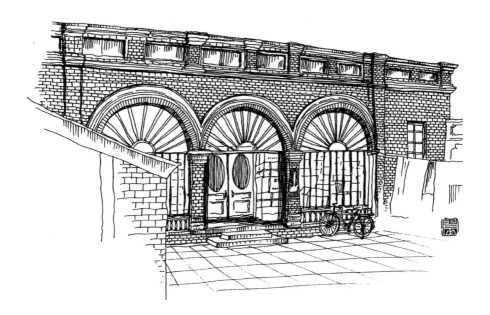

첸하이시제 18번지

시청취에 있는 첸하이시제(前海西街) 18번지는 중국의 시인이자 극작가인
궈모뤄(郭沫若)가 살던 집이다. 그는 1963년에 시쓰다위안(西四大院) 후퉁 5번지에서
이곳으로 이사를 와 1978년 6월에 병으로 세상을 떠날 때까지 살았다고 한다.
이곳에서 일생의 마지막 15년을 보낸 것이다. 내부에는 궈모뤄의 전신상이 세워져
있는데, 미소를 살짝 머금은 그의 표정이 마치 휴식을 취하면서 사색을 하는 듯이
보인다. 원래 이곳은 청대 사람인 허선(和珅)의 왕부 화원이었는데, 신중국 건립
이후에는 몽골 대사관으로도 사용하였다.

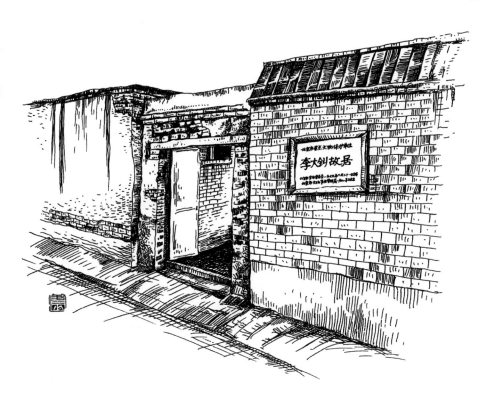

—

원화 후통 24번지

시청취 신원화제(新文化街)에 있는 원화(文華) 후통 24번지는 중국공산당의
창시자인 리다자오(李大釗)가 살던 집이다. 리다자오는 일찍이 일본으로
유학을 갔다가 1916년에 귀국한 후 베이징에서 살게 되었다. 1920년부터
1927년 4월 28일 처형을 당할 때까지 이곳에서 거주했다고 한다.

시타이핑샹 20번지

시청취에 있는 시타이핑샹(西太平巷) 20번지는 청대 시인이자 문학가인
왕스전(王士禎)이 살던 집이다. 이곳은 남향으로 지어진 일진사합원(一進四合院)⁎
구조이다. 앞쪽에 회랑이 있고 뒤쪽에 방이 있는 구조로, 북쪽에 있는
정방(正房)에는 6칸의 방이 있다. 그리고 동쪽과 서쪽에는 사랑채가 각각 3칸씩
있고, 남쪽의 도좌방(倒座房)에는 6칸의 전랑(前廊)⁎⁎이 있다. 또한 동쪽에는
지붕이 있는 통로가 1칸 있다.

⁎ 사합원은 한나라 때부터 이어져온 중국의 오랜 전통 주거 유형으로, 'ㅁ 자' 공간의 중심에 중정(中庭. 건물 안이나 안
채와 바깥채 사이의 뜰)를 두고 사방을 벽(혹은 집)으로 두른 구조가 기본이다. 이때 1개의 정원으로 이루어지면 이를
일진사합원이라 한다.
⁎⁎ 건물 앞면에 기둥을 늘어세운 입구

**장쯔중루
5번지**

둥청취에 있는 장쯔중루(張自忠路) 5번지는
어우양위첸(歐陽予倩)이 살던 집이다. 중앙희극학원
원장을 역임했던 어우양위첸은 1949년에 가족들과
함께 이곳으로 거주지를 옮겨서 살았다고 한다. 그는
이곳에서 《화평합(和平鴿)》 등 수많은 저서와 희극을
집필했으며, 1962년 9월 12일에 병으로 숨을 거두었다.

—

정바이치춘 39번지

하이뎬취 샹산(香山) 식물원의 동쪽에 있는 정바이치춘(正白旗村) 39번지는
청대의 소설가 차오쉐친이 살던 집이다. 원래 이곳은 쓰지칭샹(四季青鄉)
정바이치춘에 속하는 곳이다. 차오쉐친은 만년에 이곳에 살면서
《홍루몽(紅樓夢)》의 집필을 완료하였다. 현재 이곳에 차오쉐친의 가문과
《홍루몽》에 관련된 역사적 자료가 전시되어 있다.

—
주스커우시다제 241번지

시청춰에 있는 주스커우시다제(珠市口西大街) 241번지는 지샤오란(紀曉嵐)이 살던
집으로, 삼진사합원 구조로 되어 있다. 원래 이곳은 웨페이(嶽飛)의 21대 자손,
옹정(雍正) 시기의 권신(權臣), 병부(兵部)의 상서(尙書), 산시성과 깐수성(甘肅省)의
총독 웨중치(嶽鐘琪) 등이 살았던 곳이다. 지샤오란은 11세부터 39세까지 이곳에서
살았고, 48세 때 다시 이곳으로 온 후 82세까지 살았다고 한다. 그가 이곳에서 살았던
시기를 합하면 62년이 된다. 1805년에 지샤오란이 세상을 떠난 후 이곳의 주인은
여러 번 바뀌었다. 1958년 10월 1일에 이곳에 진양(晉陽) 식당이 생겼고, 지금까지도
변함없이 영업을 하고 있다. 1986년에 시청춰 문화재로 지정되었다.

老店

노포편

바이쿠이라오하오 식당

바이쿠이라오하오(白魁老號) 식당은 둥청취(東城區) 장쯔중루(張自忠路)
사거리의 동북쪽 모퉁이에 있는 이슬람식 식당이다. 청나라 건륭(乾隆)
45년(1780)부터 오늘날까지 230여 년간의 역사를 지니고 있다. 독특한
베이징식 사오양러우(燒羊肉)*로 유명하다. 또한 이 식당은 민물 어패류와
해산물을 이용한 이슬람식 요리를 최초로 판매한 곳이다. 그리고
타이후량셴(太湖兩鮮),** 인위푸룽겅(銀魚芙蓉羹),*** 바이궈샤추(白果蝦球)****
등을 판매하여 사람들에게 유명한 이슬람식 요리를 선보이고 있다.

* 　양고기 요리
** 　은어와 순채(蒓菜)를 넣어서 만든 국
*** 　은어를 넣어 녹말을 진하게 풀고 걸죽하게 만든 국
**** 　은행나무 열매와 새우를 볶은 요리

펑쩌위안 식당

펑쩌위안(豊澤園) 식당은 시청취(西城區) 주스커우시다제(珠市口西大街) 103번지에 있다. 이 식당은 1930년에 롼쉐탕(欒學堂), 천환장(陳煥章)과 자금을 댄 야오쩌성(姚澤聖)이 공동으로 운영하였다. 이 식당에서는 충사오하이선(蔥燒海參),* 후이우위단(燴烏魚蛋)** 등 유명한 산둥(山東) 요리를 주로 선보이고 있고, 그중에서도 가장 유명한 것은 카오만터우(烤饅頭)***이다. 이 그림은 1994년에 이곳을 새롭게 단장한 후의 모습이다.

* 물에 불린 해삼과 파를 주재료로 한 베이징의 대표적인 해삼 요리
** 갑오징어의 곤이로 만든 국
*** 구운 만두 요리

홍빈러우 식당

홍빈러우(鴻賓樓) 식당은 원래 톈진(天津)에 있었다. 1953년에 베이징 시창안제루난(西長安街路南) 82번지로 이전하였고, 현재는 시청취 잔란루(展覽路) 11번지에 있다. 이 식당은 유명한 이슬람식 식당으로, 특히 "취안양시(全羊席)"는 역대 유명한 양고기 요리를 모두 맛볼 수 있는 연회 음식이다.

카오러우완 식당

카오러우완(烤肉宛) 식당은 시청취 리스루(禮士路) 58번지에 있는데,
원래는 쉬안네이다제(宣內大街) 102번지에서 이곳으로 이전해온
것이다. 청나라 강희(康熙) 25년(1686)에 지어진 이 식당의 주메뉴는
카오뉴러우(烤牛肉)*와 양러우바오쯔(羊肉包子)**이다. 이곳은
베이징에서 가장 오래된 카오러우(烤肉)*** 요리 전문점이다.

* 소고기 구이
** 양고기 찐빵
*** 구운 고기

라오정싱 식당

라오정싱(老正興) 식당은 청나라 동치(同治) 6년(1867)에 첸먼다제루(前門大街路)의 동쪽에 건설되기 시작했다. 이 식당은 원래 저장성(浙江省) 닝보스(寧波市) 사람인 차이정런(蔡正仁)과 쥐런싱(卓仁興)이 상하이에서 운영하기 시작한 것이다. 가격이 저렴하고, 손님들에게 친절해서 "식당의 제왕"으로 불렸다. 신중국 건립 이후인 1956년에 상하이에서 베이징으로 식당을 이전했고, 이전 초기에는 다자란(大柵欄) 동쪽 입구의 북쪽에서 영업을 시작했다. 정교하고 보기 좋은 간식류, 과자류, 면류를 판매하여 사람들의 사랑을 받았다. 이후에 첸먼다제(前門人街) 동쪽에 있는 새로운 주소지로 이전했지만, 2006년에 철거되었다.

**류취안쥐
식당**

류취안쥐(柳泉居) 식당은 신제커우난다제(新街口南大街)
219번지에 있었다. 400여 년 동안 운영된 곳으로, 원래 이름은
류취안쥐황주관(柳泉居黃酒館)이다. 이 식당은 궁중 요리,
산둥 요리, 이슬람 요리의 정수를 조합한 음식을 만들어 판매했다.
삶기 · 튀기기 · 볶기 · 굽기 요리에 정통하고, 산둥 지역의 독특한
면 요리로도 유명했다. 특히 카오만터우, 인쓰쥐안(銀絲捲),*
더우사바오(豆沙包)**는 베이징에서 맛있기로 유명했다.
이후 지하철 6호선 건설로 인해 철거되었다.

* 은사(밀가루 면)를 다시 밀가루 반죽으로 말아서 찐 음식
** 콩소를 넣은 찐빵

사귀쥐 식당

사귀쥐(砂鍋居) 식당은 시쓰난다제루(西四南大街路) 동쪽에 있는 유명한 식당이다. 사귀쥐의 원래 이름은 허순쥐(和順居)이며, 청나라 건륭 연간에 건설되기 시작했다. 200여 년의 역사를 지닌 식당으로, 바이주러우(白煮肉)* 요리로 인해 명성을 얻기 시작했다. 그중에서도 가장 유명한 요리는 "사귀싼바이(砂鍋三白)"**이다. 이 식당은 중화민국 초기에 줄곧 한나절만 영업을 했는데, "시간이 지나면 기다리지 않는다"라는 영업 방침으로 유명한 곳이다. 하지만 77사변이 발생한 이후에는 24시간 영업을 시작했다.

* 돼지고기 수육
** 저민 돼지고기, 돼지 창자의 위, 배추(혹은 두부나 감자)를 넣고 끓인 국

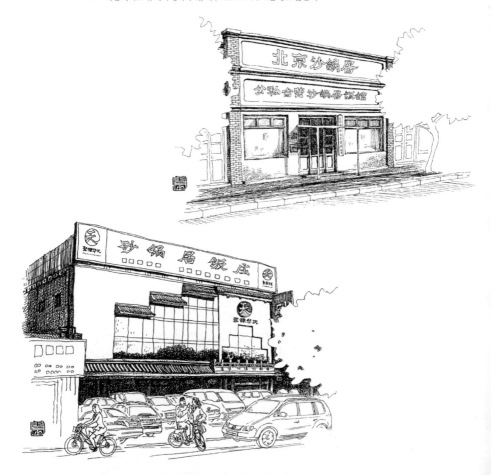

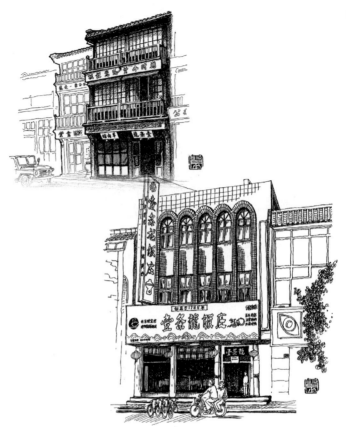

이탸오룽
식당

이탸오룽(一條龍) 식당은 청나라 건륭 50년(1785)에 건립된
210년간의 역사를 지닌 전통 있는 베이징의 회족(回族) 요리점이다.
전해오는 말에 따르면, 광서제(光緖帝)가 출궁하여 잠행할 때 이곳에
와서 짜몐탕(雜面湯)과 마장사오빙(麻醬燒餠)*을 먹었다고 한다.
광서제가 음식을 다 먹고는 수중에 돈이 없어서 계산하지 못하자,
음식점 주인은 호기롭게 그를 그냥 보내주었다고 한다. 다음 날
환관이 찾아와서 음식값을 치르는 것을 보고 어제저녁에 무전취식한
그 젊은이가 바로 광서제였음을 알게 되었고, 이 소문은 삽시간에
베이징 성내에 퍼졌다고 한다.

* 마장(麻醬. 깨 양념장)을 넣은 밀가루 반죽을 둥글납작한 모양으로 만들어 화덕 안에서 구운 빵

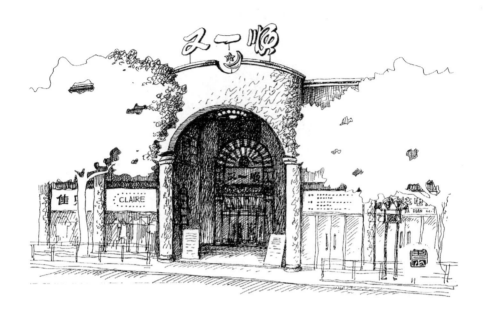

유이순
식당

유이순(又一順) 식당은 원래 쉬안우먼네이다루(宣武門內大路)
11번지에 있었다. 딩더산(丁德山)이 1948년 8월 8일에 설립한
이 식당은 동파(東派)의 요리법인 파오(泡), 카오(烤), 솬(涮)을 이용해서
만든 요리와 서파(西派)의 정교하고 화려한 볶음 요리 및 각 지역의
간식류를 모두 취합한 요리를 만들어서 팔았다. 식당의 주요 요리는
둥라이순(東來順)*풍을 전수받아 만든 솬양러우(涮羊肉)**로, 독특한
이슬람식 음식을 개발하여 베이징에서 독자적인 요리 계파를
형성하였다. 이곳은 시단(西單)의 개조공사로 인해 철거되었고, 현재
황쓰다졔(黃寺大街) 28번지로 이전해서 계속 영업을 하고 있다.

* 100년 전통의 양고기 샤브샤브 전문점
** 양고기 샤브샤브

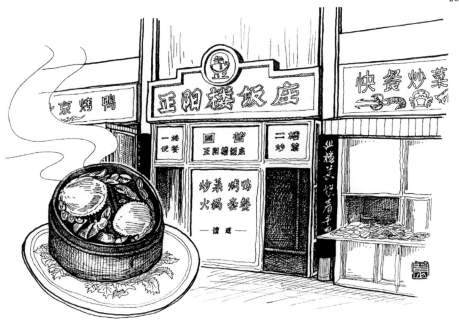

정양러우 식당

정양러우(正陽樓) 식당은 원래 첸먼(前門) 밖에 있는 러우스제(肉市街)에 있었다. 손(孫) 씨 성을 가진 산둥 사람이 청나라 도광(道光) 23년(1843)에 설립한 곳으로, 전통적인 산둥 요리를 주로 판매하였다. 중화민국 초기에는 게 요리와 카오솬러우(烤涮肉)*의 색다른 맛으로 유명했다. 당시 군(軍)이나 정계를 막론하고 크고 작은 연회를 할 때 모두 정양러우의 요리를 주문해서 먹었다고 한다. 이때부터 이곳은 도성에서 크게 이름을 떨치기 시작했다. 1984년에 중국의 전통 상점을 복원시킨 후 정양러우 식당은 베이징시(北京市)의 일류 식당이 되었지만 첸먼다제를 재건할 때 철거되었다.

※ 구운 고기와 샤브샤브용 고기

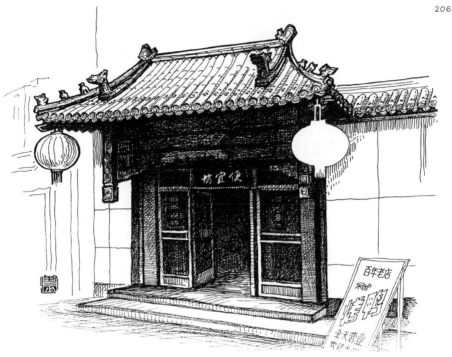

벤이팡

첸먼 지역 셴위커우(鮮魚口) 후퉁(胡同)* 내에 있는 벤이팡(便宜坊)은
명나라 영락(永樂) 14년(1416)에 건설되기 시작했다. 이곳은 정통
먼루카오야(燜爐烤鴨)를 파는 곳으로, 근 600년의 역사를 지닌 전통
있는 식당이다. 먼루카오야를 만드는 조리법은 난징(南京)에서
전해온 것으로, 오리고기를 불에 직접 닿지 않게 구워서 껍질은
바삭하고 육질은 매우 부드럽다. 또한 이 식당의 오리고기는
퍽퍽하지 않고 촉촉해서 맛이 매우 좋다.

　　* 　베이징의 구(區) 성내를 중심으로 산재한 좁은 골목길

궁허쿠이 이슬람 제과점

청나라 광서(光緒) 20년(1894)에 짓기 시작한 궁허쿠이(公和魁) 이슬람
제과점은 스차하이(什刹海) 부근에 있는 옌다이셰제(煙袋斜街)의 동쪽에
있었다. 이 제과점은 장지산(張極善)이라는 사람이 설립하였고, 그가 가장
잘 만드는 과자로는 수피(酥皮)·쯔라이홍(自來紅)·쯔라이바이(自來白)
월병이 있다. 이곳의 과자는 부드럽고 연하며, 바삭하고 말랑한 것으로
명성이 자자했다. 하지만 애석하게도 현재 이 제과점은 사라지고 없다.

—

궁더린　1922년에 창립된 궁더린(功德林)은 80여 년의 역사를 지닌
전통 브랜드를 갖춘 기업으로, 이곳에서 채식이 시작되었다고
할 수 있다. 베이징의 궁더린은 첸먼난다제(前門南大街)에
있는데, 1984년에 건설되기 시작했다. 상하이 궁더린의 제조
방법과 경영 방침을 따르고 있고, 건물에 걸려 있는 현판은
자오푸추(趙樸初) 선생이 친필로 쓴 것이다.
궁더린은 베이징에서 유일한 불교식 채식 식당이다.

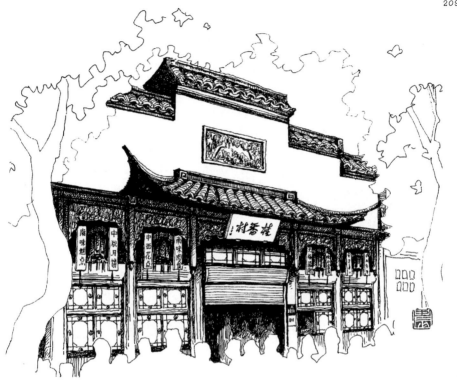

구이샹춘 남미 식품점

1916년에 건설되기 시작한 구이샹춘(桂香村) 남미(南味) 식품점은 원래
시단베이다제(西單北大街) 177번지에 있었다. 이곳의 전신(前身)은 쳰먼 밖에
있는 관인쓰(觀音寺)의 "다오샹춘(稻香村)"이다. 장쑤(江蘇)에서 베이징으로
옮겨온 전통 있는 기업으로, 이곳의 식품에는 독특한 풍미가 있다. 또한
강남(江南)의 특색이 농후한 식품을 만드는 것으로도 유명하다. 좋은 재료를
골라 정성스럽게 제조하여, 현재 베이징에서 큰 인기를 끌고 있다.

훙뤄 식품

베이징 훙뤄(紅螺) 식품회사는 전통 있는 중화(中華) 기업이자
농업의 산업화를 선도하는 기업이다. 주요 생산품은 절임 과일,
팥묵, 푸링자빙(茯苓夾餅),* 왕밤, 카오야 등 베이징 사람들이
즐겨 먹는 각종 간식류이다. 현재 훙뤄 식품은 6대 제품 시리즈,
40여 개의 제품군, 120여 종의 제품, 400여 종의 포장 규격을
갖춘 회사로 각종 상품을 출시하고 있다.

* 복령(茯苓)을 넣어 만든 과자

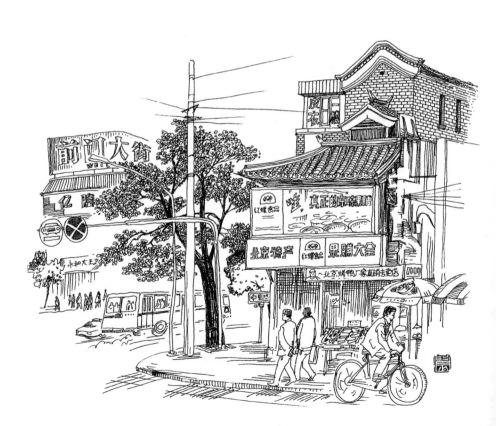

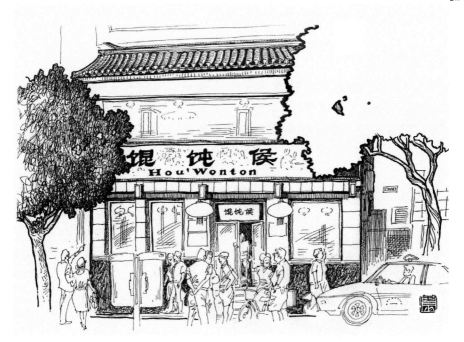

훈툰허우

훈툰허우(餛飩侯)는 왕푸징(王府井)
둥화먼다제(東華門大街)의 북쪽에 자리 잡고 있었다.
이곳의 훈툰(餛飩)*은 안에 신선한 고기소가 많이 들어
있고, 국물 맛 또한 일품인 것으로 유명하다. 이 훈툰허우는
베이징 성내에서 규모가 가장 큰 훈툰 식당이었으나,
도시 행정구역 개혁으로 인해 현재는 철거되고 없다.

* 얇은 밀가루 피에 고기소를 넣고 싸서 찌거나 끓여서 먹는 음식

진신더우즈라오뎬

진신더우즈라오뎬(錦馨豆汁老店)은 광취먼네이다제(廣渠門內大街) 란간스(攬杆市) 입구의
남쪽에 있었다. 전해오는 말에 따르면, 청대 말기 선통(宣統) 2년(1910)에 회족 요리의
3대 전수자였던 딩더루이(丁德瑞)가 시화스베이루(西花市北路) 훠선먀오(火神廟)˚에서
최초로 더우즈(豆汁) 가게를 차렸다고 한다. 이후 1958년에 충와이다제(崇外大街)
등지에서 노점상을 하던 여러 회족이 힘을 합쳐 "쏸스커우샤오츠뎬(蒜市口小吃店)"을
열었다고 한다. 1976년에는 이곳을 진신더우즈뎬(錦馨豆汁店)이라고 바꿔 불렀고, 2001년
랑광다제(兩廣大街)를 새건할 때까지 영입하였다. 후에 다두스제[大都市街, 랑광무(兩廣路)]
츠치커우(磁器口) 서북쪽 모퉁이에 있는 진팡(錦芳) 안쪽으로 이전하였다.

˚ 진무대제(眞武大帝)를 모시고 있는 사당

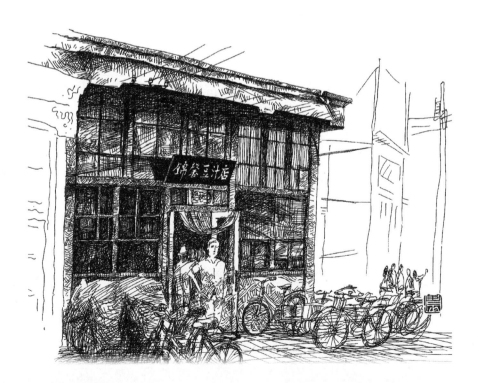

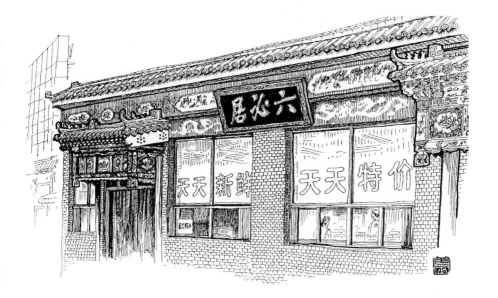

—

류비쥐장차이위안

류비쥐장차이위안(六必居醬菜園)은 첸면에 있는 전통 있는 가게이다. 전해오는
말에 따르면, 가게 입구 위 현판에 쓰인 "六必居(육필거)"라는 글자는 명나라
고관이었던 옌쑹(嚴嵩)의 친필이라고 한다. 그가 관직에 오르기 전에 이곳에 와서
자주 술을 마셨는데, 가게 주인은 그가 명필이라는 소문을 듣고 이곳의 현판에
글귀를 써달라고 부탁했다고 한다. 글귀를 쓴 당시에 옌쑹은 알려지지 않은
사람이라서, 현판에 본인의 이름을 쓰지 않았다고 한다.

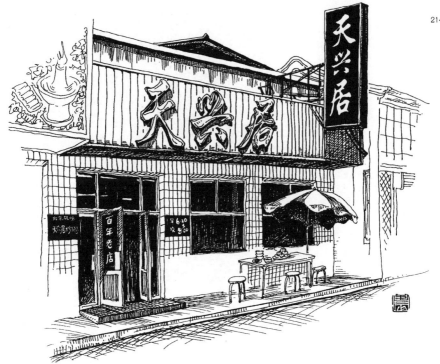

톈싱쥐차오간뎬

톈싱쥐차오간뎬(天興居炒肝店)은 첸먼 셴위커우 후퉁의 길 북쪽에 있다. 이곳은 청나라
동치 원년(1862)에 개업한 후이셴쥐(會仙居)와 1930년에 개업한 톈싱쥐(天興居)를
1956년에 통합하여 만든 곳이다. 훙루이(洪瑞)와 사위푸(沙玉福) 두 사람이 합자하여
장사를 시작한 곳으로, 136년의 역사를 지닌 곳이다. 가게에서 주로 판매하는 것은
"차오간(炒肝)"*으로, 이곳만의 색, 맛, 모양을 내는 비법을 개발해서 지금은 중국
전역에서 유명한 먹거리가 되었다. 1992년에는 베이징시 상업위원회와 베이징시
문물사업관리국이 이곳을 "베이징 라오쯔하오(老字號)**"로 선정하였다. 1997년에는
베이징 요리 평가 전시회에서 "베이징 명품 간식"이라는 칭호를 얻기도 했다. 같은 해에
제1회 전국 중화 명품 간식 인증 대회에서도 "중화 명품 간식"으로 인정을 받았다.

* 간 볶음
** 전통 있는 가게

왕즈허스핀창

왕즈허스핀창(王緻和食品廠)은 하이뎬취(海澱區) 푸스루(阜石路) 41번지에 있고,
300여 년의 역사를 지닌 전통 있는 가게이다. 청나라 강희 8년(1669)에 건설되기
시작했으며, 예전에는 왕즈허난장위안(王緻和南醬園)이라고 불렸다. 이곳에서 만드는
"푸루(腐乳)"*는 세(細), 니(膩), 송(松), 연(軟), 향(香)이라는 다섯 가지의 독특한 특색이
있다. 청대 말기에 이곳에서 개발한 처우더우푸(臭豆腐)**는 황궁 어선방(御膳房)으로
진상되어, 자희태후(慈禧太後)***가 즐겨 먹는 일상 요리가 되었다. 후에 자희태후가
"칭팡(青方)"이라는 이름을 하사하자 요리의 값이 두 배로 뛰었다고 한다.

* 삭힌 두부
** 발효 두부
*** 서태후. 청나라 함풍제(鹹豊帝)의 후궁이며, 동치제(同治帝)의 생모이다.

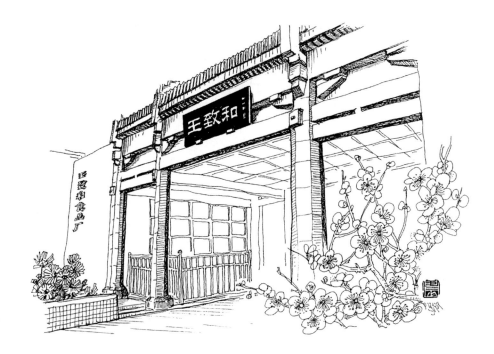

샹쥐궁보보푸

샹쥐궁보보푸(祥聚公餑餑鋪)는 첸먼다제의 서쪽에 있는 상점으로,
그 전신은 청나라 광서 34년(1908)에 회족 사람인 왕뎬원(王殿文)이 창업한
"위청자이보보푸(裕盛齋餑餑鋪)"이다. 샹쥐궁에서는 조리할 때 많은 정성을
들여서 독특한 맛을 내기 때문에 회족이나 한족 등 다양한 미식가들의
사랑을 받고 있다. 또한 이곳은 1990년 제11회 아시안게임 개최 당시에
이슬람권 각국 운동선수들에게 동서양식 제과를 전담하여 납품하였다.

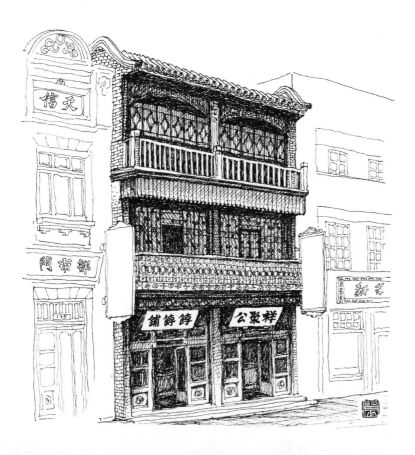

웨성자이

청나라 건륭 40년(1775)에 건설되기 시작한 웨성자이(月盛齋)는 마칭루이(馬慶瑞)가 창업한 가게이다. 이곳에서 쓰는 양고기는 닝샤인촨(寧夏銀川) 황허허타오(黃河河套)의 서쪽에서 키운 흰 양으로, 이 양고기로 만든 우샹장양러우(五香醬羊肉)*는 사람들에게 큰 사랑을 받고 있다. 이 음식 이외에도 우샹장뉴러우(五香醬牛肉)**와 샹예뉴젠(香葉牛腱)*** 등은 정통 이슬람의 풍미를 느낄 수 있을 뿐만 아니라, 우수한 품질로 국내외에서 주목을 받고 있다. 이곳의 음식은 "기름기가 있어도 느끼하지 않고, 비계가 적어도 질기지 않은 저지방 고단백 요리"로 사람들의 좋은 평가를 받고 있다.

* 중국 요리에 쓰이는 오향[산초(山椒)·회향(茴香)·계피(桂皮)·팔각(八角)·정향(丁香)]이 들어간 간장소스 양고기 편육
** 중국식 장조림
*** 월계수 잎을 넣어서 만든 소고기 사태살 편육

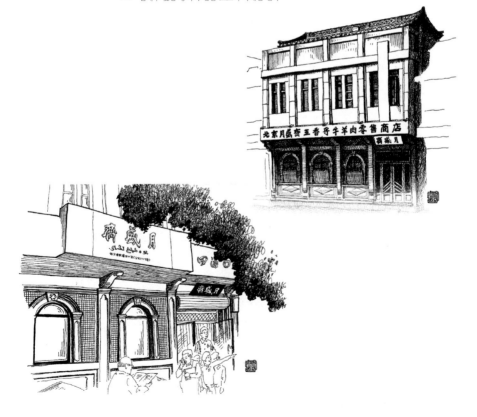

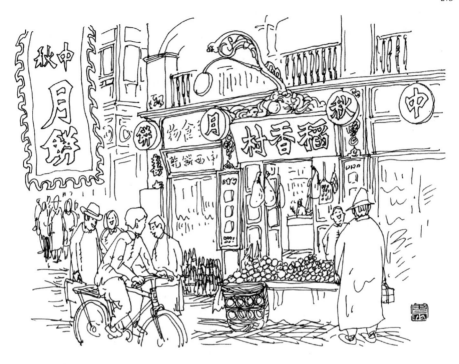

다오샹춘　　다오샹춘(稻香村)은 쳰먼 외곽 관인쓰에 있고, 청나라 광서
21년(1895)에 건설되기 시작했다. 다오샹춘을 한때는
다오샹춘난훠뎬(稻香村南貨店)이라고 불렀고, 이곳은 베이징에서
최초로 남미(南味)의 식품을 제조하는 상점으로 알려졌다. 하지만
1926년에 외압으로 인해 문을 닫았고, 1984년 초 다시 영업을
시작했다. 지금까지 22곳의 직영점과 24곳의 가맹점을 보유하고
있으며, 식품 배송센터, 생산 공장, 원료 가공 공장 등이 있다.
3세기를 넘나들면서 6대 장인을 배출해냈고, 2005년에는 베이징
다오샹춘 유한공사를 설립했다.

—

두이추사오마이관

두이추사오마이관(都一處燒麥館)은 첸먼다제의 동쪽에 있고, 230여 년의 역사를 지닌 전통 있는 가게이다. 이곳은 청나라 건륭 3년(1738)부터 장사를 시작했는데, 처음에는 이(李) 씨 성을 가진 산시(山西) 사람이 "리지주관(李記酒館)"을 시작한 것에서 비롯되었다. 전해오는 말에 따르면, 건륭제(乾隆帝)가 섣달 그믐날에 잠행을 나갔다가 궁으로 돌아오는 길에 이곳에 들러서 끼니를 해결했다고 한다. 당시 이곳에서 일하는 사람들이 매우 친절하고 열정적이어서 큰 감명을 받았다고 한다. 그래서 환궁한 후에 환관을 보내 "都一處(도일처)"라고 쓰인 현판을 하사하였다고 한다.

**궁이하오
식품점**

궁이하오(公義號) 식품점은 시단의 채소 시장 남쪽에 있고,
1940년대부터 장사를 시작하였다. 이곳에서 만드는 삼색
아이스크림은 청소년들에게 사랑을 받고 있다. 나중에는
탕차오리쯔(糖炒栗子)*도 만들었는데, 가게 문 앞에 있는 전신주
옆에 솥 2개를 설치해서 동시에 볶으면, 사람들이 걸음을 멈추고
사 먹기 시작했다. 원래 "덴차오리쯔(電炒栗子)"라고 불리던 것을
"리쯔다왕(栗子大王)"이라고 바꿔 불렀다.

* 군밤의 일종

라오얼유탕

둥청취 충원먼(崇文門) 밖의 둥다모창루(東打磨廠路) 북쪽에 있는
라오얼유탕(老二酉堂)은 300여 년의 역사를 지닌 전통 있는 가게이다.
청나라 가경(嘉慶) 연간부터 문을 열어 영업을 했고, 후에 청대의 말단
관리였던 천인탕(陳蔭堂)에 의해 번성하기 시작했다. 주로 서당의 서적과
사서오경(四書五經)을 인쇄하였고, 통속 소설책과 노래책 등도 다뤘다. 77사변
전날에도 항일을 독려하기 위한 신통속화본(新通俗話本)을 인쇄하기도 했다.

취안쥐더카오야뎬

청나라 동치 3년(1864)년부터 장사하기 시작한
취안쥐더카오야뎬(全聚德烤鴨店)은 재건되기 전에는 첸먼다제에 있던 전통 있는
가게였다. 이곳의 창업자인 양서우산(陽壽山)은 첸먼 밖에 있는 고기 시장에서
돼지고기 좌판으로 장사를 시작했다. 어느 날, 돼지고기를 굽는 화덕에
오리고기를 넣고 과루카오야(掛爐烤鴨)*를 만들게 되었는데, 그 오리고기의
색, 향, 맛이 볜이팡의 먼루카오야에 버금갈 정도였다고 한다. 그리고 이곳은
독특한 "취안야시(全鴨席)"**로도 유명하다.

* '패로(排爐)'라고 하는 화덕에서 오래도록 구워낸 오리 요리
** 오리 한 마리의 모든 부분을 맛볼 수 있는 코스 오리 요리

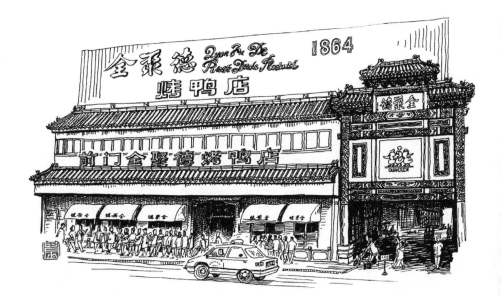

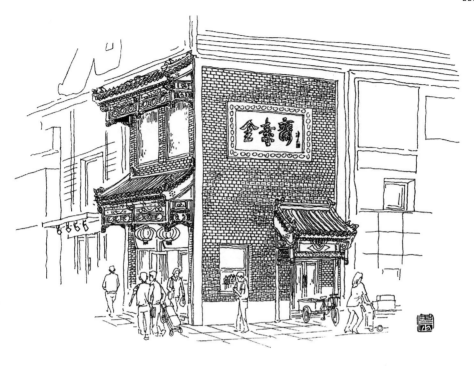

취안수자이

왕푸징다제(王府井大街)에 자리 잡고 있는 취안수자이(全素齋)는 청나라 광서
30년(1904)에 건설되기 시작했다. 초창기에 취안수류(全素劉)라고 불린 이곳은
류하이취안(劉海泉)이 창업한 가게이다. 류하이취안은 14세가 되었을 때 청나라
황실의 어선방에 들어가서 일을 했다고 한다. 요리 솜씨가 뛰어났던 그는 궁중
요리의 조리법을 모두 익혔는데, 그중에서도 채소 요리를 잘 만들었다. 궁중을
나와서 가게를 차린 후 그만의 독창적인 색과 향, 맛을 내는 채소 요리를 만들어서
판매했다. 이곳은 독특한 맛으로 장안(長安)*에서 이름을 날렸으며, 청나라 궁중
요리의 풍미를 완벽하게 계승하고 발전시켰다.

* 당시의 수도, 현재의 시안(西安)

톈푸하오

청나라 건륭 3년(1738)에 건설되기 시작한 톈푸하오(天福號)는 시단
입구의 남쪽에 자리 잡고 있다. 톈푸하오의 전신은 산둥 예셴(掖縣)
사람인 류펑샹(劉鳳翔)이 창업한 "류지장러우푸(劉記醬肉鋪)"이다.
이곳에서 만든 장저우쯔(醬肘子)*와 장러우(醬肉)는 기름기가
있어도 느끼하지 않고, 비계가 적어도 질기지 않을 뿐만 아니라
맛과 향이 깔끔하고 진하다. 이러한 이유로 이곳의 음식은
자희태후의 사랑을 받았다고 한다. 톈푸하오의 장저우쯔는 국가의
무형문화유산으로 등록되어 보존되고 있다.

＊ 간장에 졸인 돼지고기 허벅지살

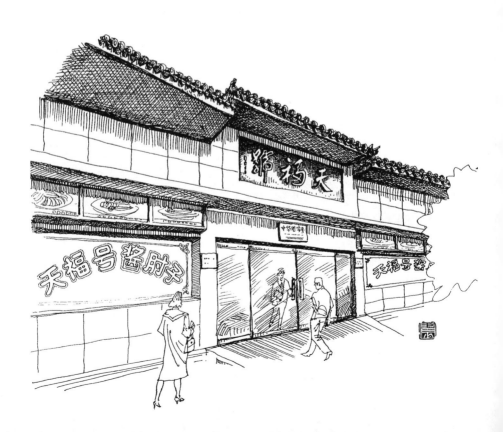

퉁싼이라오뎬

청나라 가경 20년(1815)에 건설되기 시작한 퉁싼이라오뎬(通三益老店)은 쳰먼다제
동쪽에 있는 유명한 전통 가게이다. 퉁싼이라오뎬은 추리가오(秋梨膏)*를
전문적으로 만드는 건과해미점(乾果海味店)으로, 이곳에서 제조되는 추리가오를
링베이(苓貝) 추리가오라고 부른다. 링베이 추리가오는 폐를 원활하게
하고, 가래를 없애고, 기침을 멎게 하는 효능이 있다. 중화민국 시기에
"쭈이웡파이(醉翁牌)"라는 상표를 등록하였고, 난징(南京)과 칭다오(青島)에서
개최된 박람회에서 동남아 각지에 사는 화교들에 의해 완판된 적이 있다.

* 배, 대추, 연근, 생강을 빻아서 즙을 내고 졸여서 고(膏)로 만들고, 설탕을 넣고 녹인 다음 다시 꿀을 넣어 만든다.

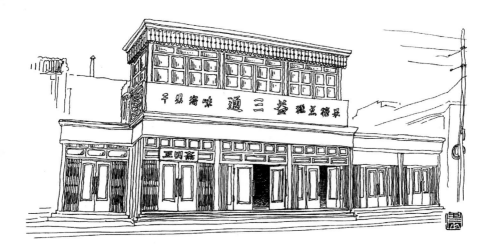

—

징이 안경사 소매점과 취위안주러우

청나라 선통 3년(1911)에 창업한 징이(精益) 안경사 소매점의 기원은
상하이에서부터 시작되었다. 시단베이다제의 서쪽에 자리 잡고 있었던
징이 안경사는 모든 부품과 설비를 미국에서 수입해왔고, 또한 숙련된 기술을
보유한 것으로 명성을 떨쳤다. 전해오는 말에 따르면, 중화민국의 창시자인
쑨중산(孫中山) 선생도 이곳에서 안경을 맞췄다고 한다. 청대 중엽에 건설되기
시작한 취위안주러우(曲園酒樓)는 지금까지 110여 년의 역사를 지니고 있다.
주로 후난(湖南) 요리를 판매하였고, 후에 시단 지역을 재건축할 때
철거되었다[현재 잔란관루(展覽館路) 48번지로 이전함].

**청시푸와
둥라이순**

청시푸(盛錫福) 모자점과 둥라이순(東來順) 식당은 왕푸징 거리의
동쪽에 있는 유명한 상점들이다. 청시푸 모자점은 청나라 선통
3년(1911)에 톈진 본점을 창업하였고, 1937년 베이징에 분점을
설립하였다. 둥라이순은 이슬람식 요리를 주로 판매하는 전통
식당으로, 청나라 광서 29년(1903)부터 장사를 시작하였고,
쏸양러우를 주로 판매하고 있다. 이 식당은 엄선된 재료를
세심하게 가공할 뿐만 아니라, 고기의 양념도 적당하고 육질이
매우 연해서 많은 사람의 사랑을 받고 있다.

차이스커우 백화점

광안먼다제(廣安門大街)에 있는 차이스커우(菜市口) 백화점은 도심에 있는
톈안먼(天安門) 광장에서 차로 10분 거리에 있다. 이곳은 1985년부터 보석류를
판매하기 시작했고, 이후 점차 발전하여 베이징시뿐만 아니라 전국에서도
유명한 보석 장신구류 소매상점이 되었다. 1997년에는 베이징시 정부에
의해 "베이징 제일의 보석상"이라는 칭호를 부여받았는데, 이는 수십 년 만에
처음으로 정부 기관이 소매상점에게 이름을 부여한 영광스러운 일이었다.
최초의 액세서리 브랜드인 "차이바이(菜百) 액세서리"는 2001년에 중국
바오위스(寶玉石)협회에 의해 "중국 보석업의 명품 브랜드"로 선정되었다.
이 그림은 옛 차이스커우 백화점이다.

톈위안리성 스포츠상가

왕푸징다제 201번지에 있는 톈위안리성(天元利生) 스포츠상가는 1921년부터
영업을 시작했다. 90여 년의 역사를 지닌 유명한 전통 상점으로, 중국 최대
규모의 스포츠용품 전문 판매 상점이자 아시아 최대 규모의 스포츠용품
센터이다. 이 스포츠상가는 1996년에 개축하였다.

시단 상가

1930년에 조성되기 시작한 시단(西單) 상가는 허우더(厚德), 푸서우(福壽), 이더(益德),
린스(臨時), 후이더(慧德), 푸더(福德)라는 6개의 상가로 조성되었다. 신중국 건립 이후에
시단 상가는 민관합작경영을 통해 통합관리체계의 국영 상가가 되었다. 1978년에
정식으로 영업을 시작한 후, 베이징시 4대 상가 중 하나가 되었다. 개혁개방 이후에
이곳은 최초로 "생산자 입점제"를 도입하였고, 하도급제 실행과 내부체제의 기제 개혁을
앞장서 진행하였다. 1991년에는 베이징시의 승인 계획에 의해 별도로 구분되었고, 같은
해 9월에 베이징 시단 상가 그룹을 설립하여 단일 소매상점에 의해 재정비된 기업 그룹이
되었다. 1993년에 시단 상가는 주주제를 시행하였고, 1994~1995년까지는 베이징 최대의
백화점이 되었다. 2004~2005년까지는 "대중 유행 상품"을 운영 전략으로 내세워 경영
구조, 서비스 시설, 상품 구성과 종류, 항목 등을 조정하였다.

— 이자오 백화점

첸먼다제에 있는 이자오(億兆) 백화점은 털실 판매로 유명한 전통 상점이다. 창춘탕(長春堂) 약국의 책임자 장쯔위(張子餘)가 1만 8천 위안을 투자하여 설립한 이 백화점은 1935년 4월부터 영업을 시작하였다. 당시 첸먼다제에서는 가장 큰 백화점이었고, 이후 꾸준히 발전하여 털실 및 편물 전문 상점이 되었다. 이 그림은 저자 왕천(王晨)이 1985년 8월에 오래된 러시아제 사진기로 찍은 사진을 보고 그린 작품이다.

시단 청과 시장

시단(西單) 청과 시장은 원래 시단베이다제 195번지에 자리 잡고 있었다.
1956년에 건설되기 시작한 이곳은 1960~1970년대에 유명했던 전통
시장이다. 당시 베이징의 4대 청과 시장인 둥단(東單), 시단, 차오양먼(朝陽門),
충원먼 중에서 시단 청과 시장이 가장 큰 시장으로 통했다. 신선한 부식품과
잘 갖춰진 상품으로 인해 전국 10대 청과 시장 중 하나가 되었다.

더서우탕

더서우탕(德壽堂)은 주스커우시다제 175번지의 북쪽에 있는
전통 약국이다. 베이징 동쪽 외곽에 있는 반비뎬(半壁店)
사람인 캉보칭(康伯卿)이 중화민국 초기에 화이런탕(懷仁堂)을
떠난 후, 더서우탕 약국을 열었다. 이곳은
"우황해독환(牛黃解毒丸)"을 주로 제조하였는데, 좋은 재료를
사용하여 옛날 방식으로만 정교하게 제조하였다. 또한
"德壽堂康氏牛黃解毒丸(덕수당강씨우황해독환)"이라는 글자가 쓰인
깃발을 제작하여 광고에 이용하였다.

허녠탕

시청취 광안먼다제에 있는 허녠탕(鶴年堂)은 명나라 가정(嘉靖) 4년(1525)에 영업을 시작하였다. 중국 역사상 최초로 문인(文人)이 개업한 가장 오래된 약국이다. 옛 베이징 사람들은 "조제약, 알약, 가루약, 연고, 과립형 약을 살 때는 퉁런탕(同仁堂)으로 가고, 탕약을 지으려면 허녠탕으로 가는 것이 낫다"라고 말했다. 이처럼 탕약과 한약은 허녠탕의 주요 특색이라 할 수 있다. 후에 차이스커우에 지하철 7호선을 건설하게 되자 길 건너편으로 이전해서 영업을 계속했다. 현재 허녠탕은 국가의 무형문화유산으로 등록되어 있다.

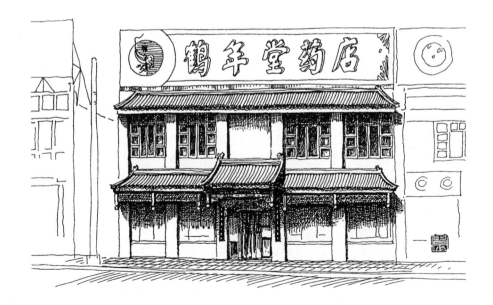

퉁런탕 약국

퉁런탕(同仁堂) 약국은 다자란 거리 안쪽 길의 남쪽에 자리 잡고 있고, 청나라 강희 8년(1669)에 건설되기 시작했다. 이 약국은 저장성 닝보스에서 온 러셴양(樂顯揚)에 의해 설립되었다. 청나라 옹정(雍正) 원년(1723)에 옹정제(雍正帝)는 퉁런탕에서 조정의 약품을 맡아서 제조하도록 어명을 내렸다. 청나라 건륭 18년(1753)에 와서는 퉁런탕의 운영 상태가 좋지 않자, 건륭제는 투자를 유치해서 계속해서 운영할 수 있도록 허가하였다. 청나라 도광 22년(1842)에는 퉁런탕을 최초로 설립한 낙(樂) 씨 집안으로 다시 돌려주었다. 이후 1954년에 민관합작경영기업이 된 퉁런탕은 1966년에 다시 국유기업으로 전환되었고, 이름도 베이징중야오뎬(北京中藥店)이라고 바꿔 불렀다. 1979년에 옛 모습으로 다시 복원되었고, 1992년에는 중국퉁런탕 그룹을 설립하였다. 퉁런탕은 최상의 약품, 우수한 치료 효과, 친절한 서비스로 명성을 얻고 있다.

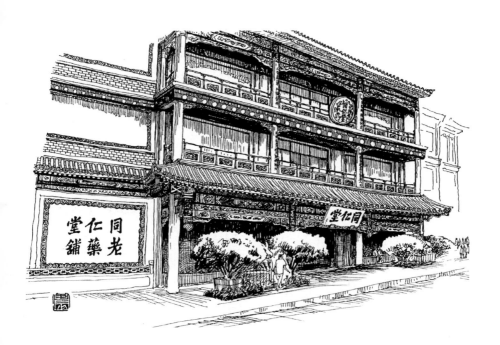

융안탕
약국

융안탕(永安堂) 약국은 명나라 영락 연간에 건설되기 시작해서, 오늘날까지 근 600년의 역사를 지닌 전통 있는 상점이다. 퉁런탕에 비해 200여 년이나 앞서 영업을 시작해 세간에서는 "안에는 융안(永安)이 있고, 밖에는 퉁런(同仁)이 있다"라고 말하고는 했다. 청대 초기에 이곳은 동서패루(東西牌樓)에 있는 둥자진뎬(董家金店)의 부설이었다. 하지만 1994년 5월에 재건된 후에는 "중화 라오쯔하오"로 지정되었다. 이곳은 우황청심환, 안궁우황환(安宮牛黃丸), 인삼녹용환 등 우수한 약품으로 뛰어난 치료 효과를 나타내어 전국에서 크게 명성을 떨치고 있다.

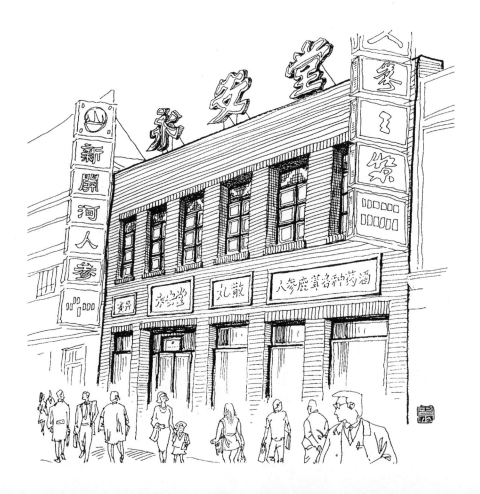

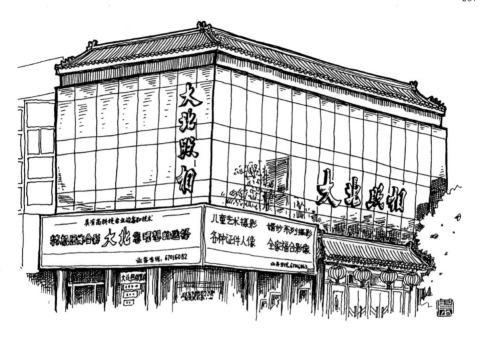

**다베이
사진관**

1922년에 건설되기 시작한 다베이(大北) 사진관은 첸먼다제 2번지에
있다. 이 사진관은 사진의 품질을 매우 중요시하여 베이징에서 유명한
상점이 되었다. 1955년부터 인민대회당에서 개최되는 중국공산당
전국대표대회, 전국인민대표대회, 전국정치협상회의 및 당이나
국가지도자가 국내외 귀빈을 접견하는 중대형 회의에서 단체 사진을
촬영하는 임무를 1만여 차례 담당하였다. 새롭고 독특한 시각으로
정교하게 사진을 제작하는 것으로 유명하다.

**어우야
사진관**

1932년에 건설되기 시작한 어우야(歐亞) 사진관은 시단베이다제 164번지인 훙먀오(紅廟)와 스후(石虎) 후통의 중간에 자리 잡고 있었다. 이 사진관의 주인인 왕위안(王雨安)은 손님들에게 서비스를 잘해서 평판이 좋을 뿐만 아니라, 오래도록 한자리에서 계속 운영을 해서 베이징 시민 중 이곳을 모르는 사람이 없을 정도였다. 1984년에 사진관의 확장공사를 진행해서 본점의 면적을 원래의 400m²에서 600m²로 넓혔다. 1988년에는 시단다제(西單大街) 재건축공사로 인해 사진관을 잠시 시단 취안예창러우(勸業場樓)로 이전해서 영업하였지만, 1998년에 시단 지역 개조로 인해 철거되었다. 이로써 66년의 역사를 지닌 전통 있는 상점을 다시는 볼 수 없게 되었다.

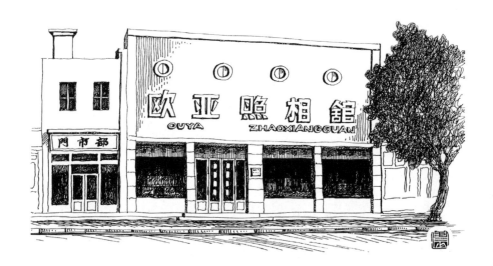

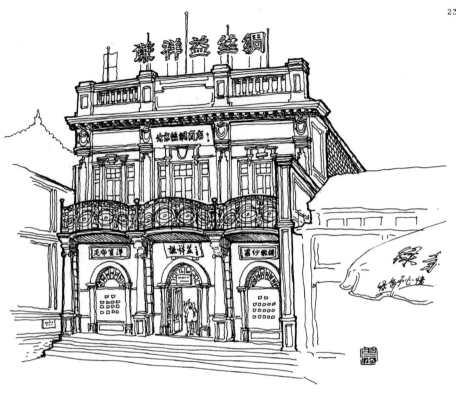

첸샹이 비단 상점

첸먼 주바오스제(珠寶市街) 5번지에 있는 첸샹이(謙祥益) 비단 상점은 옛 베이징 비단
업계의 "팔대상(八大祥)" 중 하나이다. 청나라 도광 20년(1840)에 건설되기 시작했지만,
청나라 광서 26년(1900)에 8국 연합군이 베이징을 침략했을 때 화재로 소실되었다.
후에 랑팡터우탸오(廊房頭條)에 재건하였고, 상호는 예전 것을 그대로 사용하였다. 현재
전국에서 규모가 가장 크고, 판매하는 제품도 잘 갖춰진 비단 전문점으로 널리 알려져
있다. 예성장(葉盛章), 위수옌(餘叔岩), 샤오창화(蕭長華), 마롄량(馬連良) 등 유명한 경극
배우들이 이 상점을 여러 차례 방문한 적이 있다.

루이푸샹 비단 상점

청나라 광서 21년(1895)에 건설되기 시작한 루이푸샹(瑞蚨祥) 비단 상점은 다자란 거리 동쪽
입구의 북쪽에 자리 잡고 있다. 이 상점은 베이징의 "팔대상" 중 첫 번째로 손꼽힌다. 창업자
멍뤄촨(孟雒川)은 산둥 사람으로 어릴 때부터 부친을 따라 산둥성(山東省) 지난스(濟南市)에서
염포(捻布)를 판매하였다. 이후 그는 루이푸하오(瑞蚨號) 포목점을 열었는데, 장사가 나날이
번창하였다. 하지만 항일전쟁이 발발한 후에는 내리막길을 걷다가 1949년 이후부터 다시
부흥하기 시작하면서, 1954년에는 민관합작경영에 참여하기도 했다. 2005년에 이곳은
최초로 베이징시 우수 특산품점으로 신징되었다. 2006년에는 국가 상무부에서 주관하는
"혁신 브랜드 제1호 중화 라오쯔하오"로 선발되었고, 아울러 같은 해에 국가 문화재로
지정되었다. 2007년에는 "루이푸샹 중국 복식 수공예 기술"로 베이징시의 무형문화재로
등록되었고, 2008년에는 "최고의 중국 비단 브랜드"라는 칭호를 부여받았다.

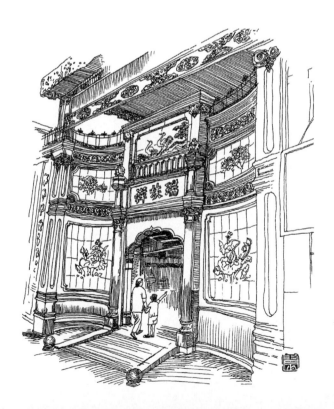

**부잉자이
신발점**

첸먼 다자란 거리의 동쪽에 있는 부잉자이(步瀛齋) 신발점은 남향으로
지어진 건물로, 청나라 함풍(咸豊) 8년(1858)에 영업을 시작하였다.
이 신발점은 전점후창(前店後廠)*으로, 당시 조정의 관원들과 상류사회
귀족들의 신발을 제작해서 판매하였다. 부잉자이에서 제작한
"장랑두박(蟑螂肚薄)"이라는 쾌화(快靴)**는 질 좋은 원자재로 만들어져서
오래 신을 수 있다. 또한 매우 실용적이어서 소비자들에게 많은 사랑을
받고 있다. 이 그림은 부잉자이 신발점 뒷마당에 있는 2층으로 된
옛 정자이다.

* 앞에는 상점, 뒤에는 공장
** 밑창이 얇은 장화

궁싱
지물포

궁싱(公興) 지물포는 개조되기 전에는 첸먼다제 49~51번지에 있었다.
청나라 광서 26년(1900)에 류징쿠이(劉敬魁)가 창업한 가게로,
그 당시 각종 국산 종이, 서양 종이, 붓과 먹 등의 문구류 판매 외에
팔로군(八路軍)*에게 비밀스럽게 종이를 제공하여 항일운동을 지원하기도
하였다. 1958년에 다른 지물포와 통합한 후, 궁싱 문화용품상점이라고
부르게 되었다. 1966년에 다시 첸먼 문화용품상점이라고 이름을
바꾸었고, 1992년에는 첸먼 문화체육용품회사로 변경되었다. 하지만
2006년 첸먼다제 재건축으로 인해 철거되었다.

* 중국의 항일전쟁 때에 화북(華北)에서 활약한 중국공산당 군(軍)

헝더리

헝더리(亨得利) 시계점은 왕푸징 거리 서쪽에 있는 유명한 전통 상점이다. 이 시계점은 "만사가 형통하여 천하가 다 이롭다"라는 말로 전 세계에 이름이 알려졌다. 고급 브랜드의 시계를 판매할 뿐만 아니라 판매 전략으로 "준(準)" 자를 부각해서, 사람들에게 헝더리의 시계는 일분일초도 틀리지 않는다는 느낌을 심어주고 있다.

네이롄성쭝 신발점

네이롄성쭝(內聯升總) 신발점은 다자란 거리의 남쪽에 있고, 청나라 함풍 3년(1853)에
건설되기 시작했다. 과거 베이징에는 "사람을 볼 때, 먼저 신발부터 본다"라는 말이 있듯,
신발은 그 사람의 신분을 나타내기도 했다. 이러한 이유로 사람들은 좋은 신발을 사기 위해
네이롄성(內聯升)을 주로 찾곤 했는데, 이곳의 신발을 신는다는 것은 일종의 과시이기도
했다. 1988년에 원래 건물을 뜯고 다시 새로운 건물을 지었는데, 외관은 청대의 건축양식을
토대로 건설되었다. 지붕에는 노란 기와를 얹고, 기둥은 붉은색으로 칠을 했다. 내부는
금으로 덧칠한 그림으로 장식하였는데, 그 휘황찬란한 색감이 더욱 고풍스러운 분위기를
자아낸다. 이곳에 있는 장식품들은 모두 민족적 특색이 잘 드러나 있다. 매장 안에는
궁등(宮燈)이 걸려 있고, 진열대는 진품과 똑같은 모조품으로 제작한 것이다.

룽바오자이 시청취 류리창(琉璃廠)의 서쪽 거리에 있는
룽바오자이(榮寶齋)는 청나라 강희 연간에 건설되기 시작했다.
원래 이름은 쑹주자이(松竹齋)였으나, 청나라 광서 20년(1894)에
지금의 이름인 룽바오자이로 다시 바뀌게 되었다. 이곳은 종이,
붓, 먹, 벼루, 인주 판매 및 서화 표구로 유명한 상점이다.

쓰렌메이파
왕푸징 거리 동쪽에 있는 쓰렌메이파(四聯美發)는 1956년
7월에 창립되었다. 1950년대에 상하이화신(上海華新),
쯔뤄란(紫羅蘭), 원상(雲裳), 샹밍(湘銘) 미용실이 함께
"쓰렌메이파"를 설립하여 베이징으로 이전해왔다.
이 미용실은 남방 트렌드인 섬세함과 패셔너블함뿐만
아니라, 북방 트렌드인 소박함과 우아함을 잘 조화시켰다.
이곳에서 개발한 헤어스타일은 아름답고 참신해서
베이징에서 큰 인기를 얻고 있다.

**칭화츠
목욕탕**

칭화츠(清華池) 목욕탕은 시청취 후팡차오(虎坊橋) 교차로
난루(南路)의 동쪽에 자리 잡고 있다. 청나라 광서 31년(1905)에
건설된 이 목욕탕은 베이징에 있는 140여 개의
목욕탕 중에서 규모가 가장 큰 곳이다. 칭화츠의 가장 큰
특징은 각병(脚病)* 치료에 도움이 된다는 것이다. 칭화츠
목욕탕은 베이징뿐만 아니라 전국에서도 유명하다.

* 발의 살갗 및 발톱이 곪거나 굳은살이 생기는 피부병

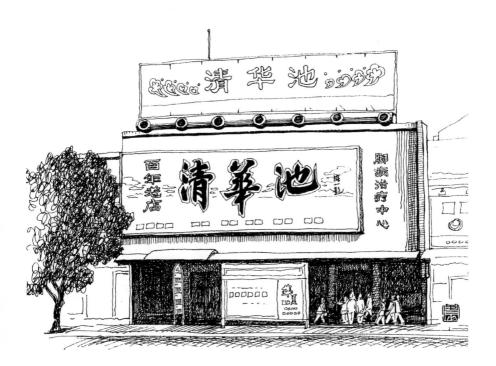

—

싱화위안
목욕탕

첸먼 셴위커우 후퉁의 북쪽에 있었던 싱화위안(興華園) 목욕탕은
"톈유신부뎬(天有信布店)"의 옛 상점이었다. 톈유신부뎬은 청나라
도광 연간에 건설되었고, 베이징에서 가장 먼저 서양목을 판매한
상점이었다. 루이푸샹 비단 상점보다 훨씬 더 일찍 장사를 시작한
셈이다. 이곳은 1942년까지 휴업을 한 후에 목욕탕으로 개조하여 다시
영업을 시작하였고, 그 당시에는 싱화(興華) 목욕탕이라고 불렸다.
신중국 건립 후에는 셴위커우 목욕탕이라고 불렸으며, 문화혁명
이후에는 라오둥(勞動) 목욕탕이라고 불렸다. 1980년 이후에는 원래
이름인 싱화위안 목욕탕으로 복원되었다. 하지만 이 건물은 2006년
첸먼다제 재건축 시기에 철거되었다.

["

풍경의 편

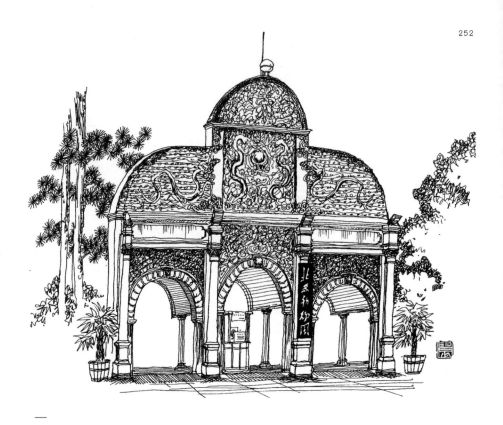

베이징
동물원

시청취(西城區) 시즈먼와이다제(西直門外大街)의 북쪽에 있는
베이징 동물원은 원래 청대 말기에는 개인 정원으로 사용되었다.
청나라 광서(光緖) 34년(1908)에 농업 실험장으로 사용되면서, 이곳에서
농업에 관련된 연구와 실험을 하였다. 또한 농업에 대해 교육을 하거나
대외적으로 개방하여 농업 보급에 힘썼다. 1928년에 베이핑(北平)
농사 실험장으로 이름을 바꿨고, 후에는 베이핑 천연박물관으로
불렸다. 1955년부터 베이징 동물원으로 이름을 바꾸면서 지금까지도
같은 이름으로 불리고 있다. 이 그림은 베이징 동물원 정문에 있는
문루(門樓)*이다.

＊ 대문 위에 지은 다락집

베이징 동물원 창관러우

베이징 동물원의 창관러우(暢觀樓)는 베이징 동물원의 서북쪽에
자리 잡고 있다. 창관러우는 청나라 광서 34년(1908)에 건설된 건축물로,
서양의 고전 건축양식으로 지어졌다. 전해오는 말에 따르면, 자희태후*는
이허위안(頤和園)으로 가는 도중에 러산위안(樂善園)에 있는 싼베이즈(三貝子)
정원에 들러서 잠시 휴식을 취하곤 했다고 한다. 그때 이곳에 있는 누각에
올라 주변 경치를 감상하였는데, 그 경치가 매우 아름다워서 놀라움을 감추지
못했다고 한다. 후에 이곳의 아름다운 경치를 잊지 못했던 자희태후는 친히
"창관러우"라는 이름을 하사하였다.

* 서태후. 청나라 함풍제(咸豊帝)의 후궁이며, 동치제(同治帝)의 생모이다.

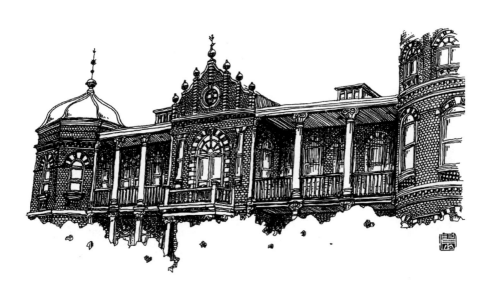

궈쯔젠

베이징시(北京市) 둥청취(東城區) 안딩먼네이(安定門內)
궈쯔젠제(國子監街) 15번지에 있는 궈쯔젠(國子監)은
쿵먀오(孔廟)*와 융허궁(雍和宮)에 인접해 있다. 원나라 대덕(大德)
10년(서기 1306)에 건설되기 시작한 이곳은 원·명·청대의
관학(官學)기관이자 국가가 설립한 최고의 학부(學府)이다.

 * 공자(孔子)의 위패 및 신주(神主)를 모신 사당

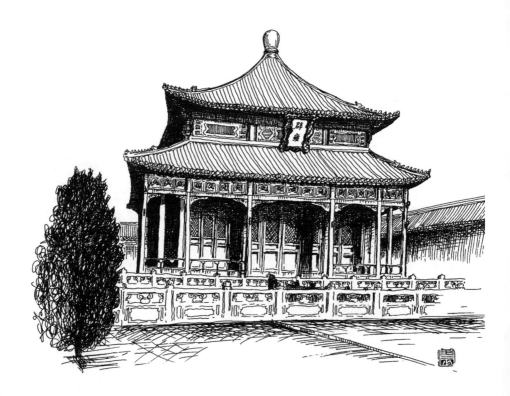

댜오위타이

금나라 장종(章宗)이 낚시를 하던 곳인 댜오위타이(釣魚臺)는 하이뎬취(海澱區) 싼리허(三理河)의 서쪽에 자리 잡고 있다. 원대에는 대도(大都)*의 서쪽 외곽에 있는 관광 명소였고, 당시 사람들은 이곳을 위위안탄(玉淵潭)이라고 불렀다. 청나라 건륭(乾隆) 38년(1773)에 댜오위타이를 재건하면서 행궁(行宮)을 함께 증축하였다. 이곳의 내부에는 건륭제(乾隆帝)가 이름을 하사한 "댜오위타이"와 "양위안자이(養源齋)"의 현판이 보관되어 있다. 1959년에는 이곳에 각국의 주요 인사들을 접대할 수 있는 국빈관을 새로이 증축하였다.

* 원나라의 수도

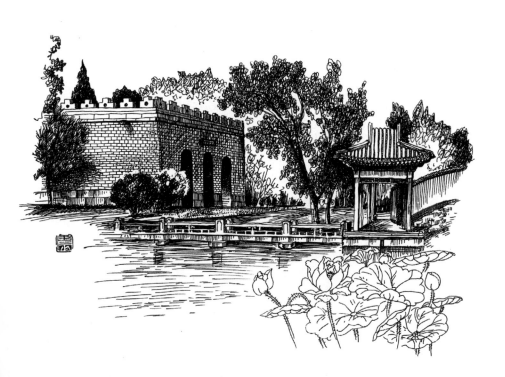

—

팡쩌탄 둥청취 안딩면와이다제(安定門外大街)에 있는 팡쩌탄(方澤壇)은
명나라 가정(嘉靖) 9년(1530)에 건설되기 시작했다. 명·청대의
황제가 "황지저신(皇地祇神)"에게 제사를 지내던 장소로, 중국 역사상
연속해서 사용한 시간이 가장 긴 제단이자 중국에서 현존하는 제단
중 가장 큰 제단이다. 1925년에 징자오(京兆)공원으로 불리다가
1928년에 다시 시민공원으로 이름을 바꿨다. 1957년에는 이곳을
디탄(地壇)공원이라고 불렀다.

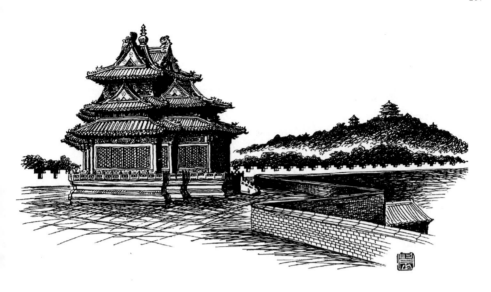

징산공원

베이징청(北京城)의 중축선* 상에 있는 징산(景山)공원은
원·명·청대에는 황실 정원으로 사용되었고, 그 당시에는
메이산(煤山) 혹은 칭산(青山)이라고 불렀다. 징산공원은 베이징
성내에서 가장 높은 곳에 자리 잡고 있어서, 이곳에 오면 베이징
전체의 아름다운 풍경을 감상할 수 있다. 이 공원에는 명나라
영락(永樂) 연간에 해자(垓子)**를 만들기 위해 파낸 흙을 쌓아
올려서 만든 거대한 흙산이 있는데, 이 산을 완서우산(萬壽山) 혹은
황궁의 전산(鎭山)이라고 부른다. 또한 주변에 꽃과 나무가 두루
심어져 있어서 허우궈위안(後果園)이라고도 부른다.
이 그림은 쯔진청(紫禁城)의 각루(角樓)***에서 바라본 징산공원이다.

* 베이징 남쪽의 용딩먼부터 북쪽 구러우(鼓樓)까지 7.8km에 이르는 선
** 성 주위에 둘러 판 못
*** 성벽 모서리 위에 지은 다락집

스차하이 시청취 구러우(鼓樓)의 서남쪽에 있는 스차하이(什刹海)는
북해, 중남해와 같은 수계(水系)에 속하는 곳으로, 첸하이(前海),
허우하이(後海), 지수이탄(積水潭)과 접해 있다. 원대에는
대운하에서 물건을 실어 나르는 부두로 사용하였고, 명·청대에는
이곳에 정원과 사원 그리고 공친(恭親) 왕부나 순친(醇親) 왕부와
같은 왕부를 많이 건설하였다. 스차하이는 베이징 시민들에게
인기 있는 여름 피서지로 항상 유람선이 끊임없이 왕래하고 있다.
이곳의 경치는 다른 어느 곳과 비교할 수 없을 만큼 매우 아름답다.

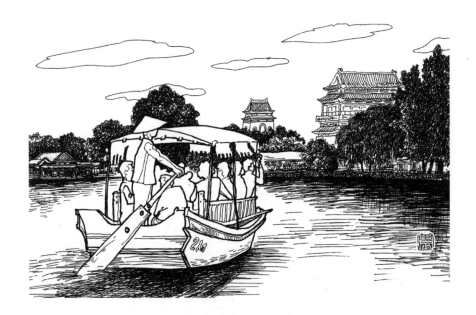

지먼 옌수베이

지먼(薊門) 옌수베이(煙樹碑)는 하이뎬취 쉐위안루(學院路) 황팅쯔(黃亭子)에 있는 원나라
대도(大都)의 성벽 유적지 내에 보존되고 있다. 금대에 연경8경(燕京八景)을 정할 때,
비석이 있는 이곳을 지먼페이위(薊門飛雨)라고 불렀고, 원대까지도 계속 같은 이름을
사용하였다. 명대에는 지먼옌수(薊門煙樹)로 이름을 바꿨고, 청대까지도 그 이름이
이어졌다. 청나라 건륭 15년(1750)에 건륭제는 이곳에 있는 토성(土城) 위에 비석을
세웠는데, 흰 대리석으로 만들어진 직사각형의 비석으로 남쪽을 향하고 있다. 비석의
토대는 불상의 밑받침으로 만들어졌고, 연꽃과 구름 조각으로 장식되어 있다. 전해오는
말에 따르면, 이곳에 황실 정자를 건설하던 중 청나라 광서 26년(1900)에 큰불이 나서
정자가 모두 소실되었다고 한다. 불탄 정자를 정리하던 중에 비석이 발견되었고,
이 비석의 정면에는 건륭제가 쓴 "薊門煙樹(계문연수)"라는 네 글자가 있었다.
지먼 옌수베이는 1985년에 완전히 복원되었다.

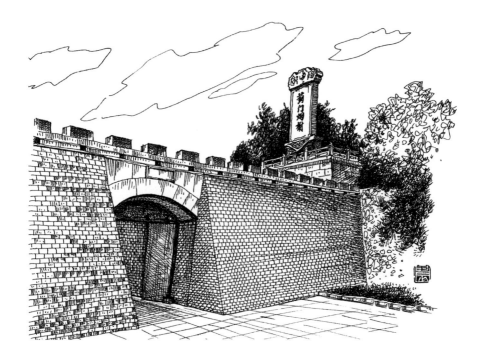

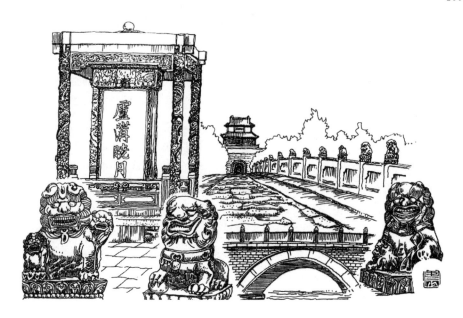

—

루거우 샤오웨베이

루거우(盧溝) 샤오웨베이(曉月碑)는 수도의 서남쪽에 있는 융딩허(永定河)의
루거우차오(盧溝橋) 위쪽에 세워져 있다. 비석의 앞면에는 건륭제가
친필로 쓴 "盧溝曉月(노구효월)"이라는 네 글자가 새겨져 있고, 뒷면에는
건륭제가 직접 지은 〈노구교시(盧溝橋詩)〉 중에서, "半鉤留照三秋淡,
一練分波平鏡湖(반구유조삼추담, 일련분파평경호)"라는 두 구절이 새겨져 있다.

중난하이
징구

중난하이(中南海)의 징구(靜穀)는 중난하이 펑쩌위안(豊澤園)의
서쪽 지역에 있다. 한적한 정원 중의 정원으로, 이곳의 입구는
허펑후이루팅(荷風蕙露亭)과 서로 마주하고 있다.
석각문 위에는 건륭제의 친필이 쓰여 있고,
문 위에 있는 대련(對聯)*에는 "勝賞寄雲岩萬象總輸奇秀,
青陰留竹柏四時不改蘢蔥(승상기운암만상총수기수, 청음유죽백사시불개롱총)"
이라고 쓰여 있다. 이 문은 흰 대리석 조각으로 쌓아 올렸고, 문루는
매우 섬세하고 정교하게 만들어졌다. 이것은 불교식 건물과 누각풍의
금강보좌탑(金剛寶座塔) 형태의 건축물이다.

* 나무나 기둥 따위에 새긴 대구(對句)

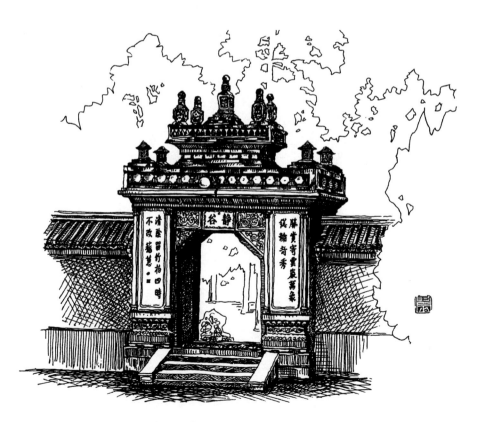

중난하이 류베이팅

중난하이의 류베이팅(流杯亭)은 중난하이의 동북쪽 모퉁이에 있는
윈구탕(韻古堂)의 동쪽 연못에 있고, 이 정자 옆에는 가산석(假山石)이 놓여
있다. 예전에는 이곳의 위쪽에 비천폭포가 있어서 아래에 있는 연못으로 물이
모두 모였다고 한다. 정자 위에는 건륭제가 직접 쓴 "流水音(유수음)"이라는
현판이 걸려 있는데, 그 필적이 소탈하면서도 대범해 보인다는 평가를 받고
있다. 정자 내부의 바닥에는 아홉 굽이로 물길을 파서 물이 흘러갈 수 있게
만들었다. 한적한 이곳에서 졸졸 흐르는 물소리를 들으면, 그 소리가 매우
구성져서 듣는 사람의 마음을 움직이게 한다.

**중난하이
런위팅**

중난하이의 런위팅(钓魚亭)은 잉타이(瀛臺) 위에 자리 잡고 있다.
다리의 난간은 채색된 유리벽돌로 만들어졌고, 정자의 꼭대기는
노란색과 초록색의 유리기와로 덮여 있다. 이 정자는 물 위에
지어져 있어서 물고기를 관상(觀賞)하기에 더할 나위 없이 좋다.

중난하이 잉쉰팅

중난하이 잉타이의 남단에 자리 잡고 있는 중난하이
잉쉰팅(迎薰亭)의 원래 이름은 시위안타이예츠(西苑太液池)이다.
정자의 지붕은 황록색의 유리기와로 덮여 있고, 정자의 주변은
마치 연꽃잎이 꽃술을 떠받치고 있는 듯한 모습을 하고 있다.
이 정자는 주변의 작은 정자와 연결되어 있고, 황금빛과
푸른빛으로 그려진 채색화로 장식된 기둥과 대들보가 화려한
빛을 발하고 있다. 정자의 기둥 양쪽에는 "相於明月淸風際,
只在高山流水間(상어명월청풍제, 지재고산유수간)"이라는 대구가
새겨져 있다. 이 정자는 자연의 풍경을 빌어서 절묘한 아름다움을
만들어낸 곳이라 할 수 있다.

**중난하이
쯔광거**

중난하이의 쯔광거(紫光閣)는 겹처마 지붕으로 된 높고 웅장한
2층 누각이다. 청대에 황제가 직접 무진사(武進士)를 뽑는
시험을 치르거나 호위 대신들의 활쏘기 기술을 검열하는 곳으로
사용되었다. 또한 황제가 외국 사신들을 접대하는 곳으로도
쓰였다. 중화민국 시기인 1938년 6월에 이 누각은 벼락을 맞아서
일부분이 파손되었는데, 현재의 쯔광거는 청나라 건륭 25년(1760)과
41년(1776)의 모습으로 복원되었다. 현재 이곳은 중국공산당이나
국가지도자가 외국의 귀빈들을 접견할 때 주로 사용되고 있다.

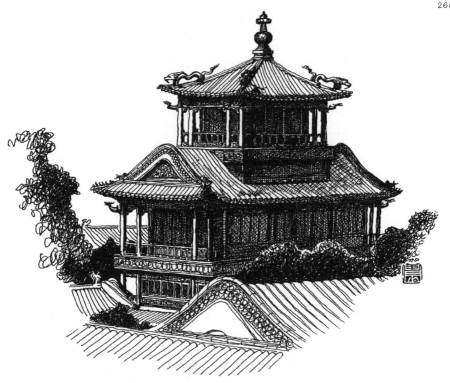

구궁
위화거

구궁(故宮)의 위화거(雨花閣)는 청나라 건륭 15년(1750)에
건설되기 시작했다. 이것은 3층으로 지어진 누각으로,
누각의 꼭대기 지붕 끝에는 동(銅)으로 만들어진 네 마리의
행용(行龍)*이 빛을 받아 번쩍이고 있다. 처마 아래에는
건륭제가 쓴 "雨花閣(우화각)"이라는 현판이 걸려 있다. 이곳은
청나라 황실 내에서 경전을 읽거나 예불을 드렸던 장소이다.

※ 용이 걸어가는 옆모습을 조각한 것

구궁
위징팅

구궁의 위징팅(禦景亭)은 구궁 위화위안(御花園) 동쪽의
두이슈산(堆秀山) 위에 있고, 위화위안의 감제고지(瞰制高地)로
사용되었다. 원래는 명나라 관화뎬(觀花殿)의 옛터였는데, 명나라
만력(萬曆) 연간에 두이자산(堆假山)으로 이름을 바꾸었다. 이 산의
동쪽과 서쪽에 있는 산석(山石) 사이에는 등산로가 있는데, 한 계단씩
밟고 올라가면 바로 산 정상에 도달하게 된다. 전해오는 말에 따르면,
황제와 황후, 후궁들이 매년 음력 9월 9일인 중양절(重陽節)에 이곳에
올라와서 쯔진청, 징산, 시위안(西苑) 등의 경치를 감상했다고 한다.

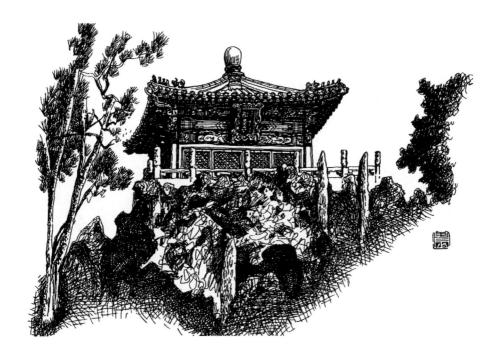

베이하이 징신자이

베이하이(北海)의 징신자이(靜心齋)는 베이하이공원의 북쪽에
있고, 청나라 건륭 연간에 건설되기 시작했다. 이곳의 원래 이름은
징칭자이(鏡淸齋)로, 예전에는 황태자의 서재로 사용되었다. 징신자이는
대(臺) 위에 누각이 지어져 있고 주변 환경은 돌로 조성되어 있다.
근처에 있는 작은 다리 밑으로는 물이 흐르고 있고, 돌을 층층이 쌓은
바위굴도 있다. 한적하고 아름다운 이곳에 오면 기분이 즐거워지고
감상할 것이 넘쳐나 시간 가는 줄을 모를 정도이다.

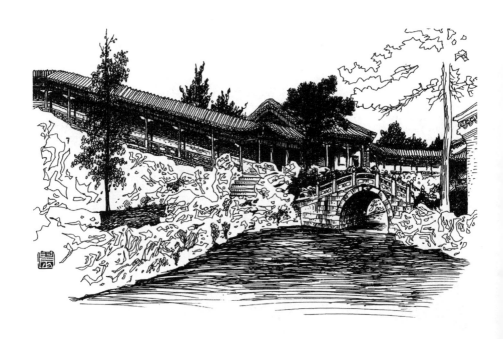

베이하이 퇀청

베이하이의 퇀청(團城)은 베이징 구궁의 서북쪽에 있는 명·청대의 황실 정원이다. 베이하이에 있는 수이보(水泊)는 원래 융딩허의 물이 모여 만들어진 것이다. 1950년대 이후 잔팡쓰(旃坊寺)의 서쪽 거리와 오늘날의 베이하이중학에서 당나라 개성(開成) 3년(838)에 만들어진 "주원장묘지명(周元長墓志銘)"과 당나라 회창(會昌) 6년(846)에 만들어진 "채씨부인묘지명(蔡氏夫人墓志銘)"이 출토되었다. 당대에는 베이하이 일대가 유저우(幽州)* 추더우셴(出都縣)의 룽다오춘(龍道村)에 있었고, 요대에 유저우가 난징(南京)이 된 후에는 이곳을 요나라 황제의 원유(園囿)**로 사용하였다.

* 한나라 때 지금의 허베이성(河北省)에 두었던 주(州)
** 황실 정원으로 동물을 기르기도 한 곳

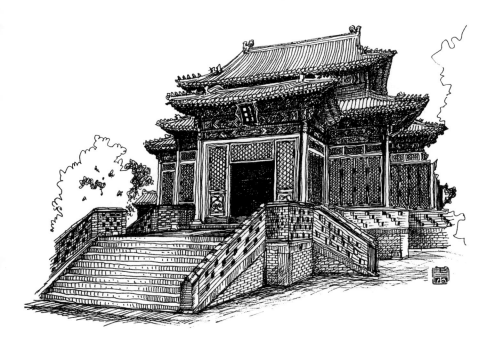

톈탄 저우비차오

톈탄(天壇)의 저우비차오(舟陛橋)는 톈탄공원의 치녠뎬(祈年殿)* 앞에 있다.
하이만다다오(海墁大道)라고도 불리는 이곳은 명나라 영락 18년(1420)에 건설되기
시작했다. 이곳은 톈탄 내에 있는 모든 단(壇)의 주축선 역할을 하며, 치녠뎬과
황충위(皇穹宇)**의 남북 길을 연결하고 있다. 또한 이곳은 벽돌과 돌로 된 길고 거대한
평면대로 되어 있는데, 그 아래에 2개의 배수로가 있어서 이곳을 차오(橋)라고 부른다.
2007년에 재건을 할 때, 14만 개의 벽돌로 다리를 만들어 청대 말기 저우비차오의
원래 모습으로 다시 조성하였다.

* 명대에서 청대까지 황제가 풍년을 기원하던 축전(祝殿)
** 원구단(圜丘坛) 북측에 위치한다. 남향 건축으로 원형 담장과 회음벽이 둘러싸고 있으며, 제사 때 신위(神位)를 모시던 장소이다.

**톈탄
치싱스**

톈탄의 치싱스(七星石)는 톈탄 72창랑(長廊)*의 동남쪽 공터에
있다. 북두칠성의 위치대로 이곳에 7개의 큰 돌을 배열해놓았다.
치싱스가 있는 동북쪽 모퉁이에 작은 돌이 하나 더 있는데,
이것과 합쳐서 모두 8개의 돌이 놓여 있다.

＊ 건물과 건물. 방과 방을 잇는 긴 복도

**톈탄
치녠뎬**

톈탄의 치녠뎬(祈年殿)은 톈탄공원의 핵심 건축물로, 명나라 영락 18년(1420)에 건설되기 시작했다. 초창기에는 이곳을 치수뎬(祈俗殿)이라고 불렀고, 청나라 건륭 16년(1751)에 보수를 완료한 후에는 치녠뎬이라고 바꿔 불렀다. 청나라 광서 15년(1889)에는 번개로 인해 훼손되었고, 몇 년 후에 다시 원래대로 복구하였다. 이곳의 꼭대기 지붕은 금으로 도금하였고, 기와는 푸른빛을 띠며, 기둥은 붉은색으로 칠해졌다. 치녠뎬은 금빛과 푸른빛이 휘황찬란하게 칠해진 겹처마 지붕의 3층으로 된 원형 대전이다.

톈탄 자이제퉁런

예전에 황제가 재계(齋戒)하는 기간에는 정자 안에 황금빛 구름이 수놓인 비단
탁자 보를 깔고, 그 위에 1척 5촌* 정도 되는 동상을 세워두었다고 한다. 동상의 두
손에는 간패(簡牌)가 들려져 있고, 그 위에는 "齋戒"라는 두 글자가 새겨져 있다.
이것은 황제에게 진지하고 공손한 태도로 재계에 임할 수 있게 하기 위함이다.
자이제퉁런(齋戒銅人)은 모두 3개가 있는데, 첫 번째는 당대의 명신 웨이정(魏征)의
동상이고, 두 번째는 명대 초기 악관(樂官) 렁첸(冷謙)의 동상이다. 마지막은 명대 환관
강빙(剛炳)의 동상이다. 이 세 사람은 역사적으로 모두 강직하고 충언을 하기로 유명한
인물들이었다. 이것은 명나라 홍무(洪武) 11년(1378)에 정해진 제도로, 청대까지도
이어져 내려왔다. 이 그림에 보이는 동상은 렁첸의 동상이다.

* 약 45cm(1척은 약 30cm이고 1촌은 약 3cm 정도이다)

더허위안 다시러우

중국에서 현존하는 가장 큰 연극 무대인 더허위안(德和園)의 다시러우(大戲樓)는
이허위안 런서우뎬(仁壽殿)의 서북쪽에 있다. 이 무대의 누각은 상중하층으로
나뉘고, 전체 높이는 21m에 달한다. 1층의 바닥 넓이는 17m이고, 무대의
중앙과 네 모서리에는 각각 지정(地井)이 설치되어 있다. 중·상층의 무대
누각에는 천정(天井)이 하나 있고, 5개의 도르래가 설치되어 있다. 천정과
지정은 상하로 서로 통하게 되어 있어서 무대 장치를 설치하기에 편리하다.
또 위로 올라가거나 아래로 내려갈 수 있어서 요괴와 신선 등을 다양하게
연출할 수 있다. 탄신페이(譚鑫培)나 양샤오러우(楊小樓)와 같은 경극 배우들은
이곳에서 자희태후를 위해 수많은 공연을 하였다.

이허위안 포샹거

이허위안(頤和園)의 포샹거(佛香閣)는 완서우산의 앞산에 있는 높이 21m인 사각형 모양의 토대 위에 있는 누각을 말한다. "포샹(佛香)" 이 두 글자는 불교에서 유래한 것으로, 불교에 대한 찬양을 뜻한다. 이것은 웅장한 탑 형태의 건축물로, 항저우(杭州) 류허타(六和塔)＊의 건축방식과 매우 유사하다. 또한 8개의 거대한 유창목으로 된 경천주(擎天柱)가 누각을 받치고 있고, 8면 3층 구조의 겹처마 지붕 형태로 된 건축물이다.

＊ 8각 7층의 거대한 탑으로, 쳰탕강(錢塘江) 강변의 언덕 웨룬산(月輪山)에 서 있는데 높이는 약 60m에 달하며 밖에서 보면 8각 13층으로 보이지만, 실제 내부는 7층 탑인 독특한 구조를 하고 있다.

이허위안
패루

이허위안은 하이뎬취 하이뎬전(海澱鎭)의 서북쪽에 자리 잡고
있으며, 중국에서 보존 상태가 가장 완벽한 황실 정원이다. 이곳은
황실 정원 중에서 규모가 가장 클 뿐만 아니라 보관된 유적도 가장
많다. 이허위안의 둥궁먼(東宮門) 밖에는 "涵虛(함허)"라고 쓰인 목조
패루(牌樓)⁎가 있다. 이 패루는 청나라 건륭 20년(1755)에 건설되기
시작한 것이다. 전해오는 말에 따르면, 자희태후가 이허위안을
건설할 때 둥궁먼에 있는 패루를 동쪽으로 옮길 것을 명했다고
한다. 당시 패루를 옮기면서 4주(柱) 3문(門) 7루(樓)의 함허 패루로
재건하였다.

⁎ 중국의 기념비적인 문형(門形)의 건축으로 패방(牌坊)이라고도 한다.

이허위안
칭옌팡

이허위안의 칭옌팡(清晏舫)은 완서우산의 서쪽 산기슭 둔치에 있다.
원래 이름은 스팡(石舫)으로 청나라 건륭 20년(1755)에 만들어졌다.
이 돌로 만든 배 위에는 창루(艙樓)＊가 있는데, 중국의 전통적인
고(古)건축양식으로 지어졌다. 후에 영국과 프랑스 연합군이 이곳을
침략했을 때, 배 위에 있던 중국식 창루를 모두 불태워버렸다.
불타버린 이 창루는 청나라 광서 19년(1893)에 서양식 창루로
재건되었고, 재건된 후에는 태평성대를 바라는 의미에서 이름을
칭옌팡으로 바꿔 불렀다고 한다.

＊ 선실 형태의 누각

—

이허위안 런서우뎬

이허위안의 런서우먼(仁壽門) 내에 있는 런서우뎬(仁壽殿)은 청나라 광서 연간에
재건되었고, 원래 이름은 친정뎬(勤政殿)이었다. 이곳은 자희태후와 광서제(光緖帝)가
정사를 보거나 국빈을 접견할 때 사용했던 장소로, 내부에는 수많은 진귀한 물건이
진열되어 있다. 대전에는 자단목으로 조각된 구룡보좌(九龍寶座)가 있고,
그 주변에는 정교하게 조각된 동룡(銅龍), 동봉(銅鳳), 동정(銅鼎) 등이 있다. 또한
200여 개의 각기 다른 서체로 쓰인 "壽(수)"자 병풍이 진열되어 있다.

**이허위안
팅리관**

이허위안의 팅리관(聽鸝館)은 이허위안 내에 있는 13곳의 주요
건축물 중 하나로, 완서우산 남쪽 기슭에 자리 잡고 있다. 청나라
건륭 연간에 건설되기 시작했고, 자희태후는 이곳에서 중국
전통극이나 음악을 감상했다고 한다. 팅리관에 걸려 있는 현판도
자희태후의 친필로 쓰인 것이다. 1950년 이후에는 중앙정부의
수장과 외국 귀빈들을 접대하는 곳으로 사용하였고, 현재는 역사적
가치가 있는 중국 전통 궁중요리를 만드는 식당으로 사용되고 있다.

이허위안 위다이차오

이허위안의 위다이차오(玉帶橋)는 청나라 건륭 연간에 건설되기 시작했다.
석회암과 흰 대리석으로 만들어진 옥대(玉帶)처럼 생긴 원형의 아치형
다리이다. 하나로 된 구멍의 너비는 11.38m이고 높이는 7.5m로 다리의 모습이
유난히 웅장하고 화려하다. 이 다리는 황제와 황후가 배를 타고 포상거의
산봉우리들을 감상하며 위취안산(玉泉山)까지 가는 통로로 사용하였다.

이허위안 전수이퉁뉴

이허위안의 전수이퉁뉴(鎭水銅牛)는 쿤밍후(昆明湖)의 동쪽 제방에 놓여 있다.
문양이 조각된 석좌(石座) 위에 생동감이 느껴지는 소의 형상이 세워져 있어서
이 같은 이름이 붙여졌다. 청나라 건륭 20년(1755)에 동(銅)으로 제작한
동상으로, 당시에는 진뉴(金牛)라고 불렀다. 소의 등에는 건륭제가 지은
전문(篆文) 80자인 "금우명(金牛銘)"이 새겨져 있다. 이것은 이허위안에 있는
독특한 인문 경관이자 진귀한 예술품 가운데 하나이다.

—

이허위안 즈위차오

이허위안의 즈위차오(知魚橋)는 이허위안 동북쪽에 있는 석교이다.
정교하게 만들어진 이 작은 돌다리는 물 가까이에 있어서 물고기를
감상하기에 좋다. 이 다리의 이름은 전국 시기에 장자(莊子)와 혜자(惠子)가
하오수이차오(濠水橋)에서 물고기에 대한 철학적 담론을 나눈 데에서 따온
것이다. 이러한 옛 성인들과 관련된 이야기는 이곳을 찾는 사람들에게 색다른
흥미를 더해준다.

이허위안 즈후이하이

이허위안의 즈후이하이(智慧海)는 이허위안의 완서우산 정상에서도 가장 높은
곳에 자리 잡고 있다. 벽돌과 돌로 조각된 무량불전(無梁佛殿)으로, 종횡으로
서로 떨어져 있는 아치형 구조로 조성되어 있다. 건축물의 바깥쪽은 전부
노란색과 녹색의 아름다운 유리기와로 장식되어 있고, 윗부분은 소량의
자색과 푸른색의 유리기와로 덮여 있다. 주 건축물은 색채가 매우 산뜻하고
아름다우며, 그 자태가 웅장하고 화려하다. 더욱이 불전 외벽에 끼워 넣은
1천여 개의 유리불상은 이곳의 특별함을 더욱 부각해주고 있다. 즈후이하이는
부처의 지혜가 바다와 같고, 부처의 힘이 무한함을 찬양하기 위해 지어진
곳으로, 사람들에게 온화하고 신비로운 기분을 불러일으킨다.

위안밍위안 다수이파 유적

위안밍위안(圓明園)의 다수이파(大水法) 유적은 하이뎬취의 이허위안 동쪽에
있다. 이탈리아 화가 주세페 카스틸리오네(Giuseppe Castiglione)와 프랑스 전도사
미셸 베누아(Michael Benoist)가 함께 설계하고 만든 것으로, 유럽 문예부흥 후기의
서양식 건축양식을 갖추고 있다. 청나라 함풍(咸豊) 10년(1860)에 영국과 프랑스
연합군의 방화로 인해 소실되었다.

—

위안밍위안 창춘위안 폐허

위안밍위안의 창춘위안(長春園) 북쪽에 위치한 웅장한 서양식 건축물
명승지였던 이곳은 영국과 프랑스 연합군에 의해 소실되었다. 이곳이
훼손되고 남겨진 것은 셰치취(諧奇趣),* 양췌룽(養雀籠),** 팡와이관(方外觀),***
하이옌탕(海晏堂),**** 위안잉관(遠瀛觀)***** 등의 잔해뿐이다. 이곳의 처참한
광경을 보면 당시 외국 침략자들이 이곳을 무참하게 훼손한 사실을 알 수 있다.

* 중국과 서양의 음악을 연주하는 곳
** 공작을 기르는 새장
*** 2층 서양식 건물로, 건륭제가 사랑하는 이슬람인 후궁 향비를 위해 지은 이슬람 사원이다.
**** 시계 분수로, 중국 전통에서 시간과 방위를 상징하는 열두 마리의 동물상이 차례로 입에서
 물을 뿜으면서 매시 시간을 알렸다.
***** 창춘위안의 가장 북쪽 끝에 위치하고 있으며, 서양 중루식 고대 대전이다.

—

베이징위안런 유적

베이징위안런(北京猿人) 유적은 팡산취(房山區) 저우커우뎬샹(周口店鄉)
룽구산(龍骨山)에 있다. 전 세계에서 유적 자료가 가장 많고 체계적이며, 가장
가치 있는 구석기 시대 초기의 인류 유적지이다. 1920년대에 고고학자가
이곳에서 네 차례나 베이징 인류의 치아와 두개골 화석을 발견해서 전 세계를
깜짝 놀라게 하였다. 1987년 12월에 이곳은 세계문화유산으로 선정되었다.

자오좡후 갱도전 유적 기념관

자오좡후(焦莊戶) 갱도전(坑道戰)[*] 유적 기념관은 순이취(順義區) 동북쪽의
옌산(燕山)의 여맥에 있는 와이퇴산(歪垛山) 아래의 자오좡후에 있다.
1964년 가을에 건설되기 시작했고, 당시 이곳의 이름은 "자오좡후 민병
투쟁사 미술관"이었다. 1979년에 베이징 시정부가 시(市)의 주요 문화재로
지정하면서 "베이징 자오좡후 갱도전 유적 기념관"으로 이름을 바꿨다.
자오좡후춘(焦莊戶村)은 전쟁 시기에 지둥(冀東) 항일 근거지의 핵심 지역으로,
핑시(平西)와 핑베이(平北) 근거지로 통하는 길목에 자리 잡고 있었다.

* 땅굴을 이용하여 벌이는 전투

**밍청창
유적지**

밍청창(明城墙) 유적지는 베이징역 둥제(東街)의 북쪽인
충원먼(崇文門)과 내성(內城)의 동남각루(東南角樓)* 사이에 있다.
명나라 영락 17년(1419)에 건설되기 시작한 이 유적지는 오늘날까지
580여 년의 역사를 지니고 있다. 현재 보존된 밍청창 유적지는 원래
베이징 내성 성벽의 일부분으로, 베이징청의 상징이 되었다.
이 성의 동남각루는 전국에서 현존하는 각루 중에서 규모가 가장
크다. 명나라 정통(正統) 원년(1436)에 건설되기 시작했고, 현재는
전국 주요 문화재로 지정되었다.

* 베이징 내성의 동쪽 성락과 남쪽 성락이 만나는 곳에 네모난 기단(基墩)을 쌓고 축조한 누각

퇀허 행궁 유적지

퇀허(團河) 행궁 유적지는 다싱취(大興區) 황춘진싱샹(黃村金星鄉)
퇀허춘에 있다. 융딩허의 선상지로, 지대가 낮아서 요·금·원대의
황제들이 이곳에서 사냥을 즐겼다고 한다. 명나라 영락 14년(1416)에
이곳에 난하이쯔(南海子) 행궁을 증축하였고, 청대에 와서는 황실의
원유(苑囿)*로 확장되었다.

* 중국 고대 정원의 초기 양식으로 동물을 기르거나 초목을 길러서 황제의 사냥터로도 사용한 곳

위안다두 청위안수이관 유적지

위안다두(元大都) 청위안수이관(城垣水關) 유적지는 하이뎬취에 있다. 현재
베이징에서 유일하게 잘 보존되어 온 원대의 성벽 수관(水關)이다. 수관의
배수로 아랫부분과 양옆은 석판을 쌓아서 만들었고, 배수로 외벽에는
"至元五年二日石匠作頭(지원오년이일석장작두)"*라고 새겨진 필적이 선명하게
보인다. 문헌에 따르면, 이 수관의 배수로는 위안다두의 성벽이 만들어지기
전에 먼저 건축된 것이라고 한다.

* '지원(至元) 5년 2월에 석공이 만들기 시작하다'라는 뜻이다.

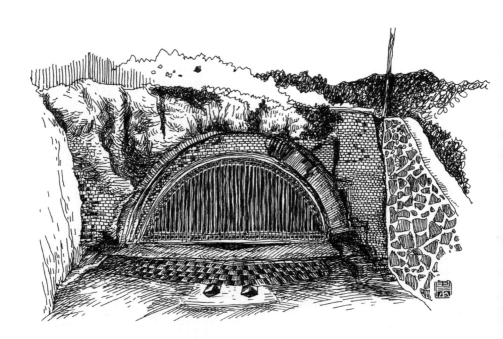

지우옌러우창청

지우옌러우창청(九眼樓長城)은 화이러우취(懷柔區) 옌치전(雁棲鎭)과 옌칭셴(延慶縣)
쓰하이전(四海鎭)의 경계 지점에 있는 훠옌산(火焰山)에 있다. 이 장성(長城)은 해발
1,141m에 있고, 베이징에 있는 장성 중에서 가장 높은 곳에 있는 적루(敵樓)*이다.
명나라 가정 20년(1541)에 순무도어사(巡撫都禦使) 왕이(王儀)가 이 적루를
건설했다. 2층으로 된 정사각형의 건축물로, 모든 면에 9개의 활을 쏠 수 있는
창이 나 있는 것으로 유명하다. 이 적루가 건설된 곳은 명대의 쉬안화(宣化),**
지저우(薊州),*** 창핑(昌平)****의 장성이 합류하는 곳으로 군사 요충지에 해당한다.
이 지우옌러우(九眼樓)에는 24개의 시문이 적힌 비석이 남아 있는데, 적루에
이처럼 많은 시문이 있는 것은 매우 보기 드문 일이다.

* 적을 방어하는 성루
** 중국 허베이성(河北省) 북서쪽 장자커우(張家口)에 있는 구(區)
*** 중국 허베이성 헝수이(衡水)에 있는 시(市)
**** 중국 베이징 북서쪽 교외 지역에 위치한 구

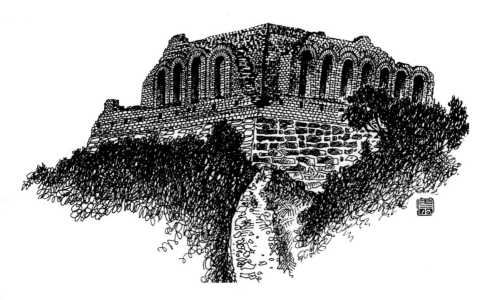

쥐융관궈제타 쮀윈타이

쥐융관궈제타(居庸關過街塔) 쮀윈타이(座雲臺)는 창핑취(昌平區)
난커우전(南口鎭)의 서북쪽에 있는 관거우(關溝) 협곡에 있으며,
원나라 지정(至正) 2년(1342)에 건설되었다. 섬세하고 정교하게 조각되어 있고,
그 가치가 매우 높아서 국가의 주요 문화재로 지정되었다. 전국시대 연나라
때 "쥐융싸이(居庸塞)"*를 건설하였고, 금나라 명창(明昌) 연간에 이르러서
쥐융데추이(居庸疊翠)라는 이름으로 연경8경(燕京八景) 가운데 하나가 되었다.

* 요새로, 적의 공격에 견딜 수 있도록 견고하게 구축된 군용 시설

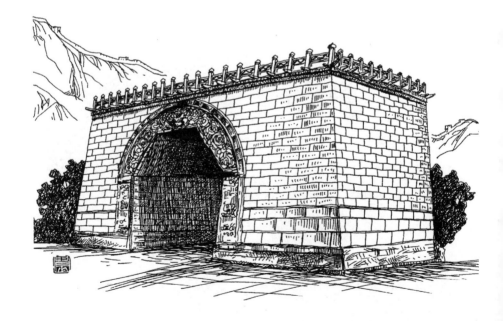

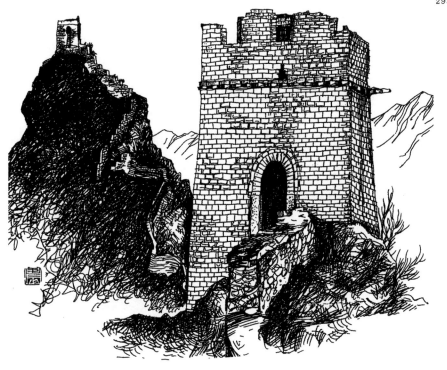

—

쓰마타이창청

쓰마타이창청(司馬臺長城)은 미윈셴(密雲縣)의 동북쪽에 있는
구베이커우전(古北口鎭)의 경내에 있다. 명나라 홍무 초기에 건설하기
시작했고, 유일하게 명대의 면모를 잘 보존하고 있는 고건축 유적지이다.
이곳은 "험(險), 밀(密), 기(奇), 교(巧), 전(全)"이라는 다섯 가지 특색을
갖추고 있는 것으로 유명하다. 장성 전체가 매우 정교하게 만들어졌고,
산세가 험준하여 마치 절벽을 깎아서 만든 것처럼 보인다. 쓰마타이창청은
1987년에 세계문화유산으로 등록되었다.

치쿵스차오 치쿵스차오(七孔石橋)는 창핑취에 있는
스싼링선다오(十三陵神道)의 북쪽에 있다. 스싼링(十三陵)*과
사허(沙河)를 연결하는 오래된 다리로, 다궁먼(大宮門)에서
창링(長陵)으로 가는 길목에 있다. 명대에 건설되기 시작한
이 다리의 양쪽 면은 모두 흰 대리석 돌난간과 망주(望柱)**로
되어 있고, 용 문양이 정교하게 조각되어 있다.

* 명나라 13명 황제의 능묘
** 중국 건축에서 구란(勾欄, 묘지 경계를 표시하는 담의 형식 또는 난간) 등의 주기둥(굵은 기둥)을 말한다.

인딩차오

인딩차오(銀錠橋)는 스차허우하이(什刹後海)와
스차첸하이(什刹前海)의 경계선에 있다. 금대에 건설되기
시작했으며, 초기에는 목교(木橋)였으나 후에 단공석교(單孔石橋)로
바뀌었다. 그 모양이 인딩(銀錠)*과 닮았다고 해서 인딩차오라는
이름이 붙여졌다. 다리가 놓인 곳의 지세가 비교적 높아서,
다리 위에 서면 시산(西山)과 동남쪽에 있는 궁궐, 동북쪽에
있는 종루(鐘樓)까지 한눈에 보인다. "인딩관산(銀錠觀山)"은
연경소8경(燕京小八景) 중의 하나이다.

* 중국 고대 화폐

융퉁차오

명나라 정통 11년(1446)에 건설되기 시작한 융퉁차오(永通橋)는
차오양취(朝陽區)와 퉁저우취(通州區)의 접경 지역에 있다.
예전에는 바리차오(八裏橋)라고 불렀고, 베이징의 동쪽으로
들어오는 길목에 있다. 이곳은 루거우차오(盧溝橋),
차오쭝차오(朝宗橋), 마쥐차오(馬駒橋)와 함께 베이징을
둘러싸고 있는 4대 대교(大橋)로 불리고 있다.

**다선무
은행나무**

다선무(大神木) 은행나무는 창핑취 쥐융관(居庸關) 외곽에 있는
쓰차오쯔춘(四橋子村)의 스포쓰(石佛寺) 유적지 내에 있다.
1,200여 년간 수명을 유지한 이 나무의 높이는 약 30m이고, 둘레는
7.6m이다. 당대에 심어졌으며 관거우 "72경" 중 하나로 지정되었다.
전해오는 말에 따르면, 나무의 남쪽에 북쪽을 향하고 있는 석불이 하나
있었다고 한다. 이 은행나무가 석불을 마주하고 있어서 사람들은
이 나무가 석불을 향해 참배하고 있다고 여겼다.

훙뤄쓰 소나무 덩굴

훙뤄쓰(紅螺寺) 소나무 덩굴은 화이러우취 청베이(城北) 옌치전에 있는
훙뤄산(紅螺山) 아래에 있다. 동진(東晉) 영화(永和) 4년(348)에 조성되기 시작한
이곳은 고요하고 아름다운 고찰(古刹)의 경치로 유명하다. 나무의 높이는 6m에
달하고, 윗부분의 평평한 소나무와 아랫부분의 등나무가 잘 조합되어 마치
거대한 우산처럼 보인다. 소나무와 등나무가 서로 잘 어우러져 있어 매년 5월이
되면 이곳은 훙뤄쓰의 3대 절경 중 하나가 된다. 이 소나무와 등나무는 이미
800여 년간 함께 공생하고 있다.

제타이쓰의 워룽쏭

제타이쓰(戒臺寺)의 워룽쏭(臥龍松)은 먼터우거우취(門頭溝區)에 있고,
당나라 무덕(武德) 5년(622)에 조성되기 시작한 이곳은 제타이쓰 내에 있는 다섯
그루의 기송(奇松) 중 하나이다. 전해오는 말에 따르면, 이 나무는 요대에 심어진
것으로, 지금까지 근 천 년이 다 되어 간다고 한다. 이 고송(古松)의 뿌리와 줄기는
마구 뒤엉켜 있고, 거대한 나무줄기는 돌로 된 난간을 뚫고 뻗어 있다. 나무껍질은
여러 색채가 뒤섞여 얼룩덜룩한데, 그중 얇은 한 층은 은빛을 띠고 있다.
이 나무의 모습에서 초록빛 앞다리를 뻗어 하늘로 솟구쳐 오르는 와룡(臥龍)의
기백이 보이는 듯하다고 해서 워룽쏭이라는 이름이 붙여졌다.

먀오펑산의 고목 숲

먀오펑산(妙峰山)의 고목 숲은 베이징 시내에서 55km 떨어져 있는
먀오펑산 관광 지역에 있다. 이 지역은 고찰, 기송, 괴석 등으로
인해 명성을 떨치고 있다. 먀오펑산에는 명대 말기에 건설된
톈셴성무(天仙聖母) 비샤위안쥔먀오(碧霞元君廟)와 중국 장미의 원산지인
쳰무메이구이위안(千畝玫瑰園)이 있다.

판룽쑹

판룽쑹(盤龍松)은 창핑취 헤이산자이샹(黑山寨鄕) 베이좡춘(北莊村)의
마쯔강(麻自港)에 있다. 수명이 500여 년이 넘은 나무로 높이는
4m, 지름은 75cm에 달한다. 이 나무의 가지는 서로 뒤얽혀 있는데,
9겹 이상으로 층층이 휘감겨 있다. 전체적인 모습은 가운데가
높고 바깥쪽이 낮은 형태로, 멀리서 바라보면 마치 화개(華蓋)*와
같은 우산 형태의 녹송(綠松)처럼 보인다. 전해오는 말에 따르면,
옌서우쓰(延壽寺)의 한 승려가 여러 해 동안 정성을 들여 키운
것이라고 한다. 이 소나무는 가히 "중국 최고이자 화베이(華北) 지역
제일의 소나무"라 칭할 만하다.

* 왕후장상의 수레 위에 씌우는 양산

바이허
협곡

바이허(白河) 협곡은 옌칭셴의 동북쪽에 있다. 화이러우(懷柔)를
거쳐서 미윈(密雲) 저수지로 향하는 바이허 협곡은 원래의 모습을
상당히 잘 보존하고 있는 자연 협곡이다. 수려한 자연경관으로
인해 "백리산수화랑(百裏山水畫廊)"이라고도 불린다. 이곳은 융딩허
궁팅산(宮廳山) 협곡, 쥐마허(拒馬河) 협곡과 함께 "경도(京都) 3대
협곡"으로 불린다.

펑황링 펑황링(鳳凰嶺)은 하이뎬취 서북쪽의 녜거좡샹(聶各莊鄉)

처얼잉춘(車耳營村)의 서쪽에 있다. 명대에 건축하기 시작한

펑황링은 루이윈안(瑞雲庵)의 금강석 위에 2m 높이로 지은

6각 7층의 밀첨식(密簷式) 벽돌탑이다. 원래 이곳은 금대

장종이 만든 황푸위안(黃普院)이었다. 명나라 정통 2년(1437)에

먀오줴찬쓰(妙覺禪寺)로 이름을 잠시 바꾸었다가 명나라 홍치(弘治)

14년(1501)에 다시 밍자오둥루이윈안(明照洞瑞雲庵)으로 바꿔

불렀다. 펑황링의 경치는 도성 일대 장관을 이룬다.

미윈
저수지

미윈(密雲) 저수지는 미윈셴의 동북쪽 13km 위치에 있다.
옌산(燕山) 봉우리 아래에 있는 차오허(潮河)와 바이허 사이에 걸쳐
있고, 원래는 옌산밍주(燕山明珠)라고 불렸다. 1958년에 건설되기
시작해서 1960년에 완공되었다. 베이징 및 화베이 지방 최대의
저수지일 뿐만 아니라 아시아 최대 규모의 인공 호수이다. 150개의
쿤밍후를 합친 것과 맞먹는 크기로, 베이징 시민의 생활·공업 용수의
주요 수원(水源)이 되고 있다.

쌍칭 별장

쌍칭(雙淸) 별장은 하이뎬취 샹산(香山)공원 남쪽 기슭의
산허리에 자리 잡고 있다. 원래는 청대 황실 정원인 샹산
징이위안(靜宜園)에 있는 쑹우(松塢) 산장의 옛터였다. 짙푸른
죽림과 하늘을 가릴 정도로 우거진 은행나무, 높이 치솟은
소나무와 잣나무는 소박하고 예스러운 건물과 어우러져
사람들의 발길을 잡아끌기에 손색이 없다.

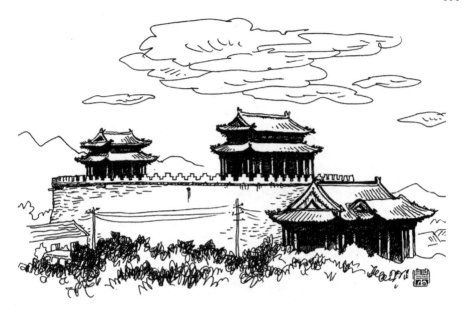

**퇀청
옌우팅**

상산에 있는 퇀청(團城) 옌우팅(演武廳)은 청나라 건륭
14년(1749)에 건설되었다. 열병식을 하는 장소로 사용하거나
건예운제영(健銳雲梯營)이 무예를 단련하는 장소로 사용하였는데,
이곳의 구조는 다른 곳과는 다른 독특한 점이 있다.
주요 건축물로는 퇀청, 옌우팅, 둥시차오팡(東西朝房, 이미 훼손됨),
시청러우먼(西城樓門), 비각(碑閣), 팡마황청(放馬黃城, 이미 훼손됨) 등이
있다. 이곳은 베이징에서 몇 안 되는 성지(城池), 전당, 정자와 누대,
연무장(校場)이 모여서 혼연일체된 군비(軍備) 건축 단지이다.

쉬안위안황디링

펑구취(平谷區) 산둥좡전(山東莊鎭) 산둥좡춘(山東莊村)의 서쪽에 있는
쉬안위안황디링(軒轅黃帝陵)은 옌산 아래에 있는 작은 산 위에 자리 잡고
있다. 헌원황제(軒轅黃帝)는 공인된 인류 문화의 시조이자 중화 민족
공동의 조상이다. 그는 옌(炎) 부족과 황(黃) 부족을 통합하여 중화 민족의
신기원(新紀元)을 창시하였다.

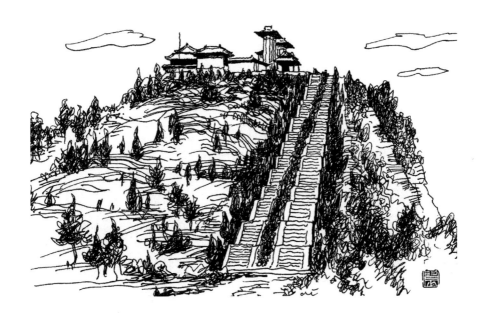

스싼링 스파이팡

스싼링취(十三陵區) 입구에 있는 스싼링(十三陵) 스파이팡(石牌坊)은 명나라 가정 19년(1540)에 건설되기 시작했다. 이 패방(牌坊)*은 5영(楹) 6주(柱) 11루(樓)의 구조로 되어 있고, 전체를 흰 대리석으로 조각하여 쌓아 올렸다. 이곳의 패방은 전체가 채색화로 장식되어 있어서 목재 패방과 비슷하게 보인다. 하지만 오랜 시간이 지난 후에 채색된 그림이 벗겨지자, 그제야 사람들은 이 패루가 원래 석재로 만들어졌다는 것을 알게 되었다.

◦ 위에 망대가 있고 문짝이 없는 대문 모양의 중국 특유의 건축물

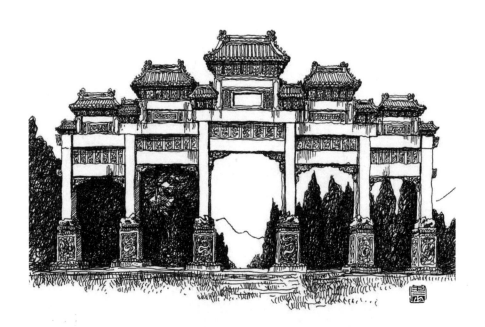

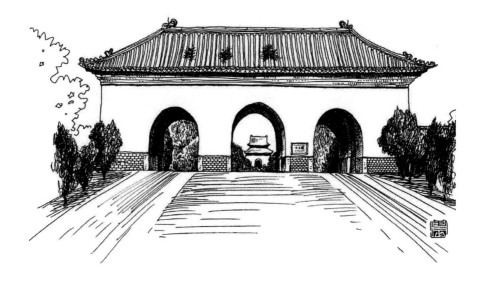

스싼링
다훙먼

다궁먼이라고도 불리는 다훙먼(大紅門)은 스싼링 구역의 정남쪽에
자리 잡고 있다. 다훙먼은 스싼링 구역의 정문으로 제후와 관원들이
능을 참배하러 갈 때 반드시 거쳐 가야 하는 곳이었다. 이곳에는 3개의
문동(門洞)˚이 있는데, 원래는 주훙먼(朱紅門)에 있던 것이다. 또한 양쪽에
2개의 측문이 설치되어 있고, 측문 옆으로는 아주 긴 붉은색 담장이
연결되어 있다. 대문 양쪽에는 비석이 세워져 있는데, 비석의 정면에는
"官員人等至此下馬(관원인등지차하마)"라는 여덟 글자가 새겨져 있다.
능에 참배하러 오는 사람들은 반드시 이곳부터는 걸어서 능원(陵園)으로
들어가야 했는데, 이는 황릉의 존엄함을 나타내는 것이다. 만약
이것을 지키지 않으면 불경죄로 단죄하였다. 다훙먼의 왼쪽에는 원래
푸천뎬(拂塵殿)이 있었는데, 제후가 능을 참배하러 갈 때 옷을 갈아입는
곳으로 청대 초기에 소실되었다.

˚ 황제가 황궁을 출입할 때 드나드는 통로

스싼링
선다오

선루(神路)라고도 불리는 스싼링의 선다오(神道)는 처음에는 창링의
부속 건축물에 불과했다. 하지만 후에 다른 스싼링이 끊임없이
건설되자, 이 선다오는 각 능으로 진입하는 주요 통로가 되었다. 다른
능의 선다오도 모두 이 길을 중심으로 나뉘어 뻗어나가서 사람들은
이곳을 쭝선다오(總神道)라고 부르기도 했다. 명나라 현덕(顯德)
10년(1435)부터 건설되기 시작한 이 선다오의 기점은 스파이팡이고,
중간에 다궁먼, 선궁성더베이(神功聖德碑), 스샹성(石象生), 룽펑먼(龍鳳門),
궈우쿵차오(過五孔橋), 치쿵차오(七孔橋)를 거쳐 창링의 능문에 도달하게
된다. 스파이팡에서부터 스샹성 북단에 있는 룽펑먼까지 약 2천m에
달하는 이 길이 선다오 건축물 중에 가장 아름다운 곳이다. 1990년에는
돌로 된 건축물과 돌 조각품들을 야외에 진열한 쭝선다오박물관을
건립하였다.

—
**스싼링
창링**

스싼링 창링(長陵)은 톈서우산(天壽山) 주 봉우리의 남쪽 산기슭에
있다. 명나라 영락 7년(1409)부터 건설되기 시작했고, 명나라
제3대 성조(成祖) 영락제(永樂帝) 주디(朱棣)와 황후 서(徐) 씨의
합장묘이다. 이 황릉은 명대 스싼링 중에서 규모가 가장 크고,
건설된 시기가 가장 빠를 뿐만 아니라 보존 상태도 가장 우수하다.
창링은 신도, 능궁(陵宮), 부속 건축물로 조성되어 있다.

스싼링
셴링

스싼링 셴링(献陵)은 톈서우산 서쪽 산기슭에 있고, 명나라 홍희(洪熙) 원년(1425)에 건설되기 시작했다. 명나라 제4대 인종(仁宗) 홍희제(洪熙帝) 주가오츠(朱高熾)와 황후 장(張) 씨의 능묘로 신도, 능궁, 부속 건축물로 조성되어 있다. 이 황릉은 검소하고 소박하게 꾸며져 있을 뿐만 아니라 신도에 석상이나 비각도 세워져 있지 않다. 정전은 단첨식(單簷式)으로 지어져 있다.

—
**스싼링
징링**

스싼링 징링(景陵)은 톈서우산 동쪽 봉우리 아래에 있고, 명나라 선덕(宣德) 10년(1435)에 건설되기 시작했다. 명나라 제5대 선종(宣宗) 선덕제(宣德帝) 주잔지(朱瞻基)와 황후 손(孫) 씨의 합장묘이다. 징링은 신도, 능궁, 부속 건물로 조성되어 있다.

—

**스싼링
위링**

스싼링 위링(裕陵)은 양추이링(陽翠嶺)의 남쪽 기슭에 있고, 명나라
가정 15년(1536)에 건설되기 시작했다. 명나라 제6대 영종(英宗)
정통제(正統帝) 주치전(朱祁鎭)과 효결(孝潔)황후 전(錢) 씨와
효열(孝烈)황후 주(周) 씨의 합장묘이다. 위링은 와이뤄청(外羅城)에
건설되어 있으며, 신도, 능궁, 부속 건축물로 조성되어 있다.

**스싼링
마오링**

스싼링 마오링(茂陵)은 톈서우산에 있는 쥐바오산(聚寶山)
아래에 있다. 명나라 성화(成化) 23년(1487)에 건설되기
시작한 마오링은 명나라 제8대 헌종(憲宗) 성화제(成化帝)
주젠선(朱見深)과 효정(孝貞)황후 왕(王) 씨, 효목(孝穆)황후
기(紀) 씨, 효혜(孝惠)황후 소(邵) 씨의 합장묘이다. 마오링은
신도, 능궁, 부속 건축물로 조성되어 있다.

**스싼링
타이링**

스싼링 타이링(泰陵)은 비자산(筆架山)의 동남쪽 산기슭에 있고,
명나라 홍치 18년(1505)에 건설되기 시작했다. 이 황릉은 명나라
제9대 효종(孝宗) 홍치제(弘治帝) 주유탕(朱祐樘)과 황후 장(張) 씨의
합장묘이다. 타이링은 신도, 능궁, 부속 건축물로 조성되어 있다.

**스싼링
캉링**

스싼링 캉링(康陵)은 진링(金嶺)의 동쪽 기슭에 있고, 명나라
정덕(正德) 16년(1521)에 건설되기 시작했다. 이 황릉은 명나라
제10대 무종(武宗) 정덕제(正德帝) 주허우자우(朱厚照)와 황후
하(夏) 씨의 합장묘이다. 캉링은 신도, 능궁, 부속 건축물로
조성되어 있다.

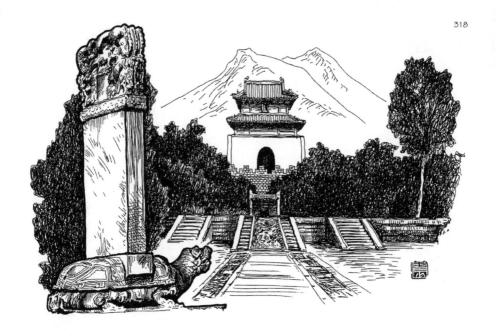

스싼링
융링

스싼링 융링(永陵)은 양추이링의 아래에 있고, 명나라 가정 15년(1536)에
건설되기 시작했다. 이곳은 명나라 제11대 세종(世宗) 가정제(嘉靖帝)
주허우충(朱厚熜)과 3명의 황후 진(陳) 씨, 방(方) 씨, 두(杜) 씨의 합장묘로,
창링 못지않은 규모로 지어졌다. 융링의 명루(明樓)는 나무나 못을
쓰지 않고 전부 벽돌과 석조로 지어졌다. 위아래 처마의 두공(鬥拱),*
첨연(簷椽),** 자비(子飛),*** 망판(望板),**** 편액(匾額)***** 및 현판도 모두
석재로 가공되었으나 목조 건축물과 매우 흡사하다. 와이뤄청에 건축되어
있으며, 신도, 능궁, 부속 건축물로 조성되어 있다.

* 공포, 포라고 하며 기둥 위에 놓여서 지붕의 하중을 원활하게 기둥에 전달하는 역할을 한다.
 중국에서는 두공, 일본에서는 조물이라고 한다.
** 오량(五梁) 이상으로 지은 집의 맨 끝에 걸리는 서까래
*** 장식용 처마 돌림띠
**** 지붕널
***** 건물이나 문루 중앙 윗부분에 거는 액자

**스싼링
자오링**

스싼링 자오링(昭陵)은 다위산(大峪山)의 동쪽 기슭에 있고,
명나라 가정 17년(1538)에 건설되기 시작했다. 명나라 제12대
목종(穆宗) 융경제(隆慶帝) 주짜이허우(朱載垕)와 효의(孝懿)황후
이(李) 씨, 효안(孝安)황후 진(陳) 씨, 효정(孝定)황후 이(李) 씨의
합장묘이다. 자오링은 신도, 능궁, 부속 건축물로 조성되어 있다.

**스싼링
딩링**

스싼링 딩링(定陵)은 다위산의 동쪽 기슭에 있고, 명나라 만력
12년(1584)에 건설되기 시작했다. 명나라 제13대 신종(神宗)
만력제(萬曆帝) 주이쥔(朱翊鈞)과 그의 두 황후의 능묘이다. 명대
스싼링 중에서 유일하게 발굴되어 대중에게 묘실을 개방한 곳이
바로 이 딩링으로 신도, 능궁, 부속 건축물로 조성되어 있다.
규모가 창링 못지않게 크며, 건축의 세부 조각들이 매우 정교하게
만들어져서 명대 스싼링 중 최고라 할 수 있다.

스싼링
칭링

스싼링 칭링(慶陵)은 황산쓰얼링(黃山寺二嶺)의 남쪽 기슭에
있다. 명나라 천계(天啓) 원년(1621)에 건설되기 시작한 곳으로,
명나라 제14대 광종(光宗) 태창제(泰昌帝) 주창뤄(朱常洛)와
효원(孝元)황후 곽(郭) 씨, 효화(孝和)황후 왕(王) 씨,
효순(孝純)황후 유(劉) 씨의 합장묘이다. 이곳은 신도, 능궁, 부속
건축물로 조성되어 있다.

**스싼링
더링**

스싼링 더링(德陵)은 융링의 동북쪽에 있는 탄위링(潭峪嶺)의 서쪽 산기슭에 있다. 명나라 천계 7년(1627)에 건설되기 시작한 이곳은 명나라 제15대 희종(熹宗) 천계제(天啓帝) 주유자오(朱由校)와 황후 장(張) 씨의 합장묘이다. 명대 말기에 마지막으로 건설된 황릉으로 신도, 능궁, 부속 건축물로 조성되어 있다.

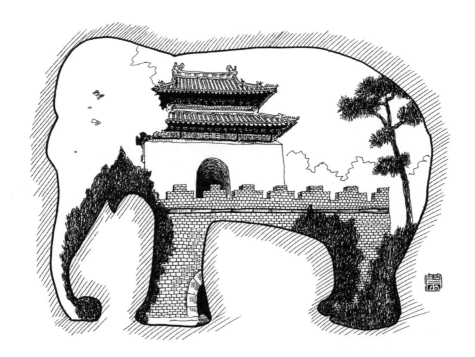

스싼링 쓰링

루마산(鹿馬山)의 남쪽 산기슭에 있는 스싼링 쓰링(思陵)은 명대 말기 제16대 의종(毅宗) 숭정제(崇禎帝) 주유젠(朱由檢)과 황후 주(朱) 씨, 황귀비 전(田) 씨의 합장묘이다. 이곳은 명대 스싼링의 마지막 능으로, 원래는 귀비 전(田) 씨의 묘였다. 하지만 숭정제(崇禎帝) 사후에 대순(大順) 정권을 세운 리쯔청(李自成)은 그를 전귀비(田貴妃)의 묘에 함께 매장해버렸다. 이후 청나라 순치(順治) 원년(1644)에 쓰링의 바닥공사를 진행하면서 전귀비의 묘를 쓰링으로 바꾸었다. 이곳은 다른 스싼링과는 달리 부속 건축물이 없다.

첸자뎬
화펀춘

첸자뎬(千家店) 화펀춘(花盆村)은 옌칭셴청(延慶縣城)의
동북부에 있고, 셴청과는 70km, 베이징 시내와는 150km
정도 떨어져 있다. 허베이성(河北省) 츠청셴(赤城縣)
둥마오샹(東卯鄕) 쓰다오뎬춘(四道甸村)의 경계와 접해 있다.
옌칭셴의 헤이수이허(黑水河)도 이곳을 돌아서 지나간다.
명대에 이곳에서 연화석분(蓮花石盆)을 발굴해서 이곳의
이름을 화펀춘이라고 불렀다. 현재 이 연화석분은 마을 내에
있는 관디먀오(關帝廟)*에 보관되어 있다.

* 관우를 모시는 사당

융닝 고성

융닝(永寧) 고성은 옌청셴청에서 동쪽으로 17km 떨어진
곳에 있다. 명나라 영락 12년(1414)에 영락제가 북쪽 지방을
순시하다가 잠시 옌청에 머무르게 되었다고 한다. 당시
그는 이곳에 융닝셴을 설립하고, 이후에 스싼링을 건설하기
시작했다. 이러한 이유로 "먼저 융닝청이 있고, 그런 후에
스싼링이 있다"라는 말이 생겼다고 한다.

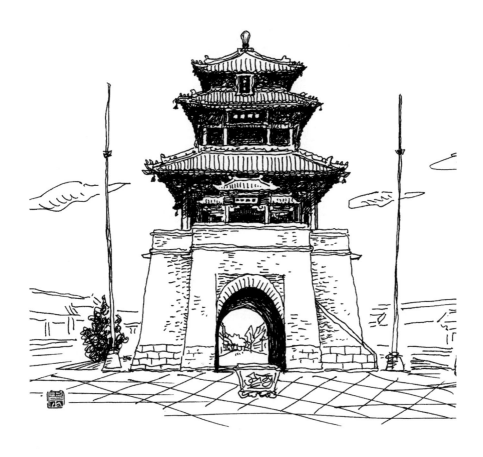

新城 신도시편

베이징 음악청

베이징 음악청(音樂廳)은 시창안제(西長安街) 류부커우(六部口) 베이신화제(北新華街) 1번지에 있다. 이곳의 전신(前身)은 1927년에 건설된 중앙 영화관이었으나 1960년에 베이징 음악청 건물로 바뀌었다. 이곳은 음악만을 전문적으로 연주하기 위해 현대적으로 설계되었고, 음향 효과가 가장 완벽한 중국 제일의 콘서트홀이다. 음질과 주파수의 특성이 우수하고, 반향 시간이 매우 적절하여 전 세계의 음악가와 음악 애호가들의 높은 칭송을 받고 있다.

국가대극원
프랑스 건축가 폴 앙드뢰(Paul Andreu)가 설계한
국가대극원(國家大劇院)은 2007년 9월에 준공되었다.
이곳은 마치 호수 위에 빛나는 구슬이 떠 있는 것처럼 매우
아름답고 웅장하여, 2009년에는 신(新)베이징 16경 중 하나로
선정되었다.

창안 대극장

창안(長安) 대극장은 둥청취(東城區) 젠네이다제(建內大街)
7번지에 있다. 1937년에 건설하기 시작한 이곳은 원래
시단(西單)에 있었으나, 1996년에 창안제(長安街) 북쪽에 있는
광화창안다샤(光華長安大廈) 내부로 이전하였다. 이곳은 전통적
민족 건축양식과 현대적 건축기술을 완벽하게 조화시켜
건설한 곳으로, 우아한 마호가니 탁자와 편안하고 푹신한
의자가 설치되어 있다. 창안 대극장에 오면 마치 명·청대로
다시 돌아간 것 같은 기분을 느낄 수 있을 것이다.

—
**중국
평극원**

중국평극원(中國評劇院)은 펑타이취(豊臺區) 시뤄위안쓰취(西羅園四區)
19번지에 있다. 1998년에 건설되었으며 중국 내에서 유일한 지방
극장이다. 이곳은 전통적인 붉은색 동(銅)으로 된 젠즈(剪紙)*와
현대적 건축기술이 조화를 이루어 창조해낸 민족풍이 농후한
건축물이다. 이 평극원이 건설된 후에는 그동안 극장이
없어서 공연하지 못하는 상황이 말끔히 사라져버려서 베이징
신난청(新南城)의 보석과 같은 존재가 되었다.

* 각종 형상을 종이로 오려 만든 공예품

서우두
박물관

서우두(首都)박물관은 베이징 궈쯔젠제(國子監街)에 있는
쿵먀오(孔廟)* 안에 있다. 이곳의 면적은 약 2천m²이고,
주변 환경이 매우 고요하고 평온하다. 서우두박물관은
더 많은 소장품과 관람객을 수용하기 위해 2006년 5월 18일에
푸싱먼와이다제(復興門外大街) 16번지에 서우두박물관 신관을
선보였다. 이곳은 베이징 지역에서 가장 크고 현대화된
종합형 박물관으로, 베이징시(北京市)를 상징하는 건축물 중에
하나가 되었다.

* 공자(孔子)의 위패 및 신주(神主)를 모신 사당

중국영화박물관

2005년에 건설된 중국영화박물관(中國電影博物館)은 차오양취(朝陽區)
추이거좡샹(崔各莊鄉)에 있는 환형(環形) 철도 실험기지 내에 있다.
이곳은 우자오싱다먼(五角星大門)의 광잉스제(光影世界)와 매우 흡사하다.
이곳은 중국영화의 탄생 100주년을 기념해 만든 곳으로 박람, 전시,
교류, 의전(儀典), 오락 등의 기능을 집대성한 국제 영화문화센터이다.
중국영화박물관은 현재 세계에서 가장 큰 국가급 전문 박물관이다.

**옌황
예술관**

안리루(安立路)와 후이중루(惠忠路)가 교차하는 곳의 동북쪽
모퉁이에 있는 옌황(炎黃) 예술관은 엄숙하고 장중한
옛 정취를 느낄 수 있게 지어졌다. 이곳은 중국에서 국가가
보조하는 첫 번째 민간 예술관이자 유명 예술가 황저우(黃胄)
선생이 병을 무릅쓰고 완성한 건축예술의 걸작이라 할 수
있다. 옌황 예술관은 1991년 9월에 개관한 이래로 각종 대형
전람회를 100여 차례나 거행했다.

중국국가도서관

중국국가도서관은 하이뎬취(海澱區) 중관춘난다제(中關村南大街) 33번지인 바이스차오(白石橋) 가오량허(高粱河) 주변에 있는 쯔주위안(紫竹院) 옆에 있다. 아시아 최대 규모의 도서관이자 세계적으로도 규모가 큰 도서관 가운데 하나이다. 중국국가도서관에 소장된 책의 역사를 살펴보면, 700여 년 전 남송(南宋) 황실 집희전(緝熙殿)에 소장된 책까지 거슬러 올라간다. 그중에서도 가장 오래된 것은 3천여 년 전의 은허(殷墟)* 갑골문이고, 2005년까지 이곳에 보유된 장서는 무려 2,500여 만 권이었다. 이 그림은 중국국가도서관 2기**의 모습이다.

° 중국 허난성(河南省) 안양셴(安陽縣) 샤오툰춘(小屯村)에 있는 은나라의 유적
°° 중국국가도서관은 1기(구관), 2기(신관), 고적관으로 이루어져 있다.

중국과학기술관

중국과학기술관은 베이싼환(北三環)과 중저우루(中軸路)의 교차점에 있으며,
1988년 9월에 건설되었다. 이곳은 중국 최초의 국가급 과학기술관으로,
1995년 8월에 대중에게 개방되었다. 2008년에 올림픽공원 중심구의 북쪽에 신관을
건설하였고, 전람, 양성, 실험, 연구 및 교류 등의 기능을 종합한 대형 공익 시설로
자리매김하고 있다. 중국과학기술관은 테마, 기능, 이미지가 완벽하게 갖춰진
곳으로, 세계적인 선진 수준의 현대화된 종합 과학기술관이다.

—

중국인민항일전쟁기념관

중국인민항일전쟁기념관은 루거우차오(盧溝橋) 옆에 있는 완핑청(宛平城)*의
중심에 있다. 이곳은 1980년대 베이징의 10대 건축물 중 하나로 평가받고 있다.
"77사변"의 발생지인 중국인민항일전쟁기념관은 사회과학 분야를 테마로 한
역사기념관으로, 1987년 "77사변" 발생 50주년 전야에 준공되었다. 이곳은
민족적 색채가 농후할 뿐만 아니라 전통적 패방(牌坊)** 양식을 갖추고 있고,
정치와 역사적 의의를 기념한 건축물이자 전국 최초 애국주의 교육의 혁명
성지라 할 수 있다.

* 명나라 시기인 1640년에 축조된 고성으로 베이징의 청시(城西) 구역에 위치한다.
** 위에 망대가 있고 문짝이 없는 대문 모양의 중국 특유의 건축물

—

중국현대문학관

1999년에 건설된 중국현대문학관은 차오양취 사오야오쥐원쉐루(芍藥居文學路) 45번지에 있다. 이곳은 중국문학의 권위자인 바진(巴金) 선생과 빙신(氷心) 여사 등에 의해 설립된 곳으로, 강남(江南)의 정원 형태와 민족적 색채를 갖춘 건축물이다. 이 문학관은 박물관, 도서관, 기록 보관소를 갖춘 곳으로 아시아에서 규모가 가장 크며, 최신식 시설을 갖춘 대형 문학박물관이자 문학 자료의 연구교류센터 역할을 하고 있다.

중앙메이위안 신미술관

2008년 3월에 건설된 중앙메이위안(中央美院) 신(新)미술관은 차오양취
화자디난제(花家地南街) 8번지에 있다. 일본인 건축가 이소자키 아라타(磯崎新)가
설계한 곳으로, 그는 동양 특유의 자유와 초월의 이념을 바탕으로 이곳을
건축하였다. 초승달 형태, 삼각형, 입체적 외형의 칸막이벽과 곡선 형태의
지붕으로 지어진 이 건물은 과도기 양식의 새로운 건축물이다.

동물원 다슝마오 신관

1989년에 건설된 동물원 다슝마오(大熊猫) 신관(新館)은 베이징동물원
구(舊)판다관 동쪽이자 베이러우(北樓) 북쪽에 있는 정문의 중축선* 상에 있다.
이 건축물은 독특한 중국의 전통적 정원 건축양식으로 건설되었고, 그 형태는
태극도(太極圖)로 구성된 죽순 모양이다. 이곳은 형태와 기능, 예술적 경지,
기교가 합리적으로 구성되어 있으며, 예술성과 실용성이 완벽하게 조화를
이룬 건축물이라고 할 수 있다.

* 베이징 남쪽의 융딩먼부터 북쪽 구러우(鼓樓)까지 7.8km에 이르는 선

냐오차오

냐오차오(鳥巢)는 베이징 올림픽공원 중심구의 남쪽에 있는 2008년 제29회 올림픽 개·폐막식을 거행한 주경기장이다. 이 경기장은 2001년 풀리처상을 받은 자크 헤르조그(Jacgues Herzog)를 비롯한 3명이 함께 설계하였다. 경기장의 구조가 매우 독특하고, 디자인이 깔끔하면서도 소박해 보인다. 냐오차오는 전 세계에서도 유일무이한 랜드마크성 건축 걸작품이라 할 수 있다.

수이리팡

수이리팡(水立方)은 글로벌디자인대회에서 최우수작으로
선정된 "물의 입방체(立方體)*" 디자인을 참고하여 건설한
건축물이다. "세포 배열 형식과 비눗방울 천연 구조"로
건설된 이곳은 세계 건축계에 혁신을 불러일으켰다.

＊ 정육면체

펑타이 과학성

평타이과기원(豊臺科技院)이라고도 불리는 펑타이과학성은 1991년 11월에 설립되었고, 1994년 4월에 국가 첨단기술산업개발구역의 반열에 진입하였다. 이곳은 중관춘(中關村) 과학기술 단지 내에 최초로 건설된 3개의 단지 중 하나로, 베이징시 핵심 첨단기술산업의 근거지이자 펑타이취의 도시경제 핵심 기능구역이다.

국가천문대

국가천문대(國家天文臺)는 차오양취 다툰루(大屯路)
갑(甲) 20번지에 있고, 이곳의 전신은 베이징천문대로
1958년에 설립되었다. 2001년에 베이징천문대, 윈난(雲南)천문대,
우루무치(烏魯木齊)천문관측소, 창춘(長春)인공위성관측소,
난징(南京)천문광학기술연구소, 국가시보센터(예전의 산시천문대)를
통합하여 국가천문대를 만들었다. 이곳에서 FAST,* LAMOST,**
달 탐사 등 중요한 프로젝트를 진행하였다. 이 그림은
중국과학원의 천지과학기술원 단지 내에 있는 국가천문대와
"항아분월(姮娥奔月)"*** 조각상이다.

* 세계 최대의 전파망원경
** 세계 최대의 구경 광섬유 스펙트럼 천문망원경
*** 예(羿)의 처 항아(姮娥)가 불사(不死)의 약을 도적질해 가지고 달나라로 도망갔다는 신화

—

자동차박람센터

2007년에 창설된 자동차박람센터는 펑타이취 화샹(花鄉) 쓰허좡(四合莊)에
있다. 이곳은 방문객들에게 자동차의 과거를 되돌아보고, 현재를 평가하고,
미래를 전망할 수 있게 한다. 또한 다른 시대에 만들어졌던 자동차 브랜드의
발전상을 살펴볼 수 있을 뿐만 아니라 직접 체험도 할 수 있는 신개념
자동차박물관이다.

신화사

쉬안우먼시다제(宣武門西大街)에 있는 신화사(新華社)의 전신은
1931년 11월 7일에 장시성(江西省)의 루이진스(瑞金市)에서 설립된
홍써중화(紅色中華) 통신사이다. 1937년에는 옌안(延安)으로 옮겨서
이름을 신화 통신사로 바꿔 불렀고, 중국공산당 중앙위원회의
전국 혁명투쟁을 선도하는 여론 선동 도구로 활용되었다. 1949년
10월에 신중국이 건립된 후에는 다시 베이징으로 이전하여 중국
국가통신사의 역할을 하였다. 이 그림은 신화사 제3지사 건물이다.

**잉둥
수영장**

차오양취 올림픽춘(奧運村) 국가올림픽체육센터에 있는 잉둥(英東)
수영장은 1986년에 훠잉둥(霍英東)의 기부로 건설되었다. 이곳에는
경기용·연습용 수영장, 다이빙장, 워밍업 수영장이 각기 다른 규모로
건설되었고, 1990년 베이징 아시안 게임 때는 수영 경기장으로
사용되었다.

—

식물원전람온실

1990년대에 건설된 식물원전람온실(植物園展覽溫室)은 상산(香山) 기슭에 있는 식물원의 중앙로 서쪽에 있다. 대형 유리로 지어진 이 온실에는 식충 식물, 열대란, 파인애플과(鳳梨科) 식물 등 관상할 만한 가치가 있는 특수 식물들이 다양하게 갖춰져 있다.

당다이상청

당다이상청(當代商城)은 대형 고급 백화점으로, 하이뎬취 중관춘다제(中关村大街) 40번지에 있다. 이 백화점은 중관춘 첨단기술 단지 내에서도 핵심 지역에 건설되어 있다.

시환 광장

시환(西環) 광장은 시즈먼(西直門) 교차로 서북쪽에 있는 프랑스풍의 랜드마크성 건축물이다. 이곳은 건설부 설계원과 프랑스의 국영철도공사가 합작하여 설계한 곳으로, 참신하고 독특한 형태로 건설되었다. 시즈먼 교차로와 편리한 교통망이 서로 연결되어 있고, 도시의 국철, 지하철, 경전철이 모여 있는 주요 교통 집산지 역할을 하고 있다.

신스제 센터

신스제(新世界) 센터는 충원먼다제(崇文門大街) 서쪽의 가장 번화한 상업 지역에 자리 잡고 있다. 지상 16층, 지하 3층 규모로 건설된 이곳은 홍콩의 유명한 설계사가 디자인한 것으로, 현대적 건축기술과 중국 고도(古都)의 운치가 잘 어우러져 있다. 신스제 센터는 세계 최고 수준의 상가, 마트, 호텔, 오피스 빌딩, 아파트가 복합된 종합건물이다.

옌사
쇼핑센터

옌사(燕莎) 쇼핑센터는 차오양취 둥싼환베이루(東三環北路) 갑 2번지에 있다. 베이징대사관 업무지구 내에 있는 이곳은 국제 1등급 오피스 빌딩, 고급 호텔과 아파트, 쇼핑센터가 복합된 도시형 종합건물이다. 이 쇼핑센터에서는 국제적으로 유명한 고급 브랜드와 중국에서 인기 있는 브랜드를 주로 판매하여, 소비자에게 최고 품질의 상품을 제공하고 있다.

중관춘 광장 쇼핑센터

2006년에 건설된 중관춘(中關村) 광장 쇼핑센터는 하이뎬취 중관춘 서쪽 지역에
있다. 이 쇼핑센터는 중관춘 광장 핵심 지역에 자리하며, 주요 구조물은 10만m²에
달하는 도시 정원의 아래쪽에 집중되어 있다. 레저, 오락, 쇼핑, 요식을 한자리에서
즐길 수 있는 종합형 쇼핑센터로, 참신함과 트렌드함을 추구하여 친근하고
조화로운 분위기를 구현해냈다. 중관춘 광장 쇼핑센터는 편리하고 독특하여 수많은
소비자의 주목을 받고 있다. 이 그림은 중관춘 광장 쇼핑센터의 새로운 모습과
1979년 여름 중관춘 이발소의 옛 건물이다.

다관위안 호텔

다관위안(大觀園) 호텔은 시청취 다관위안공원 근처에 자리 잡고 있다. 1993년 5월에 건설된 이 호텔은 중국의 고전 명작 《홍루몽(紅樓夢)》에서 묘사한 세상의 모습을 본떠서 설계되었다. 다관위안 호텔은 청대 스타일의 가든 호텔로, 성향(城鄕)건설부 디자인 부문 1등과 아시아 실내 장식 디자인 부문 3등을 차지하였다.

서우두
호텔

1988년에 영업을 시작한 서우두(首都) 호텔은 둥청취 첸먼둥다제(前門東大街) 3번지에 있다. 톈안먼(天安門) 광장 인근에 있어서 이 호텔의 스위트룸에서는 구궁(故宮)을 조망할 수 있다. 서우두 호텔은 숙박, 요식, 비즈니스, 회의, 관광 등의 복합 서비스를 제공하는 5성급 대형 호텔로 널리 알려졌다.

샹산 호텔

샹산(香山) 호텔은 샹산공원 내에 자리 잡고 있다. 이곳은
중국의 고전 건축기술, 조경예술, 환경기술을 하나로 융합해서
만들어낸 4성급 호텔로, 중국계 미국인 건축가 이오 밍 페이(Ieoh
Ming Pei)가 설계하였다. 이오 밍 페이는 이 호텔을 설계하여
1984년에 미국 건축학회 명예상을 받았다.

소호상두 북탑

소호상두(SOHO尚都) 북탑은 차오양취 둥다차오(東大橋) 진퉁시루(金桐西路)에
있는 CBD* 서쪽에 자리 잡고 있다. 이곳은 세계적으로 유명한 해외의
전위적인 건축사가 설계하였고, 대담한 비대칭 건축 언어를 채택하여
건설하였다. 검정 크리스탈을 닮은 이 건물은 천편일률적인 수평, 수직 구조를
벗어나 공간의 다양한 변화를 추구하였다.

* 중심상업지구, Central Business District

우딩타

올림픽공원 중심구의 동북쪽에 있는 우딩타(五釘塔)는 강철로
만들어진 대형 탑이다. 2011년에 공사를 시작하였고, 높이가
일정하지 않은 5개의 탑으로 구성되어 있다. 들쭉날쭉한 모습이
매력적인 이 탑의 최고 높이는 246m이고, 최저 높이는 186m이다.
이 탑은 주변 지역을 두루 살필 수 있는 감제고지(瞰制高地) 역할을
하고 있다. 주변 풍경을 굽어볼 수 있는 탑의 꼭대기에서는
수 킬로미터 떨어진 곳의 경치를 조감할 수 있을 뿐만 아니라
도시의 아름다운 풍경을 한눈에 내려다볼 수 있다.

—

베이징 지하철 5호선

베이징 지하철 5호선은 베이징 철도 노선망 중 하나로, 구(舊)도시의 남북
직경선을 통과하는 골조(骨組) 노선이라 할 수 있다. 이 노선은 펑타이,
둥청(東城), 차오양(朝陽), 창핑(昌平) 4개 지역을 연결하고 있다.

베이징난역

옛 베이징난역(北京南站)의 전신은 마자바오(馬家堡) 기차역으로, 청나라 광서(光緒)
28년(1902)에는 이 역을 융딩먼역(永定門站)이라고 불렀다. 50년 동안 상하이(上海)로
가는 경산선(京山線)과 광저우(廣州)로 가는 경광선(京廣線)의 시발역으로 사용되었다.
1988년에는 이 역의 명칭을 융딩먼역에서 베이징난역으로 바꾸었고,
2006년 5월 철도 운행을 중단하고 역을 철거할 때까지 이 이름을 사용하였다.
2008년에는 융딩먼와이다제(永定門外大街)에 베이징신난역(北京新南站)을 건설하였는데,
이 역은 현재 아시아 지역 최대의 기차역 중 하나로 선정되었다. 승객 유동량이 세계
3위이며, 경진(京津)* 고속철도와 경호(京滬)** 고속철도를 연결하는 핵심 기차역이다.
이곳은 철도, 지하철, 도시행정 교통 시설을 망라한 종합형 교통 중심지이자
중국 제일의 현대화된 여객운송 전용 철도역이다.

* 베이징과 톈진(天津) 지역
** 베이징과 상하이 지역

스차하이 지하철역

스차하이(什刹海) 부근에 있는 8호선 스차하이 지하철역은 옛 베이징의 독특한
특색을 잘 살려서 설계되었다. 내화 벽돌 질감으로 장식된 내부는 회색빛
도시와 잘 어우러지며, 중국 고건축의 부속품이나 도안(圖案) 장식 등을 잘
활용하여 설계되었다. 이곳에 오면 현대적인 재료와 기법으로 표현한 고전적
이미지와 스차하이만의 소박한 분위기를 함께 느낄 수 있다.

서우두 공항 T3 터미널

서우두(首都) 공항 T3 터미널은 서우두 공항 동쪽에 있다. 그 면적이 축구장 170개를 합친 것과 같고, 2004년 3월에 착공하여 2007년에 완공되었다. 이 터미널은 네덜란드의 공항컨설팅회사와 영국의 노먼 포스터(Norman Foster) 건축사무소가 공동으로 설계하였다. 비행기에서 T3 터미널을 바라보면 마치 생동감 있는 거대한 용과 같은 형상을 하고 있다.

CCTV BTV 빌딩

베이징 CBD에 있는 CCTV 본사 건물은 네덜란드인 렘 콜하스(Rem Koolhaas)와
독일인 올레 스히렌(Ole Scheeren)의 메트로폴리탄 건축사무소(OMA)에서
설계하였다. 이 건축물의 외관은 매우 전위적이어서 미국 〈타임〉지는 이곳을
2007년 세계 10대 건축의 기적 중 하나로 선정하였다. 같은 해에 베이징
당대만국성(當代萬國城)과 국가체육관도 함께 선정되었다. 2013년 11월에는
전 세계 최고 고층 건물상을 받는 영광을 누리기도 했다. 새로 이전한 BTV 빌딩은
베이징의 60대 핵심 프로젝트 중 하나로 선정되었고, 베이징시 최고의 문화
랜드마크성 건축이자 경관 공학이라 할 수 있다.

바이 빌딩 1999년 8월에 건설된 바이(八一) 빌딩은 푸싱루(復興路) 7번지에 있고, 서쪽에는 군사박물관이 인접해 있다. 이 빌딩은 원래 중앙군사위원회의 사무실로 사용되었고, 현재는 주로 군사 외교활동을 담당하고 있어서 세간에서는 국방부 빌딩이라고도 부른다.

바오리 빌딩

바오리(保利) 빌딩은 둥청취 둥시스탸오차오(東西十條橋) 서남쪽 모퉁이에 있다. 이 빌딩은 세계 제일의 유리벽으로 된 건물이자 베이징 제일의 초고층 중정(中庭) 건축물이다. 미국의 SOM 설계회사와 베이징특종공사설계연구원(北京特種工程設計硏究院)이 연합해서 설계한 건물로, 3개의 다른 경사면의 경계 중심과 물결 형태의 유리벽이 서로 조화를 이루고 있다.

베이징외어교학과 연구출판사 빌딩

1999년에 건설된 베이징외어교학(北京外語教學)과 연구출판사(研究出版社)
빌딩은 시싼환베이루(西三環北路)와 창와루(廠窪路)의 교차점에 있다. 1990년대
베이징의 10대 건축물 중 하나로, 2만㎡ 크기의 종합출판사 건물이자
130묘(畝)* 크기의 외연사(外研社) 국제회의센터이다. 이곳은 다년간의 발전을
거쳐 전국 최대 규모의 외국어대학 출판사가 되었다.

* 1묘는 약 667㎡로 130묘는 약 8만 6천㎡ 정도이다.

**재정부
사무동**

재정부(財政部) 사무동은 시청취 싼리허난헝제(三裏河南橫街)에
있다. 이 건물은 좁고 긴 판(板) 형태의 구조로 되어 있고,
정교하고 우아하지만 소박한 스타일의 건축양식으로 건설되었다.
소모강석(燒毛崗石)으로 장식된 외벽은 옅은 붉은색을 띠며,
건물의 빈 공간과 다양한 입체 형태의 구조가 조화를 이루어 보는
사람들에게 장중한 느낌을 준다.

청밍 빌딩 1999년에 건설된 청밍(成銘) 빌딩은 시청취
시즈먼난다제(西直門南大街) 2번지에 있고, 녹색으로 코팅된 활 모양의
중공(中空) 유리벽으로 건축되었다. 이 빌딩은 시즈먼차오(西直門橋)
옆에 있는 번화가에 위치하며, 남쪽 인근에는 금융가가 있고
서쪽에는 중앙국가기관이 운집해 있다. 오피스 빌딩, 요식, 오락 등
복합 기능의 종합빌딩인 이곳의 꼭대기에서는 시산(西山)의 설경과
백탑(白塔)의 석양 등 아름다운 경치를 조망할 수 있다.

궈마오 빌딩

궈마오(國貿) 빌딩은 차오양취 젠궈먼와이다제(建國門外大街)에 있고,
창안제와도 인접해 있다. 이곳의 총면적은 110만m²이고,
총 3개의 빌딩으로 구성된 세계 최대 규모의 국제무역센터이다.
궈마오 제1빌딩인 중국 호텔, 궈마오 호텔과 제2빌딩인 궈마오
오피스 빌딩은 CBD의 대표적 건축물이다. 궈마오 제3빌딩 본관
건물의 높이는 330m로 베이징 제일의 고층 빌딩이라고 할 수 있다.
이 그림은 궈마오 제2빌딩과 제3빌딩이다.

진위츠 주택 단지

진위츠(金魚池) 주택 단지는 둥청취 톈탄베이먼(天壇北門) 근처에 있고, 과거의
진위츠는 지금의 모습보다 훨씬 더 컸다고 한다. 금대에 수도를 세울 때부터
청대까지 이곳은 금어(金魚)를 양식하는 곳이었다. 하지만 청나라가 몰락하기
시작하자 이곳은 악취가 나는 물웅덩이로 변해서, 단지 이름난 하수구로
알려졌을 뿐이었다. 2002년 4월에 이곳은 다시 푸른 물결이 출렁이는 진위츠
주택 단지로 재탄생하였다. 이 그림은 라오서(老舍)의 친필이 쓰인 여자아이
동상과 진위츠 주택 단지의 새로운 모습이다.

난인 빌딩

차오양취 둥싼환베이루 2번지에 있는 난인(南銀) 빌딩은
"녹색건축(綠色建築)"*이라는 아름다운 별칭을 갖고 있다. 이곳은
홍콩에 있는 건축설계사인 옌쉰치(嚴訊奇) 선생이 설계했으며,
사각형과 원형이 결합하여 형상화된 활 모양의 유리벽 설계
기법으로 건축되었다. 난인 빌딩은 전통적인 건축 구조의 중후한
기상이 잘 조화된 건축물이다.

* 친환경 건축물

인민일보사 신사옥

인민일보사(人民日報社) 신사옥은 차오양취 샤오좡(小莊)에 있고, 2010년
11월에 공사를 시작했다. 신사옥은 쌍곡면으로 디자인되어 있고, 장방형의
토대와 어우러지게 조성되었다. 또한 둥근 하늘을 형상화한 형태로
건축되었다. 건물의 꼭대기는 삼각형 모양의 "人(인)" 자 형태로 되어 있는데,
이것은 인민일보사의 테마와 관련된 것이다. 이 건물은 2014년 2월 6일에
완공될 예정이다.*

* 인민일보사 신사옥은 2014년 5월 12일에 완공되었다.

수쯔베이징 빌딩

2007년 10월에 건설된 수쯔베이징(數字北京)* 빌딩은 차오양취 안리루 1번지에
있는 올림픽공원 중심구 수이리팡의 북쪽에 있다. 이곳은 스마트형 첨단 기술을
보유한 전신통신(電信通信)의 기관실 역할을 하는 오피스 빌딩이다. 독특한
"디지털 유성우(流星雨), 네트워크 브리지, 디지털 카펫"의 디자인으로 디지털
베이징, 디지털 올림픽, 디지털 시대의 신개념을 창출해냈다. 이곳은 마치 수많은
회로기판을 사용하여 디지털형 소우주를 확대해서 보여주는 것 같다.

* '수쯔(數字)'는 디지털이라는 뜻으로 '수쯔베이징'은 디지털 베이징을 의미한다.

외교부 청사　외교부(外交部) 청사는 차오양취 교차로 동남쪽에 있다.
1993년 6월에 착공하였고, 4년 후인 1997년에 완공되었다.
외교부 청사는 회백색의 둥근 부채꼴 모양으로 중국의
고전적 건축미를 잘 나타내고 있다.

왕퉁
국제 빌딩

왕퉁(網通)* 국제 빌딩은 베이징경제기술개발구역[이촹(亦莊)]의
베이환둥루(北環東路) 1번지에 있다. 이곳은 베이징
이촹왕퉁(亦莊網通) 최초의 광대역 중추 기관실(데이터 센터)로, 3개의
모듈화 데이터 센터의 설계 이념을 바탕으로 하였다. 지상 4층,
지하 1층 구조로 건설된 이곳은 건물 높이가 20m에 달하는 신축
건물이다. 이곳 IDC 데이터 센터의 완벽한 기술은 고객들에게
만족스러운 인터넷 관리서비스를 제공하고 있다.

* 차이나네트콤(CNC)

중국인민은행 본점

중국인민은행(中國人民銀行) 본점은 시창안졔 서쪽 끝인 푸싱먼차오(復興門橋)
동쪽에 있다. 시자오민샹(西交民巷)*의 쳰칭후푸(前淸戶部)은행의
옛 주소지에서 이전해온 것으로, 1990년에 건립되었다. 이 건물은 단순하면서
명확한 원형 기하문을 테마로 형상화되었고, "쥐바오펀(聚寶盆)" 본관 건물은
반원형 활 모양의 금빛 유리벽으로 조성되었다. 중국인민은행은 금융 통제,
금융 감독관리, 금융 서비스를 대체 조달하는 정책성 업무와 상업은행의 종합
업무 기구의 역할을 하고 있다.

* 시청취 남쪽에 위치하며, 톈안먼 광장에서부터 서쪽 베이신화졔(北新華街)까지로 총 길이는 약 1,080m이다.

중국 런서우 빌딩

중국 런서우(人壽) 빌딩은 둥얼환(東二環) 상에 있는 차오양먼 교차로의
동쪽인 CBD의 서북쪽에 자리 잡고 있다. 2001년 8월에 건설된 이 빌딩은
사무, 오피스, 비즈니스, 오락, 요식 등 복합적 기능의 스마트형 건축물이다.
북미에서 유행하는 디자인으로 설계되었고, 베이징의 21세기형 오피스 빌딩의
대표작이라 할 수 있다. 이 빌딩은 판리(泛利) 빌딩, 펑롄(豊聯) 광장, 롄허(聯合)
광장과 하나로 이어져서, 차오와이다제(朝外大街)의 독특한 랜드마크성
건축물로 유명하다.

중국이동통신 그룹

중국이동통신(中國移動通信) 그룹은 시청취 광안먼네이다제(廣安門內大街)
2번지에 있고, 2000년 4월 20일에 설립되었다. 이곳에서는 모바일 음성,
데이터, IP 전화 판매 및 멀티미디어 업무를 하고 있다. 또한 컴퓨터 인터넷 및
국제 인터넷 기업 경영권과 국제 통신 출입국 업무 경영권을 갖고 있다.

**중국은행
본점**

중국은행(中國銀行) 본점은 푸싱먼네이다제(復興門內大街)와
시단베이다제(西單北大街)가 교차하는 곳의 서북쪽에 있다.
2001년에 건설된 이 건물은 중국계 미국인 베이위밍(貝聿銘)
선생이 설계한 건물 중에서도 가장 빼어난 작품이라 할 수 있다.

중과원
도서관

중과원(中科院) 도서관은 하이뎬취 베이쓰환시루(北四環西路)
33번지에 위치하며, 2002년 6월에 건설되었다. 이곳의 전신은
1950년 4월에 중국과학원에서 설립한 도서관 관리처였고, 이후
1951년 2월에 중과원 도서관으로 이름을 바꿨다. 1985년 11월에는
이곳의 이름을 중과원 문헌정보센터로 바꿔 불렀지만, 중과원
도서관이라는 이름도 같이 사용하였다. 이 도서관은 50년 동안
발전을 거듭하며 전국 최대의 전문 도서관으로 자리매김하였다.

중앙방송국 빌딩

중앙방송국(中央廣播電臺) 빌딩은 푸싱먼와이다제 2번지에 있으며, 이곳의
전신은 옌안신화(延安新華)방송국이다. 1949년 12월 5일에 중앙인민방송국으로
정식 지정되었다. 이 방송국은 중국에서 유일하게 전국으로 방송을 내보내고
있고, 전국 100개의 방송국과 중국 방송 연맹을 조직하였다. 그뿐만 아니라 세계
각국의 중국어 방송 기관과 협력하여 글로벌 중국어 방송망을 설립하였다.

황도(皇都)를 그리워하며

　이것은 북위 39도 54분 27초와 동경 116도 28분 17초가 교차하는 지점에 있다. 이것은 내가 영원히 떨쳐버리지 못하는 정(情)이다. 이것은 서기 1045년에 옌두지청(燕都薊城)에서 건립되었고, 요대에는 제2의 수도였다가 금대에 와서 제1의 수도가 되었다. 원대에는 정식으로 이곳이 수도로 정해졌고, 명·청대의 수백 년간은 천년 고도(古都)로 자리매김하였다. 이것의 이름은 바로 베이징청(北京城)이다.

　사람들은 나에게 왜 이렇게 황도에 미련을 버리지 못하는지 질문을 하곤 했다. 아울러 굳이 펜을 들고 곳곳을 다니며 왜 그것을 그리는지에 대해서도 물었다. 그럴 때면 항상 잠시 머뭇머뭇하다가 대답을 하곤 했다. 왜냐하면 내가 한 답변이 항상 다른 뜻으로 해석되고, 심지어 나를 보는 사람들의 시선이 달라지기도 했기 때문이다.

　내가 베이징전영학원 미술학과를 다닐 때, 지도교수였던 유명한 유화 화가 톈유쫭(田友莊) 선생이 나에게 이렇게 말씀하신 적이 있다. "만약 추구하는 바를 얻고자 한다면, 끊임없이 천년 고

도의 모습을 그려서 역사에 가장 아름다운 기억을 남길 수 있게 해라.” 이때부터 나는 골목이든 고도의 풍경이든 가리지 않고 그렸고, 점점 더 몰입해 그 속으로 들어갔다. 그림을 그릴수록 고생도 심해졌지만, 최근에는 도시에서 역사적 가치가 있는 옛 건축물의 아름다움을 느긋하게 음미할 뿐만 아니라 다양한 스타일의 고층 건물들도 감상할 수 있게 되었다. 그러면서 알게 된 것이 있는데, 바로 베이징 자체가 살아 있는 중국의 고건축박물관이라는 것이다. “베이징의 풍경”은 이미 문화와 심미적 품성이 서로 결합하여 하나의 정서를 이루고 있었다.

한동안 나는 골목을 그린 내 작품을 여러 차례 〈북경만보(北京晚報)〉에 발표했다. 그리고 오색토(五色土) 특별판에 ‘옛 베이징 풍경 소묘(老北京風情白描)’라는 칼럼에 나의 작품에 대한 기사가 실리기도 했다. 많은 관심으로 인해 나는 이런 독특한 문화유산에 대해 더욱 자부심을 갖게 되었고, 소중하게 보존해야 할 역사적 가치가 있다고 믿게 되었다. 그래서 나는 작품의 범위를 확장해서 골목뿐만 아니라 전통 있는 가게나 새로운 베이징의 모습도 그리기 시작했다. 독자들은 나의 작품을 통해 다른 시선과 관점으로 베이징의 생동감 있는 풍경을 감상하고 이해할 수 있을 것이다. 또한 나와 함께 새로운 시선으로 이 도시의 변천을 맘껏 경험할 수도 있을 것이다.

이 책을 제작하는 동안 많은 전문가들의 도움이 있었다. 문물을 전문적으로 연구하는 학자들의 정성 어린 지도를 받았고, 베이징시 신문출판국의 왕이쥔(王亦君) 처장과 베이징시 문화국의 유광홍(遊廣紅) 처장의 관심과 도움도 받았다. 특히 이 책의 책임편집자인 장잉(張穎) 선생의 도움에 깊은 감사를 표하고 싶다. 이 책을 만들기 위해 직접 발로 뛰고 심혈을 기울인 공을 인정받을 것이다. 작품을 위해 나는 밑그림을 거듭해서 그리고 다듬었지

만, 여전히 완벽하다고는 할 수 없다. 이 책을 읽는 독자들이 이 책을 통해 베이징의 아름다움을 보고, 베이징의 역사를 보고, 베이징의 문화를 보고, 베이징의 발전상을 보기를 바란다.

2013년 9월 베이징 집에서

왕천(王晨)